민중미술

Minjung Art

by Kim Hyun Hwa

Published by Hangilsa Publishing Co., Ltd., Korea, 2021.

민중미술

김현화 지음

한길사

민중미술

1980년대, 문화정치의 시대

프롤로그 • 10

1 소집단 결성

민중이란 이름으로 • 19

2 리얼리즘의 부활

기록, 비판, 현실변혁을 외치다 • 53

3 노동

사람됨을 위해 • 85

4 땅

자연과 인간의 합일을 위해 • 111

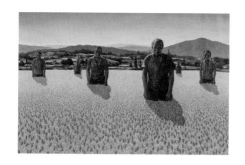

5 물질적 세상
지옥도地獄圖가 되다 • 155

6 통일
우리 하나됨을 위해 • 177

7 반미와 반일
외세 없는 세상을 꿈꾸며 • 193

8 민중의 원귀冤鬼에 바치다 • 215

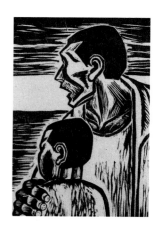

9 민중의 일상과 현장 속으로 • 241

10 여성의 현실에 눈뜨다 • 267

전시장 복귀와 제도권 미술로의 진입
에필로그 • 287

참고문헌 • 297
도판목록 • 307
찾아보기 • 311

일러두기

1. 외래어 표기는 가능한 국립국어원 규정에 따랐으나,
 미술계에서 일반적으로 통용되는 고유명사의 경우 미술계의 관행과
 현지 발음에 따라 표기했다.
2. 도판은 작가명, 작품명, 제작연도, 재료, 크기, 소장처 순서로 표기했으며
 확인할 수 있는 사항만 명기했다.
3. 도판 크기는 평면 작품의 경우 세로×가로, 입체 작품의 경우 높이×너비×깊이로
 표시했으며 단위는 센티미터다.
4. 미술작품은〈 〉로, 전시는《 》로 구분했으며
 단행본은『 』로, 논문 및 비평문은「 」로 구분했다.

1980년대, 문화정치의 시대

• 프롤로그

　문화예술은 개인의 사유와 사상에 근본을 두지만 사회에서는 정치적 이념을 구체화하는 실천적 도구가 되기도 한다. 문화는 이념을 형성하고 이념적 투쟁은 권력 이동을 위한 절대적 수단이 된다.

　국가는 문화정책을 통해 개인이 사회에서 자유롭게 사상을 표현하고 삶의 방식을 누리게끔 지원하지만 때로는 문화를 통치수단이나 권력의 유지와 강화를 위해 이용한다. 역으로 민간에서도 정권타도를 위한 이념적 운동으로서 문화를 활용하기도 한다. 국가든 민간이든 문화가 권력 강화나 이동을 위한 수단이 될 때 문화는 정치가 된다.

　이 같은 상황이 1980년대에 치열하게 전개되었다. 1980년 5월 18일 광주에서 일어난 민주화운동을 무력으로 진압한 후 정권을 장악한 제5공화국은 군사쿠데타에 대한 부담감을 떨쳐내고 국민적 합의와 동의를 끌어내기 위해 집권 초기부터 과감한 문화정책을 펼쳐나갔다. 민간에서는 군사정권을 타도하기 위해 민중의식으로 무장하고 기득권 세력에 저항하는 민중문화운동을 일으켰다.

1980년대는 민중문화운동의 시대였다. 이 시대만큼 민중문화운동이 활발하게 일어난 적은 이전에도 이후에도 찾아볼 수 없다. 민중문화운동은 역사·미학·철학 등의 인문학과 종교·언론·교육 등의 사유체계를 연구하는 모든 학문을 포괄했고, 운동의 실천적 방안은 예술이 담당했다.

그렇다면 민중문화는 무엇인가. 민중문화운동협의회는 민중문화를 고통받는 민중의 삶의 양식, 이념, 생활풍속도로 정의했다.* 민중문화운동은 민중이 역사의 주체라는 관점에서 노동자, 농민, 도시 빈민 등 민중의 삶이 지니는 사회적 가치체계를 연구한다. 또한 국가 기득권 세력에 대한 저항논리를 발전하고 계발해 문화적 투쟁을 하는 것을 목적으로 한다.

1983년 이후 '노동자복지협의회', '민주화운동청년연합', '민중문화운동협의회'1984년 4월에 결성. 1987년 이후 '민중문화운동연합'으로 개칭, '자유실천문인협의회'1970년대 창립. 1984년에 재창립, '민주교육실천협의회'1986년 설립, 해직기자들이 중심이 된 '민주언론운동협의회'1984년 설립 등이 민중문화운동을 이끌었다. 이 단체 가운데 '민중문화운동협의회'가 성명서 발표, 시위, 농성, 노동·농민운동 지원 등 집단적인 실천 활동을 가장 활발하게 펼쳐 민중·민주운동의 틀 안에서 문화 분야를 대표하는 단체의 위상을 지녔다.**

민중문화운동은 군사정권의 역사관이 지배계급을 국가와 민족의

* 이영미, 「1970년대, 1980년대 진보적 예술운동의 다양한 명칭과 그 의미」, 『기억과 전망』 제29호, 2013, 447쪽.
** 이영미, 같은 글, 445쪽.

주체로 규정해 민중을 배제했다는 관점에서 집요하게 민중의식과 민중주의를 파고들었다. 민중문화운동은 민중을 단순히 피지배 계급이 아니라 주변 강대국에게 억압받았던 민족의 운명과 함께한 역사의 주체로 인식했다. 서구중심주의 정치문화의 헤게모니를 타파하고 우리 민족중심주의를 정립하고자 한 것이다.

민중문화운동은 역사에서 민중이 희생되었다는 인식에 따라 민중의 생활양식, 사회적 환경, 생존과 가치체계 등에 관계된 문화예술을 조직적으로 탐구했다. 민중이 주체가 되는 민주주의의 회복, 농민과 노동자의 인권 증진과 삶의 질 개선, 통일문제 등의 정치적인 투쟁을 펼치기도 했다. 민중문화운동에서 민족, 민중, 통일은 절대적으로 보호해야 하고 추구해야 하는 선善이다. 반면에 외세, 분단, 군사정권은 철저하게 타도하고 물리쳐야 할 악惡이었다.

민중문화운동은 군사정권에 반대했던 교수, 학자, 연구원, 예술가들을 통해 발전되었지만, 이것을 대중적으로 널리 확산시킨 사람들은 대학생이었다. 군사정권을 격렬히 비판했던 대부분 대학의 총학생회는 대학축제를 '대동제'大同祭로 전환해 군사정권에 대항하고자 했다.* 대동大同은 "온 세상이 번영하여 화평하게 된다"는 뜻이다.**

　* 대학 대동제의 첫 출발은 고려대학교였다. 1983년 5월 고려대학교의 축제준비위원회는 "퇴폐적·향락적 사이비 문화의 잔재를 과감히 청산하고 주체성과 실천성 있는 새로운 대학문화를 창달하는 장이 되어야 한다"고 성명서를 발표했다. 한양명·안태현, 「축제정치의 두 풍경: 국풍81과 대학 대동제」, 『비교민속학 26집』, 2004, 483쪽.
　** http://asq.kr/2UAGf2t6mzSt

따라서 대동세상이 되면 모두가 차별 없이 평등하게 함께 어울려 살아가게 된다. 대동제는 이 같은 새로운 세상을 만들기 위해 전통장례와 굿 형식을 통합하고 전통연행 놀이문화를 확대해서 창조된 의례다.[*]

대학생들은 대동제에서 5·18민주화운동과 4·19혁명 그리고 더 멀리 동학혁명 등 민주주의와 민중사회를 실현하고자 투신했던 희생자들을 위해 제의를 지냈다. 역사 속에서 기득권 세력에게 억압당하고 억울하게 죽은 민중의 영혼을 위로했다. 망인亡人에게 올리는 제의는 현실에서 핍박받는 자들에 대한 위로였고 궁극적으로는 군사정권의 부도덕과 불합리 그리고 사회구조의 모순에 저항하는 의미를 내포했다.

민중문화운동의 목표는 민중정신의 숭고한 가치를 환기하고 전두환 군사정권을 타도해 민주주의를 이루는 것이었다. 여기에 민중미술도 깊이 동참했다. 미술은 시각성이라는 장르적 특성상 매우 효과적으로 일반대중에게 민중주의, 민중의식, 민중성을 전달했다. 민중미술운동은 민중문화운동과 맥을 같이해 카를 마르크스Karl Heinrich Marx 이념을 현실비판의 중심적 도구로 삼았다. 또한 문화와 미술의 사회적 역할에 주목하며 인간중심적 사상을 펼친 아르놀트 하우저Arnold Hauser, 죄르지 루카치György Lukács 등 사회주의 철학자의 영향을 받았다.

[*] 주창윤, 「1980년대 대학연행예술운동의 창의적 변용과정」, 『한국언론학보』 59(1), 2015. 2, 253쪽.

민중문화운동이 사회전반에 급속히 파급된 것은 민중이 주체가 되는 세상, 즉 휴머니티에 근본을 두고 있었기 때문이다. 루카치는 미적 반영을 "인간적 세계에서부터 출발해 인간적 세계를 향해 있다"* 라고 하며 모든 현상의 중심에 인간을 두는 것이 실존적 진리라고 생각했다. 민중이 주체가 되는 세상은 휴머니티가 근본이 되는 세상이다. 루카치는 인간의 문제와 운명을 다루는 것이 문학과 예술이라고 생각했다.** 또한, 민중미술은 자본주의와 사회주의를 함께 아우르는 문화, 예술, 경제, 철학 등 사회 전 분야에 걸친 방대한 지식을 개진한 조르주 바타유Georges Bataille의 사상과도 관련이 된다.

전두환 군사정권의 모순과 불합리성에 대항하기 위해 사회주의 이념이 대학생들과 진보적인 지식인들 사이에서 급격히 파급되었고, 민중미술가들도 마르크스주의에 근간을 두는 사회과학 학문을 현실변혁을 위한 투쟁적 정신과 실천을 위한 강령으로 받아들였다. 민중미술운동에 국내의 역량 있는 이론가들이 다수 참여하면서 정치노선의 이념이 적극적으로 미술 담론화되어 창작의 발판이 구축되고 강화되었다.

민중미술은 1980년대 민주주의에 대한 열망, 분단과 외세 극복을 위한 민족주의 열풍, 사회계급의 평등에 대한 욕구가 만들어낸 시대적 산물이었다. 민중이 주체가 되는 세상이 이상향이 아닌 구체적 현실이 되기 위해서는 민중문화운동이 순수한 문화적 유희 속에 빠져

* G.H.R. 파킨슨, 현준만 옮김, 『게오르그 루카치』, 이삭, 1984, 213쪽.
** 김경식, 『게오르크 루카치』, 한울아카데미, 2000, 158쪽.

들 수만은 없었다. 이데올로기적 권력투쟁의 성격을 지닐 수밖에 없었던 것이다. 민중미술도 군사정권과 격렬하게 대립하면서 군사정권의 전복을 위해 치열하게 투쟁했다.

민중미술은 그 이전에도 이후에도 영원히 등장하지 않을 것 같은 대규모 집단 문화정치였다. 미술 하나만으로 시대현실을 변혁하고자 한 이례적인 미술운동이었다.

그림 1 부산미술운동연구소, 〈민족해방운동사-4·19와 5·16〉,
1989, 소실.

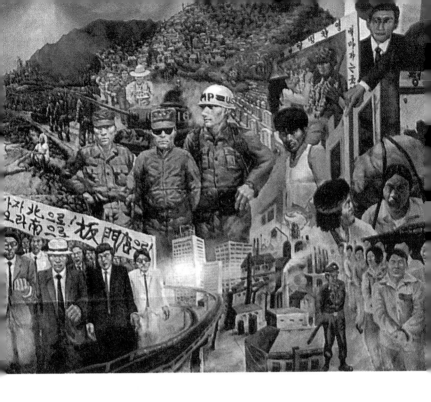

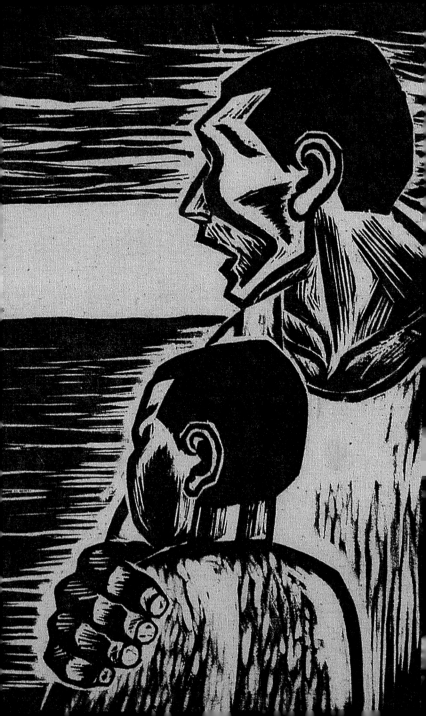

1 소집단 결성
민중이란 이름으로

권력에 대한 저항, '소집단 출현'

권력이 있는 곳에 저항이 있다.* 정당한 권력이 아니라면 당연히 저항과 대립은 증폭되고 격렬해진다. 그 어떤 정당성도 정통성도 없는 권력의 출현 앞에 지식인들은 단체를 결성해 투쟁하고 조직적인 운동을 일으켰다.

미술 분야도 예외는 아니었다. 민중미술가 임옥상林玉相이 "전위에 내려진 독재의 서슬은 시퍼렜다. 긴급조치가 거듭되면서 나의 젊음은 산산조각이 났다"**라고 회고한 것처럼 민중미술은 1980년대 군사정권의 재출현이라는 정치적 환경에 대한 저항적 성격으로 탄

* "푸코는 권력이 있는 곳에 저항이 있다고 했다"(황지우, 「권력에 대한 '웃음' 박재동 만화 아이콘 분석」, 『민중미술을 향하여-현실과 발언 10년의 발자취』, 과학과사상, 1990, 321쪽).

** "나는 시대의 전위에 서야 한다고 믿었고, 전위란 시공을 초월하는 것이 아니라 자신이 몸담고 있는 이 사회에서의 전위여야 함을 강조했다. 그러나 전위에 내려진 독재의 서슬은 시퍼렜다. 긴급조치가 거듭되면서 나의 젊음은 산산조각이 났다"(임옥상, 『벽 없는 미술관』, 에피파니, 2017, 10쪽).

생했다.

민중미술의 첫출발은 박정희의 삼선개헌三選改憲에 반대하며 1969년에 창립된 '현실동인'現實同人이었다. '현실동인'은 저항문학 운동을 펼쳤던 김지하金芝河가 미술에서도 저항운동을 조직적으로 전개해야 한다고 판단하고 서울대학교 미술대학에 다니던 오윤吳潤, 오경환吳京煥, 임세택林世澤 등과 함께 창립한 단체였다그림 2. 미술비평가 최민崔旻이 "'현실동인'은 김지하의 작품이다"*라고 할 정도로 김지하의 역할이 절대적이었고 선언문도 김지하가 거의 전적으로 맡아서 작성했다고 전해진다.

이토록 열성적으로 조직되었지만 '현실동인'은 참여 작가들의 대학교수들과 가족들의 만류로 창립전을 포기하고 선언문만 남긴 채 해체되었다.** 비록 '현실동인'의 창립전은 불발되었지만 선언문을 통해 현실참여 미술운동의 방향을 구체화했고 1980년대 민중미술운동의 근원적 토대가 되었다.

'현실동인'의 창립과 와해가 한순간에 일어난 후 저항을 위한 미

* 2002년 10월 22일 서울 세종로에서 최민과 김재원과의 인터뷰에서 최민이 밝힌 내용. 김재원, 「70년대 한국의 사회비판적 미술 현상- '현실동인'에서 '현실과 발언' 형성까지」, 『한국현대미술, 197080』, 한국현대미술사연구회 심포지엄 발제문, 2002. 11. 30, 43쪽.

** 채효영은 '현실동인' 창립전은 교수진과 가족들의 적극적 방해로 불발되었고 작품 역시 파괴되어 사진으로만 존재하게 되었다고 말한다. 채효영, 「1980년대 민중미술의 발생 배경에 대한 고찰-1960, 70년대 문학과의 관련성을 중심으로」, 『한국근현대 미술사학회 논문집』, 한국근현대미술사학회, vol. 14, 2005, 221쪽.

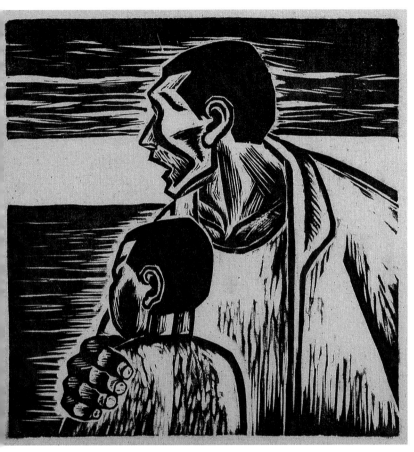

그림 2 오윤, 〈애비〉, 1981, 종이에 잉크(목판), 36×35, 광주시립미술관.

술운동은 10여 년 동안 침체되었다. 1970년대 미술계에서는 모더니즘 미술을 표방한 단색화 운동이 위세를 떨쳤다. 단색화는 형식적으로 서구의 색면주의와 미니멀 아트, 더 거슬러 올라가 카지미르 말레비치Kazimir Malevich, 그림 3와 피트 몬드리안Piet Mondrian, 그림 16, 22 등 모더니즘 회화에 지배적인 영향을 받았다. 개념적으로는 노장사상에서 빌린 수양修養, 절제, 침묵, 무위자연無爲自然 등을 내세우며 오늘날까지 한국적인 모더니즘 미술로 세계에서 인정받고 있다.

단색화 계열의 미술은 한국현대미술사에서 중요하게 다루는 미술운동이지만 미국현대미술의 절대적인 영향으로 잉태되었다. 그 이론적 개념도 사대부가 발달시킨 성리학을 우리 전통으로 간주하며 민중문화와 민중사상을 전혀 고려하지 않았다. 무엇보다 '미술을 위한 미술'이라는 모더니즘 미술의 속성과 노장사상의 침묵과 은둔의 미학 그리고 무위자연의 사상을 결합해 모순으로 가득 찬 시대적 현실을 외면했다는 비판을 받았다. 오늘날에도 그 비판은 일부 미술사가에 의해 꾸준히 제기된다.

1980년을 전후해 일어난 혼돈의 정치적 현실은 '현실동인' 이후 깊이 침잠해 있던 민중미술에 대한 의지를 다시 일깨웠다. 1979년 10·26사태 이후 또다시 군사쿠데타가 감지되는 혼란스러운 현실에 대응하고자 1979년 12월 6일에 미술평론가 원동석元東石, 최민, 성완경成完慶, 윤범모尹凡牟와 작가 손장섭孫壯燮, 김경인金京仁, 주재환周在煥, 김정헌金正憲, 오수환吳受桓, 김정수金正洙, 김용태金勇泰, 오윤까지 열두 명이 모여 민중미술 소집단 창립을 결의했다. 그들은 현실에

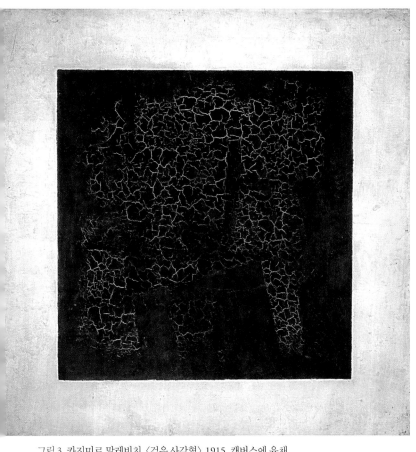

그림 3 카지미르 말레비치, 〈검은 사각형〉, 1915, 캔버스에 유채,
79.5×79.5, 트레티야코프미술관, 모스크바.

대한 참여의식을 명확히 하면서 단체명을 '현실과 발언'이라고 정했다. 1980년에 몇몇 회원이 탈퇴하고 새롭게 노원희盧瑗喜, 임옥상, 심정수沈貞秀, 백수남白秀男, 김건희金建熙, 민정기閔晶基, 신경호申炅浩 등이 참여했다.

'현실과 발언'은 10년 전 '현실동인'이 선언문만 남기고 좌초된 것과 달리 창립전을 무사히 개최하고 민중미술운동의 구심점이 되어 사회현실에 대한 미술의 역할과 이념을 확산시킨 성공적인 단체가 되었다. '현실과 발언'은 1980년 10월 17일에 문예진흥원 미술회관에서 '현실과 발언 창립전'을 개최하고자 했다. 하지만 개막 당일 미술회관 운영위원회의 일방적인 대관 취소로 무산되어 동산방 화랑으로 장소를 옮겨 11월 13일부터 19일까지 창립전을 다시 개최했다.*

이를 두고 미술평론가 성완경은 "동산방 화랑이 '현실과 발언'의 혁명적 새로움과 불온성을 미리 충분히 간파하지 못해 호의를 베풀었다"**라고 말했고 임옥상은 "미술회관은 딱히 어떤 작품이 문제가 되어 창립전을 열 수 없는지에 대해 밝히지 않았고 회원들은 이에 거세게 반발하면서도 그런 빌미를 준 작품을 자체 검열해 동산방 화방으로 옮겨 창립전을 가졌다"***라고 말했다.

'현실과 발언'의 이념적 근간은 '현실동인'의 창립선언문에서 가

* 〈현실과 발언 2〉 편집위원회, 「〈현실과 발언〉 10년 연혁」, 『민중미술을 향하여-현실과 발언 10년의 발자취』, 과학과사상, 1990, 590쪽.
** 성완경, 「두 개의 문화, 두 개의 지평」, 『민중미술을 향하여-현실과 발언 10년의 발자취』, 과학과사상, 1990, 158쪽.
*** 임옥상, 같은 책, 74쪽.

져왔지만 김지하의 그림자를 완전히 지우고 그야말로 진정한 미술인들의 단체로 출발했다. '현실과 발언'은 미술가뿐 아니라 평론가들이 동인으로서 다수 참여한 것이 특징이다. 동인지를 발간하고 심포지엄과 토론회 등을 개최하며 동시대성과 현장성에 관한 담론을 체계적으로 구성했다. 또한 훌륭한 창작력을 보여주는 풍부한 인적구성으로 민중미술을 대표하는 소집단이 되었다.*

'현실과 발언'은 미술계 내부를 비판하며 첫 포문을 열었다. 그들은 1970년대부터 미술계의 권위로 군림해온 모더니즘 추상미술이 대중과의 소통을 외면하고 엘리트주의와 권위주의로 일관한 채 현실을 철저히 외면한다고 비판했다. '현실과 발언'은 미술에서 민중이 철저하게 소외되는 현상을 극복해야 한다고 주장하며 소통의 회복에 중점을 두었다.

당시 미술계의 절대권력은 단색화였다.그림 4 국전을 비롯한 공모전에 입상해야 미술인으로서 대우받는 현실에서 단색화를 하지 않으면 설 자리가 없을 정도였다. 단색화 화가들은 명문 미술대학의 교수일 뿐 아니라 미술계에서도 절대적인 위상을 차지하고 있었다. 이같은 현실에 임옥상은 "백색, 백의민족, 선비, 노장사상을 운운하면서 흑백만이 우리 색이며 주체적 한국 역사, 한국 미술사, 한국적 민주주의라고 하며 박정희 유신을 침이 마르도록 칭송할 때, 나는 한

* 박불똥은 '현실과 발언'이 지니고 있었던 견고함이랄까 인적, 물적, 자원 동원력, 전문성 등은 매우 중요했다고 말했다. 박불똥, 「좌담: 〈현실과 발언〉 10년과 미술운동의 새로운 점검」,『민중미술을 향하여-현실과 발언 10년의 발자취』, 과학과사상, 1990, 87쪽.

그림 4 박서보, 〈묘법NO.62-78〉, 1978, 면 천에 유채, 흑연, 72.7×90.8, 개인 소장.

"'현실과 발언'은 1970년대부터 미술계의
권위로 군림해온 모더니즘 추상미술이
대중과의 소통을 외면하고 엘리트주의와
권위주의로 일관한 채 현실을 철저히
외면한다고 비판했다."

국적인 것이 무엇인지 잘 모르지만 색을 쓰는 것이 미술이라고 생각해 쓰고 싶은 색을 마음대로 쓰면서 그림을 그렸다. 그러다 보니 국전에도, 그 밖의 어떤 공모전에도 내가 설 자리는 없었다"*라고 회고했다.^{그림5}

'현실과 발언'은 미술과 정치현실을 동일시했다. 모더니즘 추상미술이 관변민족주의를 따르고 군사정권과 결탁했다고 주장하면서 미술계의 반성을 촉구했다. 성완경은 "'현실과 발언'의 초창기 강점 가운데 하나는 민중운동으로서보다는 기존 미술계의 비현실적인 부분에 대한 비판을 통해 제도 속에 뿌리를 박으면서 운동을 전개하려는 지점이었다"**라고 분석한다. 미술계를 변혁시키는 것이 현실참여로 나아가는 출발점이 되는 것이다.

'현실과 발언'의 1980년 1월 정기모임에서 원동석은 현실을 "바로 여기에 지금 살고 있는 우리 자신의 생활세계"로 집약시키고, "이 땅에 우리의 삶이 있는 미술을 이룩하도록 모두의 힘을 모아봅시다"라고 강조했다.*** '정치, 사회, 문화 등 지배계급이 지니고 있는 모순과 불합리에 저항하는 문화정치의 성격을 지니며 '지금', '여기'에서 일

* 임옥상, 같은 책, 46쪽.

** 성완경, 「좌담: 〈현실과 발언〉 10년과 미술운동의 새로운 점검」, 『민중미술을 향하여—현실과 발언 10년의 발자취』, 과학과사상, 1990, 88쪽.

*** 원동석, 「현실과 미술의 만남에 대하여」, 『현실과 발언』, 열화당, 1985에 수록된 글을 윤범모, 「현실과 발언 10년의 발자취」, 『민중미술을 향하여—현실과 발언 10년의 발자취』, 과학과사상, 1990, 539–540쪽에서 부분적으로 발췌 재인용.

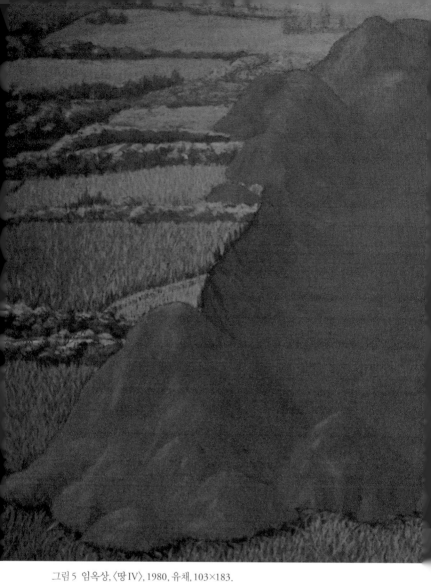

그림 5 임옥상, 〈땅 IV〉, 1980, 유채, 103×183.

어나고 있는 현실에 참여하고자 하는 것은 '현실과 발언'을 비롯해 모든 민중미술 소집단들이 추구했던 공통점이었다.

'현실과 발언'은 또 다른 소집단 결성을 추동했다. 동산방 화랑에서 '현실과 발언' 창립전을 보고 크게 고무된 이종구李鍾九는 현실 인식과 표현에 대해 고민했고 주위의 지인들과 공감대를 이루면서 '임술년壬戌年 구만팔천구백구십이 킬로미터에서...' 약칭 임술년 그룹을 결성했다.* '임술년'의 의미는 1982년을 가리키며 '구만팔천구백구십이 킬로미터'는 남한의 면적을 뜻한다. 총체적으로 그 뜻은 '지금, 남한에서 우리는?'이다.**

단체명에서 알 수 있듯이 '임술년'은 동시대성, 장소성, 현장성을 그룹의 지향점으로 내걸었다. 임술년은 이종구, 박흥순, 송창, 이명복, 전준엽, 천광호, 황재형, 송주섭이 정기적으로 모임을 갖고 발제와 토론을 하다가 1982년 10월 관훈동 덕수미술관에서 창립전을 개최했다.*** 창립선언문에서 "역사의식에 바탕을 둔 현실의 수용과 가치관의 성찰, 그리고 새로운 전통의 모색은 필연적이라고 강조하며 우리가 지니고 있는 시각은 이 시대의 노출된 현실과 감춰진 진실"이라고 선언했다.****

* 이종구, 「〈현실과 발언〉과 나와 〈임술년〉」, 『민중미술을 향하여-현실과 발언 10년의 발자취』, 과학과사상, 1990, 525쪽.
** 이종구, 『땅의 정신, 땅의 얼굴』, 한길아트, 2004, 64쪽.
*** 이종구, 같은 글, 64쪽.
**** https://dig5678.blog.me/160857407

그림 6 이종구, 〈겨울-들불〉, 1994, 장지에 아크릴릭, 146×96.

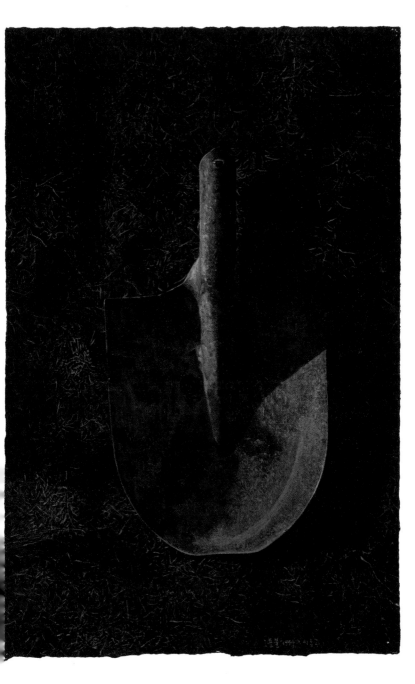

'임술년'은 충실한 기록성을 통해 현실의 병폐를 규명하고 해부하는 것을 미적 목표로 삼았다. '임술년' 동인들은 한국미술이 맹목적으로 서구미술을 추종하고 있다고 비판하면서 문학적 서술성을 회복해 대중과 소통해야 한다고 주장했다. 대표작가인 이종구를 비롯해 '임술년' 동인들은 완결성과 정확성을 요구하는 아카데믹한 극사실적 기법과 객관적인 제3자적 시각을 통해 현실의 장면을 마치 한 편의 드라마처럼 표현했다.[그림 38] 이것은 '현실과 발언'의 동인들이 표현적이고 거친 붓질로 열정적이고 투쟁적인 감성을 즉각적으로 표출한 것과 대비된다.[그림 7]

'임술년'의 정적이며 명료한 극사실성에는 초월적인 특성이 있었다.[그림 6, 40] 이는 현실을 현실 그 자체로 인지하게 하기보다는 실재하지 않는 이야기로 받아들이게 하는 문제가 있었다. 따라서 '임술년'의 극사실적인 리얼리즘Realism이 현실비판과 현실변혁을 위한 투쟁력을 보여주는지에 대한 의문이 제기되기도 했다. 주체적이고 민족적인 형식을 간과한 채 리얼리즘의 형식적 완성도에 집착하는 것으로 오인될 수 있었다. '임술년' 창립전을 본 어느 평론가는 "현실을 그린 것이 아니라 리얼리즘을 표방한 그룹으로 내세우는 것이 좋을 것 같다는 애매한 말로 칭송했다."*

'임술년'이 1983년에 개최한 제2회 전시회는 1983년에 열린 구상회화 전시회 가운데 가장 높은 수준으로 평가받았다. 즉, 투쟁과 저항

* 이종구, 「〈현실과 발언〉과 나와 〈임술년〉」, 『민중미술을 향하여-현실과 발언 10년의 발자취』, 과학과사상, 1990, 527쪽.

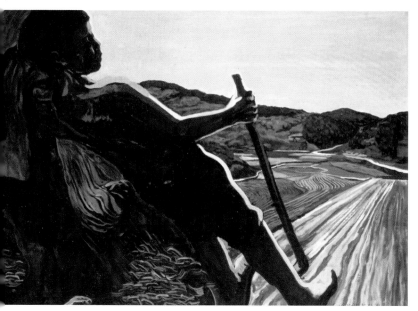

그림 7 김정헌, 〈내가 갈아야 할 땅〉, 1987, 캔버스에 유채, 94×134.3, 서울시립미술관.

"'현실과 발언'은 현실을 바로 여기에
지금 살고 있는 우리 자신의 생활세계로
집약시키고, 이 땅에 우리의 삶이 있는 미술을
이룩하도록 모두의 힘을 모으고자 거친 붓질로
열정적이고 투쟁적인 감성을 즉각적으로
표출했다."

정신을 담은 민중미술이라기보다는 시적 감동과 전율을 준 구상회화로 인정받은 것이다. 그러나 '임술년' 동인들의 현실변혁에 대한 갈망은 그 어떤 단체에 못지않게 강렬했다. '임술년'은 그들의 작품에 우리나라의 정치현실을 기록하고, 현실비판적인 의미를 함축해 민중미술로서의 역할을 충실히 이행했다. '임술년'은 1985년에 '서울미술공동체'가 주관하는 연립전 형식의 행사 을축년 미술대동잔치에 참가하면서 진정한 민중미술 소집단으로 인정받았다.

이종구는 평생을 농민화가로서 농촌과 농민의 현실을 정확히 기록했다. 특히 황재형은 회화가 과연 민중의 현실을 바꿀 수 있는지 깊이 자문한 후 가족을 데리고 탄광촌 태백으로 이주해 스스로 광부들과 함께하는 삶을 택했다. 그는 몇 년 전 서울 동대문디자인플라자 갤러리 문2017년 5월 2일-5월 21일과 강원도 양구 박수근미술관2017년 5월 2일-2018년 4월 15일에서 광부들의 진솔한 삶의 단면들을 담은 리얼리즘 회화를 전시해 가슴 깊숙이 큰 울림을 주었다. '임술년' 동인들은 도시 중산층의 풍요로운 생활을 주제로 삼은 서구 하이퍼리얼리즘 Hyper-Realism과 달리 농촌과 농민, 탄광촌과 광부 등 민중의 삶에 미학적 숭고를 부여해 한국적 리얼리즘을 완성했다.

이종구는 미술과 미술가의 역할을 "작가란 시대의 기록자이며 미술은 시대정신을 바탕으로 사회적 상상력에 의해 창조되는 것"*이라고 말했다. '시대의 기록자'라는 이종구의 말은 임옥상이 "나는 격변하는 시대의 증인으로서 단순한 목격자가 아니다. 이 시대를 살아야

* 이종구, 『땅의 정신, 땅의 얼굴』, 한길아트, 2004, 27쪽.

하고 앞날을 준비해야 할 주인으로서 그림을 그린다. 내가 살고 있는 이곳, 이 역사 속에서 작업을 한다"*라고 말한 것과 비교했을 때 투쟁심과 저항의식이 조금 약하게 느껴지기도 한다. '임술년'은 '현실과 발언'보다 규모가 작고 현실변혁을 추진하는 예술적 투쟁성에서 다양한 시도를 하기에는 다소 한계가 있는 것으로 평가받았다. 하지만 성실한 완성도를 특징으로 하는 아카데믹한 서구기법을 활용해 억압받는 민중의 상황을 충실히 기록하면서 미술계와 대중의 공감을 얻었다.

두 단체 간의 차이는 있지만 '현실과 발언'과 '임술년'은 화랑과 미술관을 중심으로 활동했다. 물론 전시장 활동만으로 군사정권을 타도하고 민중민주주의를 실현하고자 하는 투쟁에 한계가 있는 것은 두말할 필요가 없다. 이에 대한 자각이 민중미술 내부에서 일어났고 민중의 삶을 직접 체험하며 민중의식을 고양하고자 하는 소집단이 설립되었다.

1982년 10월 대학의 탈춤반 출신으로 탈춤, 풍물, 연극을 하며 민속문화 부흥운동에 참여했던 김봉준金鳳駿, 김우선, 장진영, 이기연, 김준호金俊鎬, 본명 김주형가 '두렁'을 결성했다.그림8 '두렁'의 대표자인 김봉준은 "김윤수의 저서『한국현대회화사』와 미술을 현실의 반영이라고 선언한 소집단 '현실동인'의 영향을 받았다"라고 밝혔다.** 두

* 임옥상,『누가 아름다운 세상을 꿈꾸지 않으랴』, 생각의나무, 2000, 150쪽.

** 김봉준,「좌담:〈현실과 발언〉10년과 미술운동의 새로운 점검」,『민중

그림 8 두렁, 〈두렁창립전 열림굿〉, 1984, 경인미술관.

렁은 '논이나 밭 가장자리에 경계를 이룰 수 있도록 두두룩하게 만든 것'*으로 농업에 의지해온 우리 역사 속에서 민초民草의 생활현장, 즉 민중의 삶의 공동체 현장이라고 할 수 있다.**

'두렁'은 전시 활동과 현장 활동을 병행하며 활기찬 움직임을 보인 단체다. 전문미술인과 대중이 협동하고 소수 특권층이 아니라 대중을 위한 미술, 지역과 현장에서 역동적으로 생동하는 미술을 창립의 목적으로 삼았다.*** '두렁'은 창립을 준비하는 단계에서 이미 민속미술의 공동 학습, 민속미술교실 운영, 공동벽화 제작, 판화달력 제작, 창립예행전 및 평가토론회 개최, 동인지 발간 등을 통해 이념적 지향을 분명히 하는 그룹으로서의 경험을 쌓았다.

'두렁'은 전통예술인 탈춤과 풍물 등 연행예술과의 결합을 시도했다. 생활 속에서 민중과 함께하는 미술을 추구해 노동현장과 서민동네의 담벼락에 벽화를 그리고 달력을 만들기도 했다. 또한 시위에서 사용되는 탈, 걸개그림, 포스터, 깃발을 제작하는 등 현장 활동에 주력했다. '두렁'의 적극적인 현장 활동은 대표 미술가인 김봉준이 1980년 5월 계엄령 위반으로 수배된 경력과 김준호가 구속되기도

미술을 향하여-현실과 발언 10년의 발자취』, 과학과사상, 1990, 65쪽.

 * http://bitly.kr/TjqFTyVsuDE

 ** "'두렁'은 '논과 밭을 에워싸고 있는 작은 둔덕'을 뜻하는 것으로 '두렁'은 민중들의 삶의 공동체 현장에서 사랑받고 지지받는 미술을 지향했다"(라원식, 「밑으로부터의 미술문화운동-광주자유미술인협의회와 미술동인 '두렁'」, 『민중미술 15년 1980-1994』, 삶과꿈, 1994, 24쪽).

 *** 라원식, 같은 글, 23쪽.

했다는 사실에서도 충분히 짐작된다.

'두렁'은 단체명에서 보여주듯이 우리 민족과 민중의 삶과 정신의 원류를 농경문화에서 찾았다. 농촌은 우리 민족공동체의 원형이다. 그러나 '두렁'은 농민운동에만 전념하지 않았다. 농민과 노동자 계층을 민중의식으로 충만한 민중공동체로 동일시했다. 농민운동과 노동운동을 함께 펼치며 지역과 현장에서 역동적으로 생동하는 미술실천을 강조했다.

라원식羅元植은 '두렁'의 지향점을 여섯 가지로 설명했다. 첫째, 식민미술의 잔재 청산과 민족미술의 전통 발굴 및 창조적 계승. 둘째, 현실주의에 기초한 민중적 민족미술 지향. 셋째, 미술운동의 주체 형성 여건 조성. 넷째, 미술작품의 대중적 생산과 보급. 다섯째, 미술민중교육 심화 발전 모색. 여섯째, 서민 현장운동과의 연계 실천과 전국적 연대 실천의 틀 확보였다.*

민중미술이 최초로 태동한 곳은 광주였다. 서울을 중심으로 볼 때 1980년대에 활동한 최초의 민중미술 소집단은 '현실과 발언'이지만 '현실과 발언'이 창립되기 두 달 전인 1979년 10월, 광주에서 현장 활동에 역점을 두는 '광주자유미술인협의회'가 조직되었다. '광주자유미술인협의회'는 홍성담洪成潭을 중심으로 최열崔烈, 본명 최익균, 김산하金山河, 이영채, 김용채, 강대규姜大奎 등 여덟 명이 참여했고 시대의 모순에 감응하는 양심의 발로에 따라 '증언과 발언의 힘'을 지니

* 라원식, 같은 글, 26쪽.

는 미술을 추구할 것을 다짐했다.* '광주자유미술인협의회'는 당시를 구조적 모순에 눌려 있는 참담한 사회로 규정했다. 미술을 통해 문화적인 것에서 멀리 떨어져 단지 생업에만 충실한 동물적인 상태에 놓여 있는 절대다수의 사람이 인간으로서의 존엄함을 되찾는 데 기여해야 한다고 선언했다.**

이 단체는 창립전을 1980년 5월에 개최하기로 했지만, 그때 5·18민주화운동이 일어났다. 그들은 창립전 대신 적극적으로 이 항쟁에 동참했다. 플래카드를 만들고, 차량이나 건물 벽에 스프레이로 구호를 쓰는 등 현장에서 미술인으로서 할 수 있는 역할을 열성적으로 해냈다. 5·18민주화운동을 직접 경험한 '광주자유미술인협의회' 동인들은 전시장 활동만으로는 민중미술의 투쟁성을 발휘할 수 없다고 확신하고 현장에서의 실천에 중점을 두었다. 그들은 민중예술인 민화와 판화를 보급하기 위해 대학교의 민화반과 판화반을 지원했다. 또한 농민과 노동자 등 사회적 약자들이 처한 현실적 삶과 소통하기 위해 1983년 광주 가톨릭센터에 '광주시민미술학교'를 개설해 1992년까지 운영했다.그림 9

'광주시민미술학교'는 성공적이었고 시민학교가 전국적으로 확산되는 계기가 되었다. 노동현장과 종교단체 그리고 시민단체 등에서 민중공동체를 함양하고 민중의식을 계발하기 위해 시민학교를

* 라원식, 같은 글, 23쪽.
** 광주자유협의회, 「광자협 제1 선언문-미술의 건강성 회복을 위하여」, 1980. 7. 1을 채효영, 『1980년대 민중미술 연구-문학과의 관련성을 중심으로』, 성신여자대학교 박사논문, 2008, 115쪽에서 재인용.

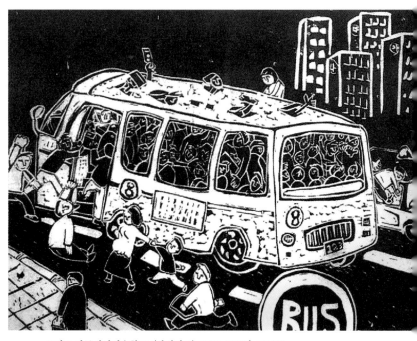

그림 9 광주시민미술학교, 〈만원버스〉, 1985, 고무판, 60×75.

많이 개설했다.

1984년에는 '민중문화운동협의회'가 설립되었다. '민중문화운동협의회'는 "이 땅에 문화의 민주화를 이룩함으로써 참다운 민중문화의 형성에 기여함"을 목적으로 한다고 선언했다.* 창립 당시 미술 분야 실행위원에 미술평론가 원동석이 포함되었다. '민중문화운동협의회'의 결성은 민중미술 활동의 자극제가 되었고 민중미술은 현장 활동을 더욱 강화하게 된다. 민중미술에서 민중미술운동으로서의 성격이 정립된 셈이다. '광주자유미술인협의회'와 '두렁' 등에 소속되어 있던 청년 미술인들은 1983년 10월 판화운동, 교육운동, 대학미술운동, 현장미술운동 등을 논의하는 비밀회합을 통해 민중미술운동사의 전환을 예고하는 최초의 전국적 협의체 '미술공동체'를 결성했다.** 그러나 이 단체는 이듬해 봄에 해체되고 대신에 1985년 '서울미술공동체'가 결성되었다.

전두환 군사정권은 1985년부터 유화정책을 버리고 강경정책으로 돌변해 탄압을 고조했다. 이에 따라 민중미술운동도 보다 더 조직적이고 체계적인 운동으로 전환하게 된다. 제5공화국 문화공보부 장관이 "문학과 예술을 혁명의 도구로 쓰고 있는 예술인들이 있다"***라고

* 정지창, 「민중문화운동 속에서의 민중미술」, 『민중미술 15년 1980-1994』, 삶과꿈, 1994, 262쪽.
** 「시대유감」, 『서울시립미술관 리플렛』, 서울시립미술관, 2019.
*** 라원식, 「역사의 전진과 함께했던 1980년대 민중미술」, 『내일을 여는 역사』 25호, 2006, 9, 161쪽.

얘기한 후 경찰은 5·18민주화운동 5주년을 맞이해 제작된 홍성담의 판화 2,000점과 5주년 기념 전시관에 설치된 김경주金京珠, 이준석李俊錫의 작품들을 압수했다.

그해 7월에는 '서울미술공동체'가 아람미술관에서 개최한 《한국미술 20대의 힘》전 전시장을 봉쇄하고 작품을 압수한 뒤 미술가들을 연행했다.* 《한국미술 20대의 힘》전에는 박불똥본명 박상모의 미국을 풍자한 콜라주, 손기환孫基煥의 공수특전단 훈련을 형상화한 그림, 노동자 투쟁과 5·18민주화운동 등을 주제로 한 작품이 있었다.그림 10 그해 8월에는 '두렁'의 걸개그림 〈민족통일도〉가 경찰에 압수되었고 미술관에도 압력을 가해 《시대회화》전, 《푸른 깃발》전 등의 전시회가 취소되었다.

그러나 이러한 일련의 탄압사건은 투쟁적 힘을 더욱더 결집하는 동인이 되었을 뿐이다. 《한국미술 20대의 힘》전에 대한 미술인들의 항의 농성을 신문과 방송에서 크게 보도하면서 오히려 민중미술이 대중에게 널리 알려지기도 했다. 이후 민중미술의 소집단들은 민중미술 대책위원회를 구성하고 '민중문화운동협의회' 사무실에서 항의 농성을 하는 등 단합된 힘으로 당국에 저항했다.

민중미술은 소집단의 개별적인 활동만으로 군사정권과 맞서기에는 여러 한계가 있다고 자각하고 단일한 협의회를 만들기 위한 준비

* 최열, 「전국조직건설과 미술운동의 확산—민족미술협의회와 민족민중미술운동전국연합을 중심으로」, 『민중미술 15년 1980-1994』, 삶과꿈, 1994, 94쪽.

◀ 그림 10 손기환, 〈타!타타타!!〉, 1985, 캔버스에 아크릴릭, 194×130.3, 서울시립미술관.

작업에 들어갔다. 1985년 4월에는 협의회 설립을 위해 준비위원회가 결성되었다. 준비위원들은 미술평론가 김윤수金潤洙, 유홍준兪弘濬, 그리고 '현실과 발언'의 성완경, 김정헌, 김용태, '두렁'의 김봉준, '시대정신전'의 문영태, '서울미술공동체'의 최민화崔民花, '땅'의 송만규宋滿圭, '광주자유미술인협의회'의 홍성담, 최열 등 열두 명이었다.* 이렇게 탄생한 단체가 '민족미술협의회'였다.

'민족미술협의회'는 창립선언문을 다음과 같이 발표했다. "첫째, 민족분단의 현실과 삶을 갈라놓는 제도적 억압장치와 방해공작에서 벗어나 냉엄한 통찰과 행동을 통해 공동체적 삶, 통일의 삶으로 가는 길을 다 같이 모색하는 일. 둘째, 민족미술의 창조적 발전을 향한 다양하고 통일적인 이론과 실천을 통해 참신한 참미술인들을 발굴하고 여러 장르의 풍성한 작품을 수확하는 일. 셋째, 창조나 수용이 조화롭게 만나며 함께 나누는 통로로서 민중적 삶을 함께하는 수용의 운동과 교육의 실천방법을 다각적으로 확대하는 일. 넷째, 본 협의회의 회원 상호 간의 친목도모, 권익옹호, 복지향상 등 제반 사업활동을 통해 적극적으로 우리의 모습을 홍보하고 실천하는 일을 할 것이다."** '민족미술협의회'의 목적을 요약하면 통일지향과 민족미술계 발 그리고 미술교육을 통한 미술의 대중화와 미술가의 권익 보호라 할 수 있다.

'민족미술협의회'는 상설 사무국이 상주하는 전시공간인 '그림마

* 최열, 같은 글, 94쪽.
** 최열, 같은 글, 95쪽.

당 민'을 개관해 1986년부터 1994년까지《우리 시대 30대 기수》[1986], 《통일》전[1986], 박종철 열사 추모전인《반고문》[1987],《노태우 풍자》[1988] 등의 주요 전시회를 개최하며 약 8년 동안 운영했다. 이곳은 예술탄압에 조직적으로 맞서는 투쟁의 장이 되었다.

민중미술은 노동운동이나 민주화운동과 연계해 집회장과 거리로 뛰쳐나갔다. 민주화운동의 고조와 더불어 민중미술의 투쟁도 강화되었다. 1988년 12월에는 '민족민중미술운동전국연합건설준비위원회'가 결성되어 민중미술운동의 급진적인 지도이념이 대두되기도 했다. 민중미술의 현장 활동은 1987-88년 노동자 대투쟁 때 정점을 찍었지만 1990년 이후에는 쇠퇴하고 다시 전시장 중심의 개인 활동을 활발하게 펼친다.

왜 민중인가

민중의 사전적 의미는 "국가나 사회를 구성하는 일반 국민, 피지배계급으로서의 일반 대중을 이른다."* 대중의 의미가 "대량 생산과 대량 소비를 특징으로 하는 현대사회를 구성하는 대다수 사람, 즉 엘리트와 상대되는 개념"**이라면 민중은 자본가와 대립하는 노동자, 즉 서민의 의미를 강하게 함축한다. 1980년대 한국의 특수한 정치적 환경 속에서 자본가와 기업 중심의 정책이 모순과 불합리를 빚어내면서 '민중'이란 용어는 지배계급의 억압에 대한 저항을 의미하는 정

* http://bitly.kr/Zt3NKIxUoyy
** http://bitly.kr/4kMzYi4TZIx

치적 용어로 사용되었다. 따라서 민중은 단순히 서민만을 뜻하는 것이 아니라 역사적으로 주변 강대국에게 억압받았던 민족의 운명과 함께 인식된다.

민중미술에서 민중은 부의 분배에서 소외되고 억압받는 현실 속에서 민족의 생존을 담당한 역사의 주체로 규정된다. 민중미술운동은 민중문화운동과 보폭을 같이하면서 분단이란 민족적 상황 속에서 계급모순이 켜켜이 쌓이는 현실을 변혁하는 데 중점을 두었다. 즉, 민중을 억압에서 해방시키고 민족의 주체성을 지키기 위한 저항이 주요 목표가 된 것이다.

'민중미술'이라는 용어가 처음부터 확정적으로 사용된 것은 아니었다. 미술평론가 심광현沈光鉉에 의하면 미술계에서 민중미술이라는 단어가 처음 사용된 것은 1975년 원동석의 「민족주의와 예술의 이념」이었고 그것이 하나의 새로운 미술이념의 논리로 정교화된 것은 원동석이 1984년에 발표한 「민중미술의 논리와 전망」에서였다.＊ 라원식은 1985년 《한국미술 20대의 힘》전이 개최되고 탄압받을 때만 해도 신형상주의, 신표현주의, 비판적 리얼리즘, 민중적 현실주의 등 소집단마다 주창하는 바가 조금씩 달랐지만 '두렁'은 '광주자유미술인회', '서울미술공동체'와 함께 민중미술로의 지향을 뚜렷이

＊ 심광현, 「80년대 미술운동의 쟁점과 90년대 미술문화의 전망」, 『문화변동과 미술 비평의 대응-90년대 한국미술의 진단과 모색』, 시각과 언어, 1994, 29쪽.

했다고 말했다.*

　원동석은 "민족의 실체는 민중이며 문화의 주체자도 민중이다"**라고 강조했고, 미술평론가 김윤수는 1975년에 출간한 자신의 저서『한국현대회화사』에서 처음으로 민족미술의 개념을 제기하기도 했다.*** 민중이 수천 년 역사 동안 주변 강대국에게 억압받았던 민족의 역사와 분리될 수 없기에 민중미술은 민족민중미술이라 불리기도 한다. 심광현은 "민족미술은 분단현실, 신식민지 미술문화 등에 대한 투쟁과 새로운 민족자주적·통일지향적 미술문화를 건설하는 이념적 지향점을 뜻한다. 민중미술은 비민주적이고 상업적·퇴폐적 지배미술문화에 대한 대안으로 제시된 민중에 기반한 새로운 민주적 미술문화의 건설을 지향하는 이념적 지표라 할 수 있다"****라고 설명한다.

　그러나 오늘날은 민중이 민족의 주체라는 관점에서 보편적으로 민중미술이라 부른다. 즉, 민중미술은 민중과 민족을 하나로 보며 두 가지 성격을 모두 합친 것이다. 성완경에 따르면 민중미술이라는 용어가 널리 사용되기 시작한 것은 1985년《한국미술 20대의 힘》전의 탄압 이후였다.***** '민족미술', '민중미술', '민족민중미술' 등 어떤 용

　　* 라원식, 같은 글, 163쪽.
　　** 원동석,『민족주의와 예술의 이념』, 원광문화, 1975에 수록된 글을 이영철,「한국사회와 80년대 미술운동」,『문화변동과 미술비평의 대응--90년대 한국미술의 진단과 모색』, 시각과언어, 1994, 51쪽에서 재인용.
　　*** 이영철, 같은 글, 50쪽.
　　**** 심광현, 같은 글, 18쪽.
　　***** 성완경, 같은 글, 156쪽.

어로 칭해지든 중요한 것은 민중이 주체가 되어 기득권 세력에 대한 저항과 투쟁적인 성격을 보여주는 미술이라는 것이다.

민중미술가들은 1980년대 한국을 민중이 사회의 구조적 모순에 눌려 있는 참담한 사회로 규정짓고 민중이 인간으로서의 존엄을 되찾는 데 기여해야 한다고 주장했다.* 미술평론가 원동석은 "오늘날 1980년대 민중은 기성미술로부터 소외되어 있고… 창조적 문화역할, 주체적 계발과 수용, 소유 등을 제도적으로 거세당하고 있는 실정이다. 이 때문에 민족문화의 일환으로서의 민중예술운동은 당연한 역사의식의 발현이다"**라고 했다.

민중미술의 주체는 진정 민중인가. 원동석은 민중미술을 '민중을 위한, 민중에 의한, 민중의 미술'이라고 선언했다.*** 그러나 미술사가 강태희姜太姬는 민중미술이 민중을 소재로 한 또는 민중을 위한 미술이었는지는 모르지만, 민중에 의한 미술은 아니라고 단언했다.**** 강태

* '광주자유협의회' 선언문의 일부다. 광주자유협의회, 「광자협 제1선 언문-미술의 건강성 회복을 위하여」, 1980. 7. 1; 이태호, 「5·18과 미술운동」, 『민주주의와 인권』 3권 2호, 전남대 5·18연구소, 2003, 229쪽을 채효영, 『1980년대 민중미술 연구-문학과의 관련성을 중심으로』, 성신여자대학교 박사논문, 2008, 115쪽에서 재인용.

** 원동석, 「80년대 미술의 새 흐름-70년대 미술을 넘어서면서」, 『민중미술 15년 1980-1994』, 삶과꿈, 1994, 20쪽.

*** 채효영, 같은 책, 32쪽.

**** 강태희, 「전후 한미 관계와 미술의 탈식민주의」, 『서양미술사학회 논문집』 11집, 서양미술사학회, 1999, 243쪽.

희는 민중미술을 민중과 민주적인 소통을 하기 위한 것이라기보다 민중계몽을 위한 것으로 바라보았다.

실제로 임옥상은 "작가들은 이 사회와 이 시대가 요구하는 방식을 이 시대의 언어로 작품활동을 해야 한다… 그래서 작가들이 선도에서 이끌어야 한다"*라고 말했으며, 유홍준 또한 "진보적 지식인으로서 미술가는 민중을 자각시키는 일까지도 자기 몫으로 생각해왔다"** 라고 밝혔다.

민중미술운동 초기에 민중과 민중미술가 사이의 간격을 메꾸는 것은 어려운 문제였다. 임옥상은 "민중미술이란 민중이 사랑할 수 있는 미술이어야 합니다. …또 민중에게 배우려는 겸허한 자세가 없이는 결코 민중미술이 될 수 없지요"***라며 겸손을 강조했다. 하지만 이것은 결국 그가 민중이 아니라는 얘기가 된다. 임옥상의 이 말은 대부분 민중미술가가 지녔던 마음가짐이었다. 또한 오윤은 "스스로 우선 민중이 되어야 하며 민중을 위한다는 것은 오만한 발상"****이라 말하며 스스로를 낮추는 진정한 민중의식을 강조했다. 오윤은 민중을 들먹거리며 '지식인의 역할' 어쩌고 하는 사람들에 대한 경계심이 유

* 김종원, 「광주비엔날레 초대작가 민중미술인 임옥상」, 『월간 말』, 115호, 1996년 1월, 149쪽.
** 유홍준, 「저항과 도전에서 경륜의 시각으로」, 『민중미술 15년 1980- 1994』, 삶과꿈, 1994, 166쪽.
*** 이태호, 「80년대 미술 성장과 임옥상」, 『민중미술을 향하여-현실과 발언 10년의 발자취』, 과학과사상, 1990, 299쪽.
**** 성완경, 「오윤의 붓과 칼」, 『민중미술을 향하여-현실과 발언 10년의 발자취』, 과학과사상, 1990, 233쪽.

별났다고 한다.[*]

　민중을 노동자·농민 등 서민으로 규정한다면 지식인 계급에 속하는 민중미술가들은 민중계급에 속하지 않는다. 전시장 중심의 활동을 한 민중미술가들은 지식인 계층으로 일부는 대학교수직을 병행하고 있었다. 지식인 계급에 속하는 민중미술가들이 서민의 정서를 직접 몸으로 체험하기는 쉽지 않다.

　따라서 평등과 민주를 지향하는 사회적 계급투쟁으로서의 민중미술이 지니는 역할에 회의론이 대두되기도 했다. 원동석은 "지금까지 민중미술은 지식인 작가들이 주장하는 '민중을 위한 민중', 위에서 아래로 향한 확산운동이었으며, 이 운동에는… 민중을 객체로 보는 한계를 보였다. 즉 아래에서부터 솟아오르는 민중 자체가 자발적으로 주체가 되면서 주객이 합일하려는 '민중에 의한 민중의 운동' 단계는 아니었다"[**]라고 지적하며 지식인 중심의 전시장 활동의 한계를 꼬집으며 민중의식으로 모두가 하나되는 민중미술을 주장했다.

　민중미술에서 중요한 것은 민중이 역사와 민족의 주체라는 것이다. 하지만 이를 민중에 의한 창작이 의무라는 뜻으로 받아들이면 곤란하다. 민중미술가들은 지식인과 민중과의 계급적 틈새를 극복하기 위해 민중주의, 민중의식, 민중성을 공유하는 공동체 의식을 강조했다. 원동석의 말처럼 "이 땅의 사람들 하나하나가 주인이라는 민주의식, 억압된 지배와 소외에서 해방되고 인간다운 삶의 결속을 찾으

[*] 성완경, 같은 글, 233쪽.
[**] 원동석, 같은 글, 20쪽.

려는 민중의식을 고창"*하고자 한 것이다.

민중미술가들은 민중이 제도권 미술에서 철저히 소외되어왔다고 주장하며 민중과의 소통을 우선시했다. 그들은 민중공동체 의식을 공유하고 민족주체성을 확립하기 위해 전통예술의 정신과 형식을 차용하고 계발했으며 민중과 소통 가능한 새로운 미술을 탐구했다. 민중공동체 의식은 계급적 한계에서 벗어나 현실상황에 대한 인식과 시각을 공유하면서 민중 중심의 현실변혁을 위한 열망을 함께 증진하는 것이다. 라원식이 민중미술을 "민족의 현실에 기초한 민중의 삶을 민족적 미美형식에 담아 민중적 미의식을 바탕으로 형상화한 미술"**로 정의했듯이 민중미술가들은 1980년대 한국을 신식민지 상태로 규정하며 민족의 현실에 기초한 민중의 삶을 주체적인 민족적 미형식으로 표현하고자 했다.

민중미술은 민중이 주체가 되는 사회건설이라는 목표를 위해 낡은 지배문화 이데올로기와 투쟁하는 데 적극적으로 임해야 한다는 의미를 함축한다. 민중의 현실적 욕구와 지배계급과의 모순 그리고 불합리한 상황 등을 비판적으로 표현해 현실을 객관적으로 인식시키는 것이다. '민중을 위한 민중의 미술'로서 민중의 표현형식을 탐구하고 모든 민중적 관점을 풍요롭게 수용했다. 가장 진보적이고 혁

* 『현실과 발언』, 열화당, 1985에 수록된 글을 윤범모, 같은 글, 539쪽에서 재인용.
** 라원식, 같은 글, 163쪽.

신적인 이념을 담아 대중에게 이데올로기를 쉽게 전달하고 소통 가능성을 탐구하고자 했다.

　라원식은 민중미술을 다음과 같이 규정했다. "엘리트 중심의 미술이 아니라 전문미술인과 미술을 애호하는 대중이 함께 협동해 창조하고 향유하는 미술, 소수 특권층을 위한 미술이 아니라 함께 살아가는 민중을 위한 미술, 타블로 회화 중심의 미술이 아니라 사회경제적 의미에서 실용적이고 정치문화적 의미에서 실천적인 열린 개념의 미술, 중앙화단에서 평가받는 미술이 아니라 지역과 현장에서 역동적으로 생동하는 미술이다."*

* 라원식, 「밑으로부터의 미술문화운동-광주자유미술인협의회와 미술동인 '두렁'」, 『민중미술 15년 1980-1994』, 삶과꿈, 1994, 23쪽.

2 리얼리즘의 부활
기록, 비판, 현실변혁을 외치다

리얼리즘, '소통을 위해'

1970년대부터 유행한 모더니즘의 산물인 추상은 관념적 유미주의에 빠졌다. 고급미술로서 엘리트주의를 지향하며 대중과 멀어졌다. 민중미술가들은 이에 반발해 구상형상을 보여주는 리얼리즘의 회복을 선언하고 대중과의 소통을 추구했다.

서구의 추상미술은 전 세계의 미술 흐름을 지배하고 있었다. 우리나라도 예외는 아니었다. 1960년대 이후부터 국제화와 세계화의 구호 아래 추상미술이 구상미술보다 우월한 위치를 차지했다. 모더니스트들은 추상의 관념적 유미주의를 고급미술의 특성으로 간주하며 대중과 유리되는 것을 당연하게 여겼다. 심광현은 "기존의 미술^{추상미술}이 보수적·전통적이든 전위적·실험적이든 유한층의 속물적인 취향에 아첨하고 있고 또는 밖으로부터 예술공간을 차단해 고답적인 관념의 유희를 고집함으로써 진정한 자기 이웃의 현실을 소외, 격리시켜왔고 심지어는 고립된 내면적 진실조차 발견하지 못했다"*라며

* 심광현, 「김정헌, 민중의 심성을 파고드는 그림」, 『민중미술을 향하

추상미술의 한계를 지적했다.

'현실과 발언'은 추상미술에 저항하고 대중과 소통할 것을 주장하며 리얼리즘의 회복을 추구했다. 민중미술이 리얼리즘을 부활시킨 가장 큰 이유는 현학적인 담론을 거론할 필요 없이 평범한 소시민의 감성에 다가가기 위함이다. 임옥상은 "우리 이웃의 감동을 얻어내기 위해서는 구상 작품을 만드는 것이 옳으리라는 생각에 작업을 시작했다"*고 말했으며, 리얼리즘이 시대의 절대적인 명령이라고 주장했다1983년 작업노트.**

민중미술의 리얼리즘은 단순히 주변을 구상으로 재현하는 것이 아니라 시대적 현실을 기록하고 비판하는 성격을 지닌다.그림 11 리얼리즘은 자연의 외관을 피상적으로 묘사하는 자연주의Naturalism와 구별된다. 마르크스와 프리드리히 엥겔스Friedrich Engels는 현상을 피상적으로 묘사하는 자연주의 예술을 비판하고 현상의 본질을 묘사하는 사실주의Realism 예술을 요구하기도 했다.*** 즉, 단순히 외관을 묘사

여-현실과 발언 10년의 발자취』, 257쪽.

 * 임옥상, 같은 책, 9쪽.

 ** "리얼리즘은 시대의 절대적 명령이다. 그것은 단순한 관념이 아니다. 온몸으로 부딪쳐나가야 하는 것이다. 그림이 삶 자체가 되어야 한다. 현실을 포착하기 위해 기존의 예술론을 버리고 그를 뛰어넘는 작업을 해야 한다"(박소양, 「기억과 망각의 시각문화-한국 현대민중운동의 정치학과 미학(1980-1994)」, 『현대미술사연구』 18집, 현대미술사학회, 2005, 52쪽).

 *** 강대석, 『사회주의 사상가들이 꿈꾼 유토피아』, 한길사, 2018, 224쪽.

그림 11 임옥상, 〈보리밭 포스터〉, 1987, 100×100.

하는 데 그쳐서는 안 되며 외관이 함축한 내적인 의미를 담아야 한다는 것이다. 민중미술가들은 일제강점기에 유입된 자연주의적 특성을 띠는 인상주의를 강하게 비판했다. 부르주아의 일상을 묘사한 인상주의는 한국에서 한국적 향토성으로 변용되었고 조선미술전람회의 대표적인 양식이 되어 해방 이후까지 미술에서 권위체제를 구축했다.

이와 같은 한국적 인상주의는 눈에 보이는 우리의 토속적인 풍경을 화폭에 담으며 빛, 색채, 형태의 조형적·미적 가치를 탐구할 뿐 사회현실이 내재한 불합리나 모순에 대한 어떤 갈등과 고뇌를 찾아볼 수 없었다.^{그림 12} 정치사회의 문제와 별개로 미술의 문제에만 천착한 인상주의는 모더니즘 미술로 발전하는 토대가 되었다.

민중미술은 미술창작과 이론에 있어 모든 형태의 불가지론^{不可知論}에 강령적으로 반대했다.* 불가지론이란 "사물의 본질이나 궁극적인 실재의 참모습은 사람의 경험으로는 결코 인식할 수 없다"**는 이론으로 관념론을 추구하는 모더니즘 미술의 토대가 되었다. 모더니즘 미술은 미술 내부에 천착하면서 보편성과 절대성을 추구하고 '지금', '여기'에서 일어나는 동시대성과 현장성에 관심을 보이지 않았다.^{그림 3, 4, 13, 16, 22} 정치사회와 직접적인 관련을 맺지 않으며 '미술을 위한 미술'의 울타리 안에 안주했기 때문에 매우 자아중심적인 특징을 지닌다. 자아중심적일 때 주변과의 관계에서 가장 중요하게 작용

* 이영철, 같은 글, 47쪽.
** http://bitly.kr/tUC45jaG9k

그림 12 이인성, 〈향원정〉, 연도 미상, 캔버스에 유채, 27.3×16, 대구미술관.

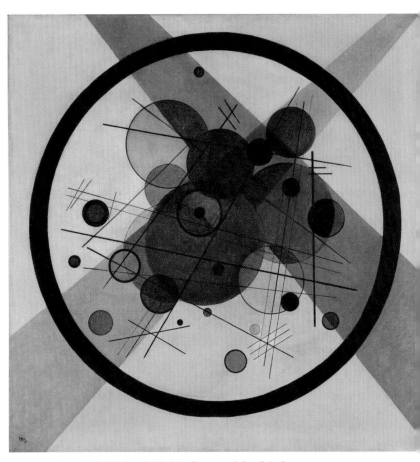

그림 13 바실리 칸딘스키, 〈원 안의 원〉, 1923, 캔버스에 유채,
98.7×95.6, 필라델피아미술관, 필라델피아.

되는 잣대는 자아의 이익이다.

따라서 미술을 위한 미술에 안주하는 모더니즘 미술은 의도하지 않게 기득권 세력의 편이 된 가해자가 되어 비판받기도 했다. 민중미술가들은 1970년대 미술계의 절대권력이 된 모더니즘 미술인 단색화^{그림 4}가 '지금', '여기'에서 사람들의 고통이 소용돌이치는 현실을 의도적으로 외면하고 비겁한 침묵으로 일관했다고 비판하며 미술은 '지금', '여기'가 작품의 본질이 되어야 한다고 주장했다. 또한 민중미술가들은 모더니즘 미술이 추구하는 국제화와 세계화를 서구 열강의 제국주의에 굴복하는 것으로 받아들였다.

민중미술가들은 리얼리즘을 복원해 이야기적 서술성을 회복하고 미술에서 소외된 대중을 다시 끌어들이고자 했다. 예술작품으로 소통한다는 것은 작품 속의 형상을 통해 현실을 환기하면서 관람자의 정서에 작용하는 것을 뜻한다. 루카치에게 있어서 예술이란 인간이 현실을 포착할 수 있는 위대한 도구다.[*] 예술가는 현실을 총체적으로 인식하고 모방^{mimésis}해 구체적으로 보여주며 관람자와 소통한다. 하지만 루카치는 "예술이 대상으로 하는 현실은 그 속에 인간이 필연적으로 항상 현존하는, 그것도 대상인 동시에 주체로서 현존하는 현실"^{**}이라 했다. 따라서 사회주의 리얼리즘에서 미메시스는 단순히

* G.H.R. 파킨슨, 김대웅 옮김, 『루카치 美學思想』, 문예출판사, 1994, 212쪽.
** 게오르크 루카치, 이주영 옮김, 『루카치 미학』 제1권, 미술문화, 2000, 194쪽.

모방이나 모사가 아니라 미술가가 주관적으로 인식한 현실의 총체적 의미가 된다.

민중미술가들은 마르크스, 엥겔스, 루카치, 베르톨트 브레히트 Berthold Brecht, 하우저 등 사회주의 사상가들의 이념을 받아들였다. 마르크스주의에 접근했던 브레히트는 리얼리즘을 "사회적 인과관계를 발견하고 지배적 관점을 지배자의 관점이라고 폭로하는 것, 인간 사회가 처해 있는 매우 절박한 곤경에 대해 광범위한 해결책이 있는 계급의 관점으로 서술하면서 발전의 계기를 강조하는 것, 구체적이며 추상화를 가능하게 하는 것을 일컫는다"*라고 말했다.

민중미술은 단순한 목격의 기록이 아니다. 그것은 모순과 불합리로 가득 찬 세상을 변혁하고 새로운 역사를 창출하려는 의무를 견지했다. 민중미술의 리얼리즘은 급속히 산업화되어가는 과정에서 피폐화된 농촌과 도시 빈민층으로 전락한 노동자들을 조명했고 평범한 소시민의 일상을 그렸다.

또한 분단과 외세 침입 그리고 군사독재정권의 원인을 고발하고 비판했으며 통일이나 민족자주 그리고 민주주의를 지향하는 정치사회적 주제에 접근했다. 구체적으로는 '농촌과 도시의 빈부격차', '5·18민주화운동', '정부의 나팔수 노릇하는 언론', '한국의 식민역사관 극복', '자본주의의 폐해', '대중문화사회의 신풍속', '민중의 절망과

* 베르톨트 브레히트, 『민중성과 리얼리즘, 문제는 리얼리즘이다』, 실천문학사, 1985, 145쪽을 박찬경, 「참다운 변혁기의 비평을 위한 최소한의 조건」, 『문화변동과 미술 비평의 대응–90년대 한국미술의 진단과 모색』, 시각과언어, 1994, 92쪽에서 재인용.

극복' 등의 주제를 통해 민중이 직면한 사회적 문제를 파헤쳤다.*

　민중미술가들은 사회주의 이념을 바탕으로 하는 리얼리즘을 통해 사회발전에 대한 유물론적 세계관을 띠는 작품을 창조하고자 했다. 따라서 민중을 역사와 민족의 주체로 두고 그들의 삶에 관한 모든 것을 풍요로운 은유와 상징으로 엮어 언어적 서술성을 강화했다. 그러나 이런 작업은 신비, 순수, 환상 등을 부여하는 도상학적인 차원이 아니었다. 구체적인 현실을 이야기하는 리얼리즘을 통해 현실을 고발하는 언론매체의 역할을 한 것이다.**

　* '현실과 발언'의 동인인 노원희는 '현실과 발언' 동인들이 다룬 주제를 다음과 같이 정리했다. 1. 농촌, 도시 간의 계층적 모순(김정헌), 2. 광주항쟁(신경호), 3. 기만적인 언론에 대한 야유(임옥상), 4. 한국의 역사에 대한 인식(손장섭), 5. 집단억압 심리에 대해서(김건희, 윤범모, 노원희), 6. 자본(돈)의 풍자(원동석, 김용태), 7. 상품소비사회 비판(오윤), 8. 풍속과 통속의 풍자(주재환), 9. 환경파괴와 신화의 상실(민정기), 10. 절망의 극복(심정수), 11. 증폭되는 불안의 예감(임옥상, 백수남), 12. 감각주의 문화의 패러디(성완경). 노원희, 「참다운 전문성을 획득하기 위하여」,『민중미술을 향하여-현실과 발언 10년의 발자취』, 과학과사상, 1990, 110쪽.
　** "미술의 소통에 관한 문제를 구조적으로 살피기 시작하면서 미술에 들씌워졌던 베일을 걷고 신비, 순수, 환상, 자유, 영원 등을 가차 없이 버렸다. 현실을 직시하고 발언할 수 있어야 한다는 것이다. 나는 은유와 상징에다 직선적이고 구체적인 리얼리즘의 시각을 첨가했다. 일상의 문제가 급부상하면서 주도면밀하게 모든 것이 닫힌 이런 사회에서는 미술이 신문이나 텔레비전 등 언론 매체의 역할까지 할 수 있어야 한다고 생각했다"(임옥상, 같은 책, 11쪽).

유홍준은 민중미술의 리얼리즘 성격을 다음과 같이 규명했다.

"민중미술은 내용상에서 현실성, 대중성, 전형성典型性, 민중성의 개념을 검증했고 형식상으로는 형상성을 획득해 이미지의 심화를 모색하며 상징과 알레고리 심지어는 초현실주의적 변주와 단순성으로 회귀하기까지 하는 등 폭넓은 조형사고를 견지해갔다. 그것은 세계 현대미술사의 지평에서 보아도 그 유례를 찾기 힘든 대대적인 리얼리즘의 복권이었다."*

루이스 캐럴Lewis Carrol의 동화 『이상한 나라의 앨리스』Alice's Adventures in Wonderland에서 앨리스가 거울 안으로 들어가 새로운 세계로 간 것처럼 민중미술은 단지 현실을 반영하는 거울이 아니라 현실에 깊숙이 개입해 불합리한 현실을 변혁시키고 새로운 세계로 진진하는 거울로서의 리얼리즘을 추구했다. 따라서 민중미술의 리얼리즘은 사회 비판적인 효과를 극대화하고자 하는 사회주의의 이념을 함축한 연극, 영화, 디자인 등 사회주의 예술분야가 공유한 대중선전성, 소외효과alienation effect,疏外效果, 전형성典型性 등의 기법적 특성을 활용했다.

대중선전성은 사회주의 리얼리즘의 가장 주요한 특성이고 소외효과는 마르크스 이론을 극작에 적용한 것으로 주로 연극에서 사용한다. 소외효과는 친숙한 환경과 대상을 의도적으로 낯설게 꾸며 당연하게 받아들였던 이야기를 비판적으로 바라보도록 구성한다. 또한 우리가 영화에서 반복적으로 등장하는 전형적인 등장인물을 통해 영화의 주제를 쉽게 파악하듯이 민중미술도 전형성을 통해 이야기

* 유홍준, 같은 글, 163쪽.

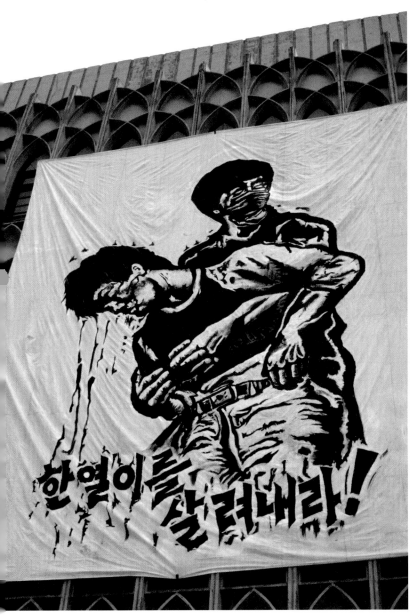

그림 14 **최병수,〈한열이를 살려내라〉, 1987, 걸개그림,**
한지에 목판, 46×30, 국립현대미술관.

의 맥락을 쉽게 전달하며 주제를 부각시켰다.

대중선전선동적 미술에서 흔히 사용하는 기법이 전형성이다. 엥겔스는 "리얼리즘은 디테일의 충실성 이외에도 전형적인 환경에서 전형적인 성격을 충실하게 재현하는 것"이라고 했다.* 전형성은 특정한 상징물이나 인물형상을 반복하면서 메시지의 주제를 정확하고 즉각적으로 인지시키는 효과가 있다. 그러나 엥겔스는 "노골적으로 전형의 구호나 이념을 표현해서는 안 되고 사건의 줄거리 속에서 보이지 않게 작용해야 한다"라고 강조하기도 했다.** 어쨌든 민중미술에서 살펴볼 수 있는 전형성은 뒤에서 다룰 이종구의 회화에서 명료하게 드러나며, 최병수의 〈한열이를 살려내라〉[1987, 그림 14]는 전형성이라 할 수 없지만 특정인물을 통해 1980년대 전두환 군사정권의 폭정을 즉각적으로 인지시켰다.

민중미술은 리얼리즘을 복권해 사회, 정치, 경제에서 소외된 민중의 계급문제를 부각시켰다. 민중미술가들은 이야기적 서술성, 동시대성, 현장성, 전형성, 소외효과의 중요성을 공통으로 인식했지만 표현기법은 미술가마다 또 소집단마다 달랐다. '현실과 발언' 동인들은 대중매체의 시각 이미지와 만화 등 대중적 취향에 접근할 수 있는 키치적이며 표현적인 거친 붓질로 현실을 조롱하고 풍자하고 비판했다. 반면 '임술년' 동인들은 아카데믹한 기법에 충실했다. 감정을

* 강대석, 같은 책, 225쪽.
** 강대석, 같은 책, 226쪽.

배제한 객관적인 붓질을 통해 극사실적인 현실을 정교하게 묘사해 기록성을 보여주었다. 또한 박불똥과 신학철中鶴徹은 통속적인 잡지에 나오는 이미지를 콜라주해 메시지가 직접적으로 전달되도록 했고,그림44,45 주재환은 만화적 기법으로 대표적인 모더니즘 미술인 몬드리안의 신조형주의 회화를 풍자적으로 비틀어 사회의 통속적 일상을 표현했다.그림15,16

특히 민정기는 의도적으로 키치적 취향의 '이발소 그림'을 시도했다. '이발소 그림'이란 유치하고 조야한 통속적 양식을 보여주는 싸구려 그림을 통칭하는 용어다. 민정기의 작품 〈풍경〉1981,그림17을 보면 '물레방아가 돌아가는 초가집', '호숫가의 백조', 저 멀리 보이는 돛단배 등 조야하지만 친숙한 소재가 매끄러운 붓질로 정갈하게 그려져 있다. 이것은 의도적으로 도시 변두리에서 소시민의 사랑을 받아온 '이발소 그림'의 기법을 차용한 것이다. 오늘날에도 가끔 후미진 건물상가 복도에 '이발소 그림'을 전시해놓고 저렴한 가격에 팔고 있는 것을 볼 수 있다.

〈풍경〉은 작가가 민정기라는 것을 모르고 보면 무명작가의 전형적인 '이발소 그림'으로 오인할 정도다. 민정기는 '이발소 그림'을 민중과 소통하는 기법으로 생각하면서 "정색하고 무게 잡는 권위가 없고, 어떤 관념에 찬 우상도 보이지 않는다"*라고 말했다. 민정기는 '이발소 그림'을 천박하고 유치하고 조야하다는 이유로 경멸하는 제도권 미술에 대항해 '이발소 그림'이 지니는 소통 가능한 리얼리즘의 힘

* 이영철, 같은 글, 55쪽.

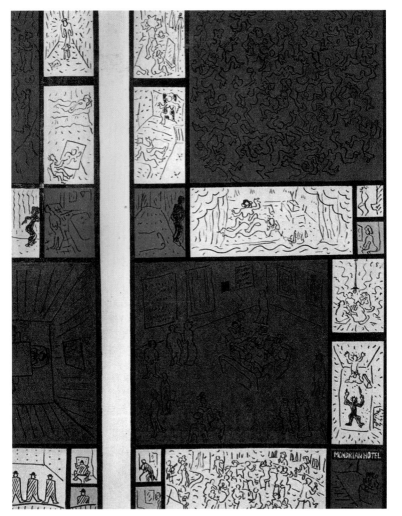

그림 15 주재환, 〈몬드리안 호텔〉, 1980, 유채, 130×100.

▶ 그림 16 피트 몬드리안, 〈빨강, 파랑, 노랑의 구성〉, 1929, 캔버스에 유채,
50×50, 세르비아 베오그라드 국립박물관.

"주재환은 만화적 기법으로 대표적인
모더니즘 미술인 몬드리안의 신조형주의
회화를 풍자적으로 비틀어 사회의 통속적
일상을 표현했다."

그림 17 민정기, 〈풍경〉, 1981, 캔버스에 유채, 91×117, 서울시립미술관.

을 증명하고 문화 민주주의의 실현에 대한 의지와 신념을 보여주고
자 했다.

그러나 그는 진짜 '이발소 그림'을 그리는 삼류작가가 아니다. 그
는 미술대학 출신으로 제도권 미술을 학습한 미술가다. 단지 '이발소
그림'인 척해 민중에게 다가가고자 할 뿐이다. 민정기의 그림은 미술
관에서 전시되고 누군가가 고가로 구입한다. 이렇게 제도권으로 들
어가면 마치 서구의 낙서화처럼 키치적인 형상만 남고 실제의 대중
성은 사라진다. 이는 전시장 활동을 하는 민중미술가들에게 어쩔 수
없는 한계였다. 하지만 이러한 한계에도 민중미술은 도덕적·윤리적
사명을 함축하며 현실변혁의 가능성을 보여주고자 몸부림쳤다.

현실주의, '현실비판, 현실변혁을 위해'

리얼리즘은 무엇인가. 리얼리즘은 사물의 실재성^{reality}에 관한 견
해를 통칭하는 개념이다.* 리얼리즘은 미메시스를 근본으로 하는데
미메시스는 모방이란 뜻이다. 플라톤은 이를 참된 실재인 이데아의
모방, 즉 이데아보다 낮은 차원으로 간주했다. 미술에서 리얼리즘은
일반적으로 현실의 장면이나 사물을 재현하는 구상형상으로 이해
하고 받아들이지만 그렇게 간단한 문제는 아니다. 20세기 초 입체파,
즉 큐비스트^{Cubists}들은 회화의 리얼리티를 위해 잡지나 신문 등 주변
사물을 아예 화폭에 붙이는 콜라주를 실험했고, 그 후 미술가들은 벽
돌, 나무토막, 타일 등 사물을 그대로 보여주며 미술의 리얼리티를

* http://bitly.kr/YxWwKzkxsSv

그림 18 후안 그리스, 〈테이블〉, 1914, 콜라주(인쇄용지 및 일반용지, 불투명 수채화, 크레용), 59.7×44.5, 필라델피아미술관, 필라델피아.

실현했다.^{그림 18}

　뉴욕 현대미술관^{MoMA Gallery}과 런던의 테이트 갤러리^{Tate Gallery}에서 열린 《실재의 예술^{The Art of the Real}》전에서 합판, 플라스틱, 금속 등이 전시장을 채웠다. 린다 노클린^{Linda Nochlin}은 이것을 "'진정한 리얼리티'를 추구해온 서구 사상의 한 주류를 이루는 오랜 철학적 전통의 현대적 선언이었다"*라고 평했다. 다시 말해 돌, 철, 플라스틱 등의 사물을 그대로 제시한 것을 미술의 리얼리티로 정의한 것이다. 하지만 민중미술에서 리얼리티는 있는 그대로를 보여주는 것이 아니었다. 모방이란 의미의 미메시스가 근본이었다.

　김지하는 '현실동인' 선언문에서 현실주의를 주장했다. 그는 현실주의를 "시각적 형상을 통해 다양한 생활 현실을 공간 속에 폭넓게 반영하되, 그것을 기계적·수동적으로 재현하는 것이 아니라 높은 예술적 해석 아래 필요한 변형, 추상, 왜곡을 통해 전형적으로 심오하게 표현하는 것"**으로 설명했다. 현실주의를 단순한 재현이 아니라 현실의식을 강조하기 위해 왜곡과 변형 그리고 추상성까지 포함하는 확장된 의미로 주장한 것이다. '현실과 발언'이 출간한 책『민중미술을 향하여-현실과 발언 10년의 발자취』에서 대부분 글쓴이는 현실주의 용어를 사용했다.

　민중미술이 추구하는 현실주의는 단순히 주변 광경을 구상적 형

　　* 린다 노클린, 권원순 옮김, 『리얼리즘』, 미진사, 1992, 17쪽.
　　** 김재원, 같은 글, 45쪽.

상으로 재현하는 데 그치지 않았다. 현실에서 윤리적 진리 기준을 끌어내고 이를 민중적 가치로서 형상화했다. 민중미술가들은 미술을 현실에서 독립된 것으로 여기고 자율적이라 주장하는 모더니즘 원리에 반대했다. 그들은 그림이라는 장場에 갇혀 미적 가치만을 논하는 소극적인 역할이 아니라 사회 공동체의 장으로 눈을 돌려 현실참여적인 능동적 가치를 추구하고자 했다.

미술평론가 이영욱은 "민중의 요구에 가장 적절하게 부응하는 창작방법이 현실주의"*라고 주장했다. 그는 현실주의를 이렇게 설명했다.

"현실주의는 객관적인 현실을 냉정한 눈으로 파악하되 단순히 현실 그 자체를 파악하는 데 그치는 것이 아니라 그렇게 파악된 현실이 우리에게 갖는 의미를 가치평가하여 파악해냄으로써 예술가의 사회적 태도 및 사상적 입장들과 결합되어 진리에 충실한 형상을 창출해내는 방법이다."**

민중미술의 현실주의 개념은 마르크스주의에 기반한다. 마르크스주의는 미술이 상류층의 여가문화로 전락했다고 비판하며 미술도 노동처럼 생산활동의 하나로 보았다. 당연히 추상미술을 공허한 관념 놀이라 치부했고, 미술의 역할로 현실을 충실하게 묘사하면서 자본주의의 폐해와 노동자에게 불합리한 사회현실을 대중에게 널리 고발하는 대중선전성을 강조했다. 루카치는 "현실을 정확하게 설명

* 이영욱, 「80년대 미술운동과 현실주의」, 『민중미술을 향하여-현실과 발언 10년의 발자취』, 과학과사상, 1990, 180쪽.

** 이영욱, 같은 글, 178쪽.

하는 것은 작가의 주관적인 의도가 어떻든, 마르크스주의의 자본주의 비판에 기여하고 사회주의 운동에 일조하게 된다"*라고 말했다. 민중미술은 현실을 비판하면서 민중을 자각시키고자 하는 의도를 내포하고 있었다.

1969년에 창립된 '현실동인'은 이미 선언문을 통해 현실주의의 개념과 필요성을 밝힌다. 선언문 제1장에서 '예술은 현실의 반영'이라는 기본 명제를 제시하고, "이제 미술사 발전의 필연적 방향과 현실의 줄기찬 요청에 따라 새롭고 힘찬 현실주의의 깃발을 올린다"라고 선언했다.** 또한 제3장「현실주의는 무엇인가?」라는 제목으로 "현실의식이야말로 참된 역사의식이고, 이때 인간의식의 능동성이야말로 참된 자유의 근거요 창조의 추력推力이다"라고 선언했다.*** 다시 말해 현실주의는 현실을 단순히 모사하는 것이 아니라, 현실에서 진리와 윤리적 기준을 끄집어내고 능동적인 현실참여로 나아가기 위한 미적·조형적 가치를 형성하는 것이었다.

민중미술의 현실주의에서 무엇보다 중요한 것은 민족주체성의 구현이었다.그림 19 민중미술은 민중의 역사나 전통과 단절되지 않는 민

* 게오르크 루카치 외, 황석천 옮김,「비판적 리얼리즘과 사회주의 리얼리즘」,『현대리얼리즘론』, 열음사, 1986, 99~109쪽을 심광현,「현실과 발언의 비판적 현실주의의 전망」,『민중미술을 향하여−현실과 발언 10년의 발자취』, 과학과사상, 1990, 139쪽에서 재인용.
** 김재원, 같은 글, 44쪽.
*** 김재원, 같은 글, 44~45쪽.

그림 19 오윤, 〈통일대원도〉, 19

걸개그림, 유채, 349×1

족미술이라는 뜻을 함축한다. 민중미술가들은 민중적 삶에서 추출한 전통문화예술을 바탕으로 평등한 공동체 문화를 창조할 수 있다고 믿었다. 궁극적으로 민중미술이 추구한 현실주의는 전통적·민족적 형식을 차용하고 계발해 민족적 정체성을 구축하고 민족미술로 나아가는 것이었다.

이러한 움직임은 '현실동인'에서 나타났다. '현실동인'은 과거 민족적 정체성을 구현한 진경산수, 풍속화, 민화에 뿌리를 두면서 20세기 초 멕시코의 리얼리즘을 본보기로 할 것을 촉구했다.* '현실동인'이 멕시코 리얼리즘에 눈을 돌린 것은 멕시코 미술이 확고한 사회주의 이념을 통해 절대 강국이었던 미국과 미국식 자본주의에서 벗어나고자 투쟁한 역사 때문이다. '현실동인'이 선언문에서 밝힌 민족미술의 구현에 대한 의지는 1980년대 민중미술의 모범적 사례가 되었다.

그러나 모든 민중미술가가 전통문화예술 형식에 관심을 보인 것은 아니었다. '두렁'의 동인이었던 김봉준은 "'현실과 발언'은 오윤를 제외하곤 전통에 대한 이해가 부족했고 전통을 봉건성의 잔재로

* "현실동인 선언은 '폰트라'에서 시작한 담론으로서 자연스럽게 싹텄다. 정조년간의 속화와 진경산수와 민화에 대한 관심은 리얼리즘, 사회적 리얼리즘 미학을 새롭게 수정하면서 멕시코 리얼리즘을 본보기로 삼아 이른바 '민족리얼리즘'으로 차츰 떠오르기 시작했다"(김지하, 『흰 그늘의 길』 2, 학고재, 2003, 156쪽. 채효영, 「1980년대 민중미술의 발생 배경에 대한 고찰-1960, 70년대 문학과의 관련성을 중심으로」,『한국근현대미술사학』, 한국근현대미술사학회, 14, 2005, 219쪽에서 재인용).

보고 자연과 인간의 변증법적 관계를 보지 못했다"*라고 비판했다. 심광현은 민족전통예술의 반영을 절대적이라고 주장하는 것은 새로운 형식주의와 양식주의를 양산하는 또 하나의 보수적인 흐름이라는 견해를 제시했다.** 민중의 역사나 전통과 단절되지 않는 민족미술이 전통예술의 형식적 차용으로 해결된다고 믿는 것은 옳은 방향이 아니다. 자명하고도 중요한 것은 민중성을 구현하고 민족의 주체인 민중과 소통하는 길을 찾는 데 있었다.

민중미술은 현실에 대한 저항의식의 표출이다. 민중미술은 현실에 깊숙이 개입해 현실을 비판하는 정치적 목적을 뚜렷이 했다. 이는 임옥상이 "사회운동으로서 미술의 힘을 믿었다. 1980년대에는 그림이 무기가 될 수 있었다. 아니 그 시대에 작업실에만 박혀서 할 수 있는 것은 아무것도 없었다"***라고 한 말에서 더욱 분명해진다.

민중미술의 발달단계에 따라 일반적으로 1980년대 초기는 비판적 현실주의로, 후기는 변혁적 현실주의또는 당파적 현실주의로 나눈다. 초기는 전시장 중심의 활동 단계로 현실비판에 주력했고 후기는 변혁적 현실주의 단계로 민중해방과 노동해방 등을 부르짖으며 계급투쟁을 위한 현장 활동을 강화했다.**** 즉, 비판적 현실주의는 전시장

* 김봉준, 같은 글, 89쪽.
** 심광현, 같은 글, 134쪽.
*** 김종원, 같은 글, 147쪽.
**** 이영욱은 현실주의를 비판적 현실주의와 변혁적 현실주의로 나눈다. 이영욱, 「80년대 미술운동/반성과 계승」, 『문화변동과 미술비평

에서 보여준 민중미술의 작품들을 뜻하고 변혁적 현실주의는 적극적으로 현실변혁을 위해 현장 활동에 뛰어든 작품들을 설명하는 이론이다.^{그림 20, 21}

민중미술의 초기에 등장한 소집단 '현실과 발언'과 '임술년' 동인들은 전시장 활동을 통해 현실을 직시하고 비판했다. 비판적 현실주의는 '현실과 발언'의 동인인 노원희가 "모순에 찬 현실에 대한 비판적 관점을 회복했다는 의미에서 이런 경향이 비판적 현실주의라는 말로 불리고 있다"*고 말했듯이 현실을 반영하고 기록해 현실비판적인 의식을 담는 것이었다.

비판적 현실주의의 목적은 리얼리즘을 회복해 미술에서 멀어진 대중을 다시 불러들이고 소통하는 것이었지만, 주로 전시장 공간에 국한된 활동이므로 민중의 생활공간과 거리가 있었고 현실의 모순을 극복하기 위한 실천이 없다는 점에서 한계가 있었다. 또한 비판적 현실주의가 휴머니즘적 태도를 견지하면서 드라마틱한 감성을 유발하는 낭만주의적 성향, 즉 노동자 계급에게 과장된 영웅성이나 낭만성을 부여하는 것이 오히려 대중을 설득하는 데 감점 요인으로 지적되었다.

의 대응-90년대 한국미술의 진단과 모색』, 시각과언어, 1994, 65-80쪽; 심광현은 비판적 현실주의, 민중적 현실주의, 당파적 현실주의로 나누었다. 심광현, 「80년대 미술운동의 쟁점과 90년대 미술문화의 전망」, 13-41쪽; 이영철은 비판적 현실주의, 민중적 현실주의, 진보적 현실주의로 세분화시켜 설명한다. 이영철, 같은 글, 43-63쪽.
* 노원희, 같은 글, 110쪽.

그림 20 최병수와 35명 공동창작, 〈노동해방도〉, 1989, 걸개그림, 170×210.

그림 21 〈집회장에서 걸개그림 노동자대회 연세대 노천극장〉, 1988.

"민중미술가들은 사회운동으로서 미술의 힘을
믿었다. 1980년대에는 그림이 무기가 될 수
있었다. 아니 그 시대에 작업실에만 박혀서 할
수 있는 것은 아무것도 없었다."

그러나 민감한 정치적·사회적 현실을 비판적으로 표현해 금기를 깨트리는 용기 있는 모험을 보여준 것은 유례없는 일이었다. 비판적 현실주의는 사회의 전 분야에 내재된 모순을 풍부한 조형성과 서술성으로 표현했다. 대중에게 현실의식을 불러일으키는 역할을 해 현실변혁으로 나아가기 위한 발판을 마련했다. 비판이 있어야 변혁을 시도할 수 있기 마련이다.

현실비판을 통해 현실변혁으로 나아가지 못하면 아무런 의미가 없다. 마르크스와 엥겔스는 예술의 과제가 현실의 올바른 인식에만 있는 것이 아니라 현실변혁에 있다고 강조했다. 다시 말하면 "예술은 현실을 변혁하는 무기가 되어야 한다"*는 것이다. 민중미술의 진정한 목표도 현실비판을 뛰어넘어 사회계급투쟁을 통한 현실변혁이었다.

물론 모더니즘 미술도 역사인식과 현실변혁에 대한 욕망이 있었다. 예를 들어 몬드리안의 격자 구성그림 16. 22은 절대적으로 평등한 유토피아를 구현하기 위한 작가의 치열한 고뇌를 담고 있다. 그러나 격자구성이 무엇을 뜻하는지 몬드리안의 설명이 없다면 누가 그의 그림을 불평등으로 인한 비극이 없는 세상, 즉 유토피아를 구현하기 위한 의미가 담긴 회화로 이해하겠는가.

민중미술은 추상적인 유토피아를 막연하게 갈망하는 것이 아니라 민중이 직면한 현실의 삶을 구체적·직설적으로 비판한다. 모더니즘 미술은 작가 개개인의 주관적인 관념이 중요하지만 민중미술은 현

* 강대석, 같은 책, 228쪽.

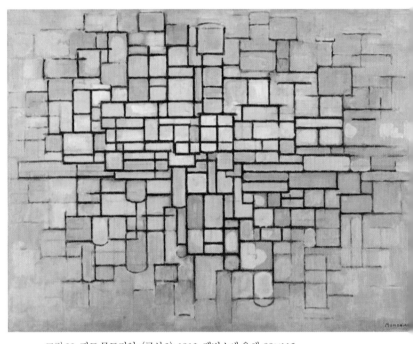

그림 22 피트 몬드리안, 〈구성 2〉, 1913, 캔버스에 유채, 88×115,

크뢸러 뮐러미술관, 네덜란드.

실인식의 총체성을 표현하는 것이 중요하다. 민중미술은 개인적인 관점에서 인간의 삶과 운명에 관한 관심을 표현한 것이 아니라 계급적인 관점에서 당파적으로 탐구한 것이다.

민중미술에서 변혁적 현실주의를 뒷받침하는 민중계급의 당파성은 민중적 관점에서 현실의 여러 모순을 객관적·총체적으로 인식하는 진리원리다. 민중미술의 당파성은 당시 좌파 진영과 맥락을 같이했다. 1980년대 후반 좌파 진영은 한국사회가 지니고 있는 근본 모순의 원인을 분단에서 찾는 NL$^{National Liberation}$ 계열과 계급모순에서 찾는 PD$^{People's Democracy}$ 계열로 세분되었다. NL은 마르크스주의적 민족자결론을 따르며 민족 해방을 주장하는 운동권을 지칭한다. PD는 사회적 계급모순을 해소해야 한다는 인민민주주의를 주장하는 운동권을 뜻한다.

민중미술가들은 양자 모두를 받아들였다. 한국현실을 군사정권과 미국의 밀착으로 고착된 분단 그리고 민중과 지배계급의 갈등과 대립으로 인식했다. 그들은 노동자 계급의 당파성이 중심이 되지만 노동자 계급에만 당파성의 기반을 두면 배타성으로 나아갈 수 있다고 인식하고 노동자 계급을 소시민의 현실로까지 확대했다. 또한 군사독재와 분단이라는 한국의 특수한 현실을 극복하기 위해 통일을 지향하는 민족미술을 구현하고자 했다.

민중미술가들은 '우리 민족끼리', 즉 민족자결론에 전적으로 동의하며 북한에 무한한 애정을 지녔고 북한의 사회주의 미술에도 관심을 보였다. 유홍준은 "노동자 투쟁 현장미술이나 전시장에서 북한의 조선화 양식이 등장했고 때로는 부분적으로 수용하는 작품도 나타

났다. 이것들은 예술적·정서적으로 동의할 수 없는 부분도 있었다"*
라고 말했다. 북한 조선화 양식에 전적으로 동의할 수 없다는 유홍준
의 말은 미술 분야에 종사하는 사람이라면 누구나 이해할 것이다. 북
한미술은 대중선전의 가치가 예술성보다 앞서기 때문에 거부감이
들 수 있다. 민중미술의 친북적 성향은 대중과 유리되는 원인이 되기
도 했다.

민중미술가들의 현실변혁을 위한 투쟁과 노력이 때론 정치선전선
동의 수단으로 미술을 이용하고 있다는 비난을 받기도 했지만 현실
에의 적극적인 참여를 통해 미술에 역동적인 힘을 부여한 것은 틀림
없는 사실이다. 특히 세계화의 물결 속에서 민족미술로서 정체성을
구현하고자 한 노력은 높이 평가받아야 한다.

민중미술운동은 단지 미학적인 미술운동이 아니었다. 민중미술의
현실변혁에 대한 치열한 의지는 "진정한 사회주의는 현실적인 인간
이 아니라 인간 그 자체에 관심이 있으며 모든 혁명적인 열정을 잃어
버리고 그 대신 인류에 대한 보편적인 사랑을 부르짖는다"**라는 마
르크스의 말처럼 휴머니티가 가득한 '사람이 사는 세상'을 만들기
위함이었다.

* 유홍준, 같은 글, 165쪽.
** 강대석, 같은 책, 258-259쪽.

3 노동

사람됨을 위해

노동, '휴머니티를 위해'

1980년대 한국은 군사정권의 막강한 권력에 자본가가 기생하는 사회구조가 공고히 구축되어 있었다. 그들은 서로의 집단적 이익을 위해 친밀히 결탁하고 거대한 부와 권력을 공유했다. 그들의 결탁으로 민중은 무시되고 희생되었으며 노동자의 인권은 말살되었다. 산업재해로 병들고 죽어가는 노동자의 처지에 기업은 눈과 귀를 닫았고 국가는 이것을 묵인했다.

민중미술가들은 민족을 보존하고 민중을 위한 세상을 건설하기 위한 투쟁에 적극적으로 참여했다. 그들은 민주화운동이나 노동운동과 긴밀히 연계해 군사정권의 파시즘과 자본주의를 동시에 공격했다. 또한 경제학자이자 사상가인 클로드 앙리 드 루브루아^{Claude Henri de Rouvroy}가 "사회는 가장 가난한 계급의 정신적이고 물질적인 삶의 개선에 집중해야 한다. 사회는 이러한 목적을 달성하는 데 가장 적합한 방식으로 구성되어야 한다"*라고 말한 종류의 사회를 실현하

* 강대석, 같은 책, 70쪽.

기를 원했다.

1980년대 한국사회의 노동자는 자신이 생산한 노동생산물로부터 소외되었다. 그들은 판매와 이윤을 취하는 데 어떤 권한도 지니지 못하는 상황에 좌절하고 절망했다. 앤서니 기든스Anthony Giddens는 자본주의의 폐해에 관해 "부르주아 사회에서 노동자는 자신의 생산물을 처분하는 데 아무런 권한이 없고 시장은 노동자의 이익을 희생시켜 자본가의 이익을 늘리는 방향으로 작동한다. 노동자는 많이 생산할수록 자신이 소비할 수 있는 것은 줄어들고, 더 많은 가치를 창출할수록 되레 스스로는 더욱 가치 없는 사람이 된다"*라고 말했는데 이는 당시 한국사회의 전형이었다.

민중미술에서 노동은 민중성의 획득이고 민중성은 민족의 보존과 민중이 지녀야 할 권리의 쟁취다. 민중미술가들은 "이 땅의 사람들 하나하나가 주인이라는 민주의식, 억압된 지배와 소외로부터 해방되고 인간다운 삶을 찾으려는 민중의식을 고창"**하고자 했다. 따라서 노동자의 계급투쟁은 인간존재로서의 가치를 선언하는 행위인 것이다. 민중미술은 휴머니즘을 불러일으키는 시각적 형상을 통해

* 앤서니 기든스, 박노영·임영일 옮김,『자본주의와 현대사회이론』, 한길사, 2008, 66-67쪽.
** 원동석,「현실과 미술의 만남에 대하여」,『현실과 발언』, 열화당, 1985에 수록된 글을 윤범모,「현실과 발언 10년의 발자취」,『민중미술을 향하여-현실과 발언 10년의 발자취』, 과학과사상, 1990, 539쪽에서 부분적으로 발췌 재인용.

현실변혁으로 나아가는 단초를 마련하고자 했다. 그러나 노동자의 열악한 상황과 민중성을 화폭에 표현하는 것은 쉽지 않았다. 민중계급을 간접적으로 체험한 미술가들은 드라마틱한 감성에 젖어 있었다. 그들은 깊은 연민으로 가난하고 고통받는 자들에게 낭만적인 영웅성을 부여하는 양상을 보였다.

이송열의 〈잘린 손가락〉[1983, 그림 23]과 홍순모의 〈그가 잘림은 우리의 허물로 인함이요〉[1983] 등은 산업재해를 입고 사망하거나 부상당한 노동자의 비참한 현실을 보여주고 김진열의 〈두들겨 맞는 사람〉[1985]과 박흥순의 〈복서 24〉[1986]는 시대의 희생자, 패배자로서 노동자를 은유적으로 떠올리게 한다. 화폭 속 익명의 패배자들은 개개인의 상황 속에서는 실존적 절규를 하는 것처럼 느껴지지만 민중미술이 표현하고자 한 것은 개인의 문제가 아니라 시대의 모순과 질곡 속에서 겪어야 하는 총체적인 민중의 현실이었다. 그런데도 이 그림들은 치열한 투쟁의식보다 연민에 초점을 맞추고 있는 듯하다.

민중미술은 도시의 노동자를 소시민과 동일시하는 경향을 보였다. 물론 현대사회에서 노동자 계급은 민중계급의 중심이다. 하지만 문화운동가인 백낙청이 "민중 구성의 일부분인 노동자 계급을 민중의 전체인 양 절대시하는 계급주의적 독단은 피해야 한다"[*]고 말했듯이 노동자가 민중의 전체를 대변하는 대표가 될 수는 없다. 오늘날에는 대학교수도 노동조합을 만들어 노동자임을 확인받고자 하니 노동자 계급의 범위도 엄청나게 넓어졌다. 소시민과 노동자를 동일

[*] 노원희, 같은 글, 116쪽.

그림 23 이송열, 〈잘린 손가락〉, 1989, 가죽, 나무, 42×15×55.

시할 수 없게 된 것이다. 그러나 1980년대에는 열악한 노동환경 속에서 저임금에 시달리는 노동자를 소시민의 전형으로 인식하는 것이 보편적이었다.

민중미술은 '지금', '여기' 소시민의 평범한 일상과 그들이 살아가는 도시 뒷골목 등의 척박한 현실을 주제로 다뤘다. 민정기의 〈세수〉1983와 〈대화〉1980, 그리고 도시락을 들고 아내와 아이의 배웅을 받으며 출근하는 박건의 〈출근〉1985, 그림 24 등에서 민중미술가들의 소시민에 대한 예리한 관찰과 애정을 볼 수 있다. 그러나 이런 그림들은 고발성과 투쟁성보다는 정서적으로 정겨운 느낌을 준다. 민중생활의 소박한 초상화라 할 수 있을 정도다. 가난했던 시절에 성장기를 보낸 사람들이라면 〈대화〉와 〈출근〉에서 옛 시절의 추억을 떠올리며 시각적인 즐거움을 느낄 것이다. 이 같은 소시민의 일상적인 장면이 과연 현실비판적인지 의문이 든다.

김광진金光振은 조각 작품인 〈어둠〉1986에서 시대적 암흑 속에 갇혀 고뇌하는 평범한 도시인들의 갈등과 고독을 담았다. 그의 작품은 미국의 조각가 조지 시걸George Segal의 단조로운 일상 속에서 겪는 소시민의 우울함과 무기력한 인물 이미지를 떠올리게 한다. 따라서 김광진의 〈어둠〉은 1980년대 한국사회의 소시민의 애환과 우울함을 느끼게 하지만 서구미술의 조형성을 우선적으로 엿보게 한다. 노원희는 어둡고 우울한 색채와 불명료하게 묘사한 인물들을 통해 자본주의 폐해와 군사정권의 암울한 시대를 살아가는 고달픈 민중의 모습을 보여주었고, 이청운과 임옥상 등은 일부 작품에서 허름한 판잣집이 밀집한 달동네를 민중의 현실로서 다루기도 했다.

그림 24 박건, 〈출근〉, 1985, 목판채색, 35×25.

▶ 그림 25 홍성담, 〈라면 식사〉, 1979, 베니어에 유채, 90.9×65.1.

물론 이런 작품들은 척박하고 열악한 현실을 떠올리게 하지만 투쟁성보다는 낭만적인 향수를 먼저 느끼게 한다. 홍성담의 〈라면 식사〉1979, 그림 25에는 수건을 목에 두른 노동자가 홀로 어두운 불빛 속에서 라면으로 가난한 식사를 한다.

이 장면에서도 민중성과 민중의식보다는 우수에 젖은 감성적 멜랑콜리가 느껴진다. 〈라면 식사〉에서 노동자는 가난과 고독한 삶의 비애를 깊이 독백하는 것처럼 보인다. 하지만 낭만적인 감성으로 충만한 소녀만화의 주인공 같을 뿐 노동자의 객관적인 현실로 인식하기 어렵다. 일부에서는 민중미술이 판잣집과 가난한 식사 등으로 노동자의 가난과 고달픔을 낭만주의적 향수로 포장해 오히려 민중의 삶을 왜곡시켰다고 비판했다.

이에 대해 미술가가 노동자적 정서를 직접 체험하지 않고 관념에 근거하여 표현하기 때문이라는 반성도 제기되었다.* 즉, 노동자의 현실을 충실히 경험한 뒤 작품을 만드는 것이 아니라 제3자적 관점에서 노동자를 바라보면서 지니게 된 연민 어린 감상적 시선이 개입되어 있을 뿐이라는 것이다. 민중미술가들은 민중이 역사의 주체라는 것을 학습으로 배웠다. 실제 삶에서 체험해 가슴속 깊이 느낀 것이 아니다. 이상과 현실의 틈새는 그만큼 넓다.

홍성담은 초기 작품 〈라면 식사〉에서 볼 수 있듯 노동자 계급의 집단적 저항의 언어라기보다 낭만적 정취를 느끼게 하는 감성을 보여

* "노동자적 정서를 몸에 익힌 화가는 드물기 때문일 것이다. 작가에게 체감되지 않은 노동자의 상은 관념에 근거할 수밖에 없다"(유홍준, 같은 글, 167쪽).

주었지만 5·18민주화운동을 겪은 후 투쟁에 앞장서게 된다. 홍성담이 낭만적 정취에서 시작해 현실비판, 현실변혁을 위한 투쟁으로 발전하는 단계가 바로 민중미술의 발전단계라고 해도 과언이 아니다.

민중미술은 점점 노동자의 모습을 단순히 재현하기보다 그들의 현실적 조건을 치유해야 한다는 절박한 사명감을 지니게 되었다. 자신들의 작품을 감상하는 사람들이 가슴으로 느낄 수 있도록 호소력을 발휘하고자 노력했다. 휴머니티는 민중에게 접근하는 첫걸음이다. 다시 말해 휴머니티에 기초한 소시민성은 현실변혁으로 나아가는 출발점이 되었다.

민중미술이 지닌 사회적 약자에 대한 연민은 사회적 불평등에 관해 고민하게 하고 인간으로서 존중받는 세상을 꿈꾸며 각종 제도에 대한 개혁을 갈망하게 한다. 루카치는 서로서로 화합하는 휴머니즘 사회를 꿈꿨다. 루카치는 회화에서 드러나는 모든 요소가 서로서로 보편적 관계를 이룬다는 폴 세잔Paul Cézanne의 주장에 감동받았다.* 세잔에 따르면 회화는 형태와 색채가 대등하게 관계 맺으면서 내적 질서와 조화를 이루어야 한다.그림 26 이를 루카치는 사회의 구성원들이 서로서로 조화로운 관계를 이루어야 한다는 휴머니즘적 가치로 확장했다. 루카치에게 예술은 곧 휴머니즘이자 인간해방의 원칙이다.**

* Peter Hajnal, *Seeing Whole: The Old Philosophy of Art-History*, Columbia Universoty Ph.D, 2003, p. 57.

** 반성완, 「루카치 미학의 기본 사상」, 『문예미학』, 문예미학회, vol.9,

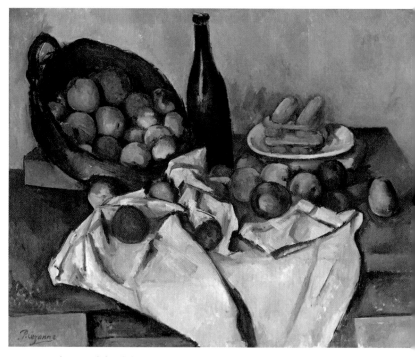

그림 26 폴 세잔, ⟨사과 바구니가 있는 정물⟩, 1893, 캔버스에 유채,
65×80, 시카고미술관, 시카고.

민중미술도 휴머니즘을 기본으로 서로 화합하고 평등하게 존중하며 살아가는 것을 꿈꿨다.

그런 점에서 바타유의 '포틀래치'Potlatch 개념과 닮았다. 이 개념은 더 많이 주고 더 많이 답례하는 자가 명예나 위세를 얻는다는 고대 사회의 사고를 반영한다. 현대사회의 노블레스 오블리주Nobless Oblige, 기초생활보장제도 등과 같이 재생산을 염두에 두지 않고 순수하게 소비를 통해 서로 나누어 갖는 행위를 강조한다. 사회주의 혁명이 잉여재산의 공유와 확대재생산이라면 바타유가 주장하는 '포틀래치'는 잉여의 파괴와 소비다. 바타유는 민중혁명을 "부를 경멸할 줄 아는 빈자貧者들이 사회의 과잉 에너지를 집약적으로 파괴해 부를 순환시키는 대규모 포틀래치"*라고 규정했다.

축적과 잉여를 파괴하고 순환시켜야 한다는 바타유의 주장은 넓은 의미에서 휴머니즘의 실현이다. 사회의 각 계층이 서로 포용하고 조화롭게 합의하는 사회가 가장 이상적이라는 것에는 누구나 동의하지만 이러한 사회는 인류 역사에서 단 한 번도 실현되지 못한 '어디에도 존재하지 않는 유토피아'다. 그러나 모두가 조화롭게 살아가는 이상적인 사회를 구현하기 위한 노력은 멈춘 적 없으며 지금도 현재진행형이다.

모두가 평등하게 살 권리를 인정하는 첫출발은 깊은 인간애, 즉 휴머니티일 것이다. 이종구는 "미술은 궁극적으로 인간화를 위한 것이

no.1, 2002, 305쪽.
* 유기환, 『조르주 바타이유』, 살림출판사, 2006, 85쪽.

며, 아름다운 세상을 향해 기능하는 역할을 해야 한다. 리얼리즘이든 민중미술이든 나는 내가 살고 있는 시대와 인간의 삶을 충실하게 기록함으로써 미술이 인간화의 담론으로부터 분리되지 않아야 한다고 생각한다"*라고 말했다. 이종구의 이 말은 인간중심적 담론 안에서 미술의 역할을 찾자는 의미다.

민중미술은 서민에게 무한한 연민을 지니고 인간중심적인 사회의 건설을 갈망했지만 계급과 당파를 초월한 무조건적인 화합과 포용은 거부했다. 민중미술가들은 지배계급과 피지배계급이 필연적으로 갈등관계에 있다고 보았고 갈등을 해소하기 위해서는 화합이나 포용이 아니라 먼저 부의 정당한 분배가 이루어져야 한다고 생각했다. 공동체를 유지하는 전제조건을 평등의 유지로 설정하고 부와 노동의 양을 일치시키면 완벽한 유토피아가 실현될 것이다. 그러나 인류 역사에 있어 그런 세상은 없었고 자본주의로 인해 점점 부는 자본가에 속해질 뿐이다.

민중미술가들은 불합리한 기득권 세력과의 대립이 필수적이라는 신념이 있었다. 그들은 현실을 변혁해 인간이 진정으로 인간답게 살아가는 이상적인 세계로 나아가기 위해 사회적 모순에 저항하는 민중혁명을 꿈꿨다.

1984년에 개최된 《삶의 미술》전**은 변두리와 서민의 생활을 탐색해 그들의 열악한 상황을 가시적으로 고발했다. 특히 강요배姜堯培는

* 이종구, 같은 책, 27쪽.
**《삶의 미술》전 추진위원: 강요배, 최민화, 박세형, 문영태, 박건 등.

96

도배지 뒷면에 등신대 크기로 상이용사, 노동자 등 서민들의 삶의 단면을 그렸다. 이를 통해 사회적 모순과 불합리로 가득 찬 현실을 변혁해야 할 필요성을 자각시켰다.

사실 서민들 스스로는 자신들을 역사의 주체로 자각할 만한 여유가 없었다. 민중미술의 목적은 서민의 삶을 단지 시각적으로 보여주는 것이 아니었다. 억압되고 소외된 민중의 삶을 가시화해 지배계층을 중심으로 이루어진 사회구조의 불합리를 표면화시키고 민중투쟁으로 나아가고자 했다. 즉, 감상자들이 작품을 통해 예술적 감동과 함께 현실을 직시하면서 현실변혁의 필요성을 스스로 자각할 수 있도록 하는 것이 중요했다.

그러나 노동문제를 순수미술로 표현하는 것은 쉽지 않고 한계에 부딪힐 수밖에 없었다. 민중이 역사의 주체라는 인식은 현실에 대한 치밀한 파악과 비판을 통해 얻어질 수 있지 지식인들의 감성적인 휴머니티에서 도출될 수 있는 것이 아니라는 질문이 꾸준히 제기되었다. 이것은 민중미술운동이 전시장을 벗어나 현장 투쟁으로 방향을 전환할 수밖에 없는 이유가 되었다.

민중미술은 1980년대 중엽 이후부터 본격적으로 노동자 현장 투쟁에 적극적으로 참여하며 모순과 불합리로 가득 찬 현실을 변혁시키고자 했다. 민중미술가들은 노동투쟁을 노동자에 국한된 문제가 아니라 민중민주주의 실현을 위한 시대적 과업으로 받아들였다.

노동, '휴식이다'

노동은 인간과 동물을 구별하는 행위다. 노동은 인간과 자연환경

사이의 창조적인 교류로서 인간사회의 기초가 된다.* 마르크스는 노동이 인간의 고유 행위라고 강조했고, 바타유는 노동을 통해 인간이 완성된다고 주장했다. 바타유는 "인간화의 열쇠로서 인간을 동물성에서 완전히 벗어나게 한 것은 노동이며, 이성적 동물로서 인간존재를 만든 것은 명백하게 노동이다"**라고 말했다. 즉, 인간이 동물성에서 벗어나 사회적 존재로 도약하게 된 것은 노동을 통해서였다는 것이다. 바타유의 사유는 마르크스주의에 근거한다.

마르크스에 의하면 인간의 삶과 동물의 삶을 구별짓는 것은 인간의 능력과 취향들이 사회에 의해 형성된다는 점이다.*** 인간은 사회적 존재로 혼자서 고립되어 살아갈 수 없다. 루카치는 인간이 노동을 통해서 자연적 존재에서 사회적 존재로 질적 도약을 한다고 주장하며 노동을 '사회적 존재의 모델' 또는 '실천의 근원형식' 등으로 규정했다.**** 비슷한 의미로 마르크스는 "인간의 존재를 결정하는 것은 그의 의식이 아니다. 인간의 사회적 존재가 의식을 결정한다"*****라고 말했다.

원시시대에는 예술과 노동이 동일했다. 선사시대에 동굴벽화^{그림 27}나 토기를 제작한 것은 예술이라는 이름으로 행한 고귀한 작업이 아

* 앤서니 기든스, 박노영·임영일 옮김, 같은 책, 83쪽.
** Georges Bataille, *The Tears of Eros*, translated by Peter Connor, San Francisco: City Lights Book, 1989, p. 41.
*** 앤서니 기든스, 박노영·임영일 옮김, 같은 책, 68쪽.
**** 김경식, 같은 책, 198쪽.
***** G.H.R. 파킨슨, 현준만 옮김, 『게오르그 루카치』, 이삭, 1984, 83쪽.

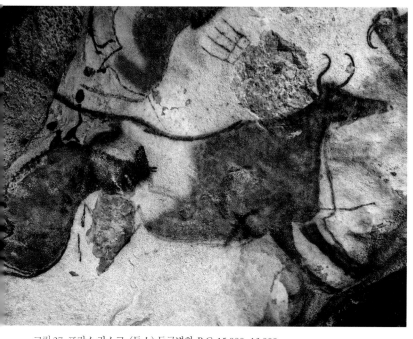

그림 27 프랑스 라스코, 〈들소〉동굴벽화, B.C. 15,000-13,000.

니라 생존을 위한 노동이었을 것이다. 이것을 뒤집어서 생각해보면 노동이 예술처럼 고귀한 것이 되기도 한다. 단, 휴식이 보장되어 있을 때 그렇다. 휴식이 보장된 노동은 여기餘技도 될 수 있고 예술도 될 수 있지만 휴식이 보장되지 않은 노동은 억압이며 착취다. 오직 생계 수단을 위한 노동은 노동자에게 자기계발을 위한 내적 성취감을 전혀 주지 못하고 생산을 위한 기계로 전락하게 한다. 노동은 휴식과 짝을 이룰 때 가장 완벽한 사회적 존재로서 인간을 규정짓는다. 루카치는 "인간은 유희를 할 때만 온전한 인간으로서 존재하게 된다"는 프리드리히 쉴러Friedrich Schiller의 말을 인용해 노동자의 권리가 휴식에서 나온다고 강조했다.* 바타유는 인간이 난폭한 욕망과 즉흥적인 충동에서 벗어날 수 있다면, 그것은 휴식의 덕택이었을 것이라고 말하기도 했다.**

휴식은 인간이 사유하고 경험하는 사회의 주체적 존재로서 기본적인 권리다. 전문직 노동일 경우 자기만족이나 자기계발과 연결되기도 하지만 생계를 위해 매일의 노동에 시달리는 대부분 사람에게 노동은 역병과도 같다. 따라서 모두가 노동에서 벗어나는 것을 꿈꾼다. 그러므로 노동은 태초부터 휴식을 필수적으로 동반해야 했다. 휴식이 허락되지 않는 노동은 분노와 동요를 불러일으키고, 그것이 더 심해지면 폭동을 낳았다. 유럽에서 산업혁명이 진행될 때 얼마나 많은 노동자 폭동이 일어났는가. 우리나라도 근대화와 산업화가 본격

* 게오르크 루카치, 이주영 옮김, 같은 책, 204쪽.

** Georges Bataille, 같은 책, 44쪽.

적으로 시작된 이래 노동만을 강요하고 휴식을 외면했다. 휴식 없는 노동, 정당한 몫의 분배 없는 노동은 인간을 동물처럼 난폭하게 만든다.

민중미술가들은 자본주의 사회가 생산의 극대화만을 추구하면서 노동자를 기계 취급하는 것이 인간중심적 사회를 해체하고 탈 인간 사회로 만든다고 인식했다. 민정기의 〈영화를 보고 만족한 K씨〉[1981, 그림 28]는 반복되는 일상에 지친 사람들이 휴식을 취하기 위해 영화를 보는 장면이다. 이 그림은 회색을 주조색으로 그 가운데에 강렬한 순색의 노란 사각형이 눈에 띈다.

이 작품에서 인간 군상은 일률적으로 노란 스크린을 바라보고 있다. 이들이 일제히 바라보는 노란색 사각형은 영화 스크린을 은유한다. 영화는 일상에 지친 대중이 찾아낸 가장 대중적인 생활 쾌락이다. 〈영화를 보고 만족한 K씨〉는 휴식조차 획일화되어가는 현대인의 삶을 비유한다. 화면 오른편에는 인간 군상들이 거대한 화면을 향해 모여들고 왼편에는 영화를 본 K씨의 만족을 줄자로 재고 있다. 현대인은 휴식조차 그 결과를 자로 측정해서 만족도를 얻으려고 하는 것이다. 대중은 휴식을 통한 만족감조차 주관적으로 느끼지 못하고 자로 쟀을 때 나타나는 수치를 통해 느껴야 하는 대중소비사회의 노예가 되었다. 그들은 어떤 저항감도 없이 무표정하게 사회의 구조 속에 짜맞춰진 채 살아가고 있을 뿐이다.

민중은 대중소비사회 속에서 창조적인 문화의 주체가 되지 못하고 단지 주입되고 있을 뿐이다. 〈영화를 보고 만족한 K씨〉는 사회라는 거대한 집단 속에서 대중이란 이름으로 매몰되어버린 우리 자신

그림 28 민정기, 〈영화를 보고 만족한 K씨〉, 1981, 캔버스에 아크릴릭,
130×324, 국립현대미술관.

그림 29 민정기, 〈관광지에서의 식사〉, 1982, 아크릴릭, 112×145.

"민정기는 절제되고 압축된 형태와 색채로
주제를 이야기하는 서술성이 뛰어나다.
민정기는 회화에 연극성을 반영해 내러티브를
생생하고 압축적으로 전달하는 힘을
보여준다."

의 모습이다. 이 작품에서 노랑과 회색 그리고 검정의 극단적인 대조는 모순되고 불합리한 사회의 구조를 부각하며 현실에 대한 암담함과 두려움을 증폭시킨다. 〈영화를 보고 만족한 K씨〉는 모순투성이인 자본주의 사회의 상업문화 속에서 살아가는 삶을 냉소적으로 바라본다. 다람쥐 쳇바퀴 돌듯이 반복되는 일상에서의 탈피를 꿈꾸지도 못하는 현대인을 풍자하는 것이다.

민정기는 쳇바퀴처럼 살아가는 현대인의 무기력을 〈줄서기〉1982에서 더욱 노골적으로 표현했다. 〈줄서기〉에서 줄을 길게 서 있는 사람들은 모두가 똑같이 무기력한 표정을 짓고 있다. 그들은 익명으로 살아가고 있는 일상 속에서 박제된 존재들이다. 무기력하고 무료하며 지친 사람들의 모습은 사회현실에 반항할 힘조차 없어 보인다. 〈줄서기〉나 〈영화를 보고 만족한 K씨〉 모두 현대인의 무기력한 삶을 풍자하지만 〈영화를 보고 만족한 K씨〉는 영화라도 보았으니 그나마 휴식을 즐긴 셈일까.

민정기의 작품들은 절제되고 압축된 형태와 색채로 주제를 이야기하는 서술성이 뛰어나다. 민정기는 대학시절 연극에 몰두했고 회화에서도 연극성을 반영해 내러티브를 생생하고 압축적으로 전달하는 힘을 보여준다.

민정기는 〈관광지에서의 식사〉1982, 그림 29에서 환히 웃고 있고 곱디고운 한복을 입고 있는 여인 뒤로 식사를 하는 소시민의 얼굴을 분노의 불꽃처럼 표현한다. 그들이 불붙은 것처럼 화가 난 것은 관광지의 바가지요금 때문이다. 한복을 입은 여성이 텔레비전 속 북한 여성을 연상시키는 것은 민중미술가들이 보편적으로 지니고 있던 북한

에 대한 친밀감 때문이지만 이것이 이 그림의 주요 주제는 아니다. 민정기는 바가지요금에 화가 난 사람들을 통속적 조형성을 활용해 재미있게 풍자했다. 이것은 난해한 관념도 없고 어떤 권위도 없이 누구나 친숙하게 느낄 수 있는 그림이다.

〈관광지에서의 식사〉에서 관광객의 모습은 분노가 아니라 오히려 웃음을 유발한다. 민정기는 "삶을 살아가는 구체적인 인간을 어떻게 표현할 수 있으며 그러한 사람을 표현함으로써 이웃과 만나고 나와 이웃을 이해하고 삶의 역사를 이해하며 삶에 대한 폭넓은 조명을 어떻게 구할 것인가"[*]라고 소통의 중요성을 강조했다.

1982년에 '현실과 발언'은 동인전으로《행복의 모습》전을 개최했다. 이 전시에 참여한 노원희는 "우리에게 객관적으로 보편화된 행복이 존재할 수 있는가. 사람들이 함께 일치된 모습으로 행복을 느낄 수 있게 하는 공동체가 존재하는가… 미술은 우리의 행복을 위해 무엇을 할 것인가"[**]라고 자문했다. 노원희의 말은 미술이 인간의 행복을 위한 사회적 책무가 있다는 뜻이다.

민중미술가들은 미술이 단지 심미적 가치를 지니는 것이 아니라 인간으로서 존재의식을 깨우쳐주어야 한다고 믿었고 이를 바탕으로 미술을 인간의 전면적인 문제로 확산시켰다.[***] 바타유는 "삶 자체가

[*] 김진송, 「민정기, 개인적 삶과 사회적 삶의 긴장관계」, 『민중미술을 향하여-현실과 발언 10년의 발자취』, 과학과사상, 1990, 285쪽.
[**] 정진국, 「노원희, 현실에 대한 탁월한 상상력」, 『민중미술을 향하여-현실과 발언 10년의 발자취』, 과학과사상, 1990, 265쪽.
[***] "그림은 정서적·심미적 객체가 아니라 인간을 대상으로 그 의식을

신성한 것"*이라고 생각했다. 민중미술가들이 추구한 것도 평범한 삶에 신성한 가치를 부여하는 것이리라.

일깨워야 하는 주체다. 또한 자아를 실현하고 소유하며 부단히 인간 다워지고자 하는 개인의 절실한 욕구를 충족시켜야 한다. …미술의 의미는 인간의 전면적 문제로 확산되어야 한다. 종합적이며 통합적 인 미술의 기능이 적극적으로 회복되어야 한다"(임옥상, 『누가 아름 다운 세상을 꿈꾸지 않으랴』, 생각의나무, 2000, 150-152쪽).

* Matthew W. Sanderson, "Sacred Communication in the Writings of Georges Bataille", *International Studies in Philosophy*, State University of New York, 2004, p. 81.

그림 30 전주겨레미술연구소, 〈민족해방운동사-갑오농민전쟁〉, 1989, 소실.

4 땅
자연과 인간의 합일을 위해

땅, '민중의 몸'

민중미술은 땅을 인간중심적 담론 안에 위치시켰다. 우리 민족은 오랜 세월 동안 마치 혈연처럼 땅에 집착했다. 민중이 민족과 역사의 주체로 인식되는 이유는 이 땅의 지킴이이기 때문이다. 땅의 상처는 곧 민중의 상처다. 그러므로 민중미술에서 땅의 훼손은 민중학살을 은유한다.

임옥상은 풀 한 포기 없이 붉게 물든 황무지인 〈땅-붉은 땅〉1978을 제작한 후 "누가 우리의 땅을 이렇게 만들었는가"*라고 통탄했다. 땅은 민중의 고통과 억압 그리고 모순과 질곡의 역사를 침묵으로 증언하는 목격자이자 민중 그 자체다. 임옥상은 〈땅〉 연작을 제작했는데 이 작품들은 '붉게 물든 땅', 즉 붉은색 하나만으로 반국가적이고 불온하다고 낙인찍혔다.** 붉게 황폐화된 땅은 붉은색이란 이유로 사회

* 임옥상, 『벽 없는 미술관』, 54쪽.
** "귀빈을 모시기 위해 펼친 붉은 카펫은 문제가 안 된다. 그런데 어찌하여 노동자가 두른 붉은 머리띠는 위험하고, 내가 칠한 붉은 황토색은 좌경용공이 된단 말인가"(임옥상, 같은 책, 84-85쪽).

주의의 표상으로 해석할 수 있지만 임옥상에게 '붉은 땅'은 1980년 5월의 따뜻한 봄날 정의와 자유를 위해 투쟁하다 피투성이가 된 민중이 흘린 피로 물든 국토의 상징이다.

초록색 풀밭에 황무지처럼 팬 임옥상의 〈땅 IV〉[1980, 그림 5]은 5·18 민주화운동으로 상처입은 땅을 은유한다. 땅의 분노는 민중의 분노다. 그는 "광주는 어떤 말도 허락하지 않았다. …너무나 많은 아픔과 상처로 뒤범벅된 우리의 국토는 어딜 가나 그 핏빛 자국으로 얼룩져 있다. 어디 국토만 그러한가. 사람들의 몸과 가슴속 저 깊은 곳은 또 어떤가"*라고 말했다. 임옥상은 붉은 피로 범벅된 상처를 그대로 드러내는 〈땅〉 연작으로 민중이 죽어가고 있음을 알렸다. 풀 한 포기 자랄 수 없는 붉은 땅은 전두환 군사정권이 학살한 땅이다. 억압으로 물든 우리의 땅이자 상처받은 민중의 몸이다.

앞에서 언급했듯이 민중미술의 출발은 전두환 군사정권에 대한 혐오와 증오 그리고 적대감이었다. 임옥상은 전두환 군사정권의 등장을 꽃밭의 해충으로 비유하며 강한 거부감을 표현했다. 임옥상의 〈꽃밭〉 연작에는 흉측한 벌레들 때문에 꽃들이 죽어가고 있다. 임옥상은 꽃들을 썩어 문드러지게 하는 파리와 벌레 그리고 박테리아는 전두환과 함께 등장한 신군부의 '새 정의 사회' 일꾼들을 빗댄 것이라고 노골적으로 말했다.**

* 임옥상, 같은 책, 78-79쪽.
** 임옥상, 같은 책, 87쪽.

임옥상은 〈꽃밭〉 연작에서 자연 그 자체에 관심을 두지 않고 우리의 윤리와 도덕을 자연에 비유했는데 이렇듯 민중미술에서 자연은 단순히 그 자체로 미적 가치를 지니지는 않는다. 자연은 인간의 윤리적 체험과 관련되며 민족적 자부심과 민족애를 드러내기 위한 미학적 테제가 된다.

자연은 민중이고 민중은 자연이며 민중이 역사의 주체이듯 자연은 역사의 증인이다. 임옥상은 "나는 사람들에게 가장 가까이 있고 누구나 잘 알고 공감할 수 있는 자연에서 이야기를 끌어내야겠다고 생각했다. 그래서 소재로 삼은 것이 땅, 물, 불, 대기 등 자연이다"[*]라고 말하며 자연을 단순한 풍경이 아니라 땅을 딛고 살아가는 민중의 삶과 연결시켰다. 〈땅 IV〉이 5·18민주화운동을 은유했듯이 그의 '땅', '웅덩이', '들불', '나무'와 같은 주제는 전두환 군사정권에 억압받는 민중을 은유한다. 땅을 민중에 비유하는 자연의 의인화는 자연의 생명력을 민중의 생명력과 동일시하기 때문이다. 따라서 민중미술은 자연의 외적 풍경에 미적 가치를 부여하며 찬미를 보내지 않는다.

미술에서 자연주의는 자연 그 자체에서 미적 가치를 찾지만 민중미술은 인간의 윤리적·도덕적 태도와 자연이 맺는 관계 속에서 미적 가치를 완성하고자 했다. 민중미술은 자연의 법칙에 순응하며 물 흐르는 듯이 살아가는 태도, 즉 무위자연無爲自然의 태도는 거부한다.

[*] 임옥상, 같은 책, 10쪽.

무위자연의 태도는 사회의 모순과 불합리에 대한 침묵을 정당화하는 논리가 될 수도 있기 때문이다.

예로부터 우리 민족에게 자연은 무위자연의 의미를 함축하고 땅은 민중의 생존과 직접적인 관련을 맺어 왔다. 우리는 땅에서 나와 땅으로 돌아간다. 이것은 '흙에서 나왔으니 흙으로 돌아갈 것'이라는 기독교 원리와 유사한 것 같지만 흙과 땅의 개념은 다르다. 기독교는 인간의 몸을 흙으로 은유했지만 우리 민족에게 땅은 삶 그 자체다. 서구에서 자연과 인간은 분리되지만 동양에서는 인간도 자연에 속한다.

모든 자연은 땅에 속한다. 웅덩이는 땅이 팬 것이고 들불도 땅에서 일어나며 나무 역시 땅이 키운다. 따라서 자연을 주제로 한 임옥상의 작품들은 각각 다른 대상을 그리지만 폭넓게 '땅'을 표현하는 것이다. 임옥상은 땅을 우리가 삶을 펼치는 현장, 즉 정치나 경제 그리고 사회의 반영이자 그 산물로 파악했다.* 이렇듯 우리 민족에게 '땅'이란 용어는 자연, 민중, 삶 그리고 역사까지 모든 것을 총체적으로 함축한다.

임옥상의 〈웅덩이 V〉1988에서 붉은 웅덩이는 민중의 분노를 가득 담고 있는 것처럼 보인다. 임옥상은 작가노트에서 "웅덩이는 대지의 자궁, 대지의 영성을 노출시키는 매개다. 나는 그것을 통해 땅의 분노나 땅의 원한은 물론 땅의 생명력과 어머니적 기능을 되찾아 보려고

* "땅이란 바로 우리 삶의 터전이고 또한 우리들의 삶이 펼쳐지는 현장이라고 나는 믿는다. 때문에 땅은 바로 우리 삶, 역사의 반영 즉 정치·경제·사회의 반영이며, 그 산물인 것이다"(임옥상, 같은 책, 189쪽).

한다"*라고 말했다. 땅을 민중의 생명을 잉태하고 보호하는 자궁이 자 터전으로 본 것이다. 황폐하고 붉게 팬 웅덩이는 불임不姙인 자궁처럼 한恨을 가득 담고 있다. 임옥상의 작품에서 땅, 웅덩이, 나무, 들불 등은 모두 닮았다. 암울한 붉은 회오리바람이 격하게 소용돌이치면서 하늘을 뒤덮고 있는 〈웅덩이 II〉1980는 짙은 붉은 나무가 검푸른 구름과 맞닿아 있는 〈나무 80〉1980, 그림 31과 닮았다. 〈나무 80〉은 나무가 구름을 뚫고 하늘로 올라간 것인지 아니면 나무가 구름에 삼켜진 것인지 불분명하다. 임옥상은 이것을 '1980년 역천逆天의 역사'라고 했다.**

우리 역사에서 역천은 민중혁명의 도화선이 되었다. 민중은 횃불을 들고 역천의 역사에 대항했다. 임옥상의 〈들불〉1979은 풍년을 기원하며 땅을 태우는 민중의 쥐불놀이鼠火游戏를 표현한 것으로 보이지만 지평선 저 멀리 타오르는 들불은 마치 민중의 무리가 횃불을 들고 다가오는 듯한 민중혁명을 연상시킨다. 불은 민중혁명을 상징한다. 불은 잠자고 있는 의식을 깨우고 행동하게 하는 민중혁명의 기본적이면서도 절대적인 도구다. 민중은 타오르는 횃불을 들고 혁명의 의지를 불태웠다.

또한 불은 제의를 위한 도구다. 임옥상의 〈불〉, 〈나무〉, 〈땅〉 연작은

* 김영나, 『임옥상, ART VIVANT』, 시공사, 1994, 도록의 서문.
** "1980년의 나무. 나무가 하늘을 뚫을 것인가. 구름이 나무를 삼킨 것인가. 그렇다, 1980년은 분명 역천(逆天)의 역사였다"(임옥상, 같은 책, 82쪽).

그림 31 임옥상, 〈나무 80〉, 1980, 유채, 121×208.

5·18민주화운동으로 상처받고 훼손된 땅에 바치는 제의적 경건함을 나타내기도 한다. 동시에 붉은 피를 흘리며 죽어간 민중을 추모하고 그 땅을 지키지 못한 후손의 속죄의식을 함축한다. 임옥상의 회화는 억압으로 고통받고 원통하게 죽은 민중을 위한 제의로써 질기게 생존해온 민중의 역사를 말한다. 이렇게 그의 회화는 역사화가 되기도 하는 것이다.

민중미술은 동시대성의 현실비판에만 초점을 맞추지 않았다. 현재가 과거와 연결된다는 점에서 민중성에 입각한 역사의식을 바탕으로 새로운 역사화를 구축했다. 원동석은 "민중적인 역사관과 투철한 작가의식에 기초를 둔 기록화들은 1980년대 민중미술이 획득한 귀중한 성과 가운데 하나다"*라고 말했다. 그는 일제강점기를 겪었고 한국전쟁의 비극을 체험했으면서도 역사를 증언하는 기록화 하나 남기지 못했던 화단을 몰역사적이고 부도덕하다고 몰아붙이며 1980년대 민중미술 작가들의 이러한 작업을 민족미술사의 개가로 평가했다.**

역사화는 근대 이전의 서양미술사에서 가장 장려했던 장르다. 유신정권 때도 문예중흥 5개년 계획으로 역사화를 장려했다. 당시 추상 미술가들도 정부의 주문을 받아 고대신화나 역사를 주제로 작품을 제작했다. 그러나 이는 신화·전설·역사를 주제로 그린 박제화된 역사화고, 민중미술은 살아서 맥박이 뛰며 현재도 진행 중인 민중의

* 원동석, 「손장섭, 치열한 의식과 부드러운 시선」, 『민중미술을 향하여—현실과 발언 10년의 발자취』, 과학과사상, 1990, 243쪽.
** 원동석, 같은 곳.

역사다. 루카치는 예술이란 인류의 기억이고 역사의 진실을 가시화하는 것이라 했다.* 특히 이 같은 관점에서 주목할 만한 민중 역사화는 강요배의 〈4·3〉 연작이다.

제주도 출신인 강요배는 제주도뿐 아니라 우리 현대사의 비극적 역사인 제주 4·3사건을 주제로 삼았다. 제주 4·3사건은 1948년 4월 3일부터 1954년 9월 21일까지 제주도에서 일어난 민중항쟁으로 남한만의 단독정부 수립에 반대하며 제주도에서 남로당 계열의 좌익세력들이 항쟁하고 이를 진압하는 과정에서 민중이 희생된 사건이다.

강요배는 1980년대 말부터 제주 4·3사건을 직접 체험한 사람들이 구술한 증언을 토대로 〈4·3〉 연작을 제작했다. 이후 이를 1992년 개인전을 통해 발표했고 2008년에 『동백꽃 지다』로 출간했다. 이 책에는 제주도의 또 다른 비극적 역사인 1273년 제주도민탐라민과 삼별초군이 고려와 몽골 연합군에 맞서 싸운 삼별초 전투를 포함해 일제 강점기의 사건을 주제로 제작한 작품도 몇 점 있다. 〈4·3〉 연작 가운데 〈한라산 자락 사람들〉1992은 청명한 날씨에 민중이 옹기종기 모여 있는 평화로운 풍경 같지만 그 안에는 제주도의 비극적인 이야기가 함축되어 있다. 한라산 자락에 사람들이 모인 것은 자연을 즐기기 위해서가 아니다. 1948년 5월 10일 남한 단독선거를 거부하며 제주 민중들이 선거 며칠 전부터 무리지어 한라산 자락으로 피신했다는 증

* Peter Hajnal, 같은 책, p. 189.

언을 듣고 강요배가 그림으로 표현한 것이다.

증언은 이렇다.

"선거를 며칠 앞두고 동네 청년들이 선거를 거부하기 위해 산으로 올라가야 한다고 독려했습니다. '5·10' 선거 이틀 전 아침 7시께 나팔소리가 났습니다. 새벽에 나팔 불면 피신하도록 사전에 연락이 있었습니다. 오리 1·2·3구 주민 80퍼센트 이상이 그날 집을 떠났습니다. 어린애들은 물론이고 가축을 끌고 가는 사람도 있었습니다. 족히 2,000명은 넘었던 것 같습니다." 허두구許斗久, 1994년 74세, 제주시 오라1동, 당시 오현중학교 교사 증언*

제주 4·3사건의 비극을 극대화하는 작품으로는 〈젖먹이〉2007, 그림 32가 있다. "우리 마을 북촌리에 대학살이 벌어지던 그날, …네댓 사람이 죽었습니다. 그중엔 한 부인이 있었는데 업혀 있던 아기가 그 죽은 어머니 위에 엎어져 젖을 빨더군요. 그날 그곳에 있었던 북촌리 사람들은 그 장면을 잊지 못할 겁니다." 김석보金錫寶, 1998년 63세, 조천읍 북촌리 증언** 강요배는 이 증언을 토대로 〈젖먹이〉를 그렸다. 이 그림의 절제된 감정표현은 오히려 더 큰 울림을 준다.

강요배의 민중 역사화는 끝난 과거가 아니라 현재의 민중적 삶과 연결된다. 그는 이 땅 위에서 살다 간 민중의 삶 자체를 가시화하기 위해 노력했으며 회화와 민중이 동등한 계급임을 표현하는 예술을

* 강요배, 『동백꽃 지다』, 보리출판사, 2008, 88쪽.
** 강요배, 같은 책, 118쪽.

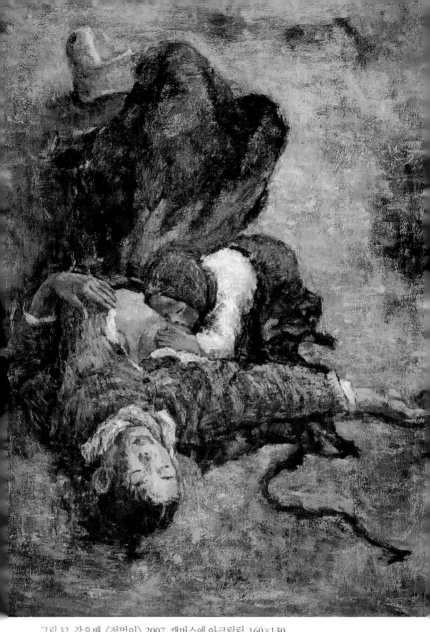

그림 32 강요배, 〈젖먹이〉, 2007, 캔버스에 아크릴릭, 160×130.

추구했다. 고급미술, 즉 아카데미즘을 대표하는 매체인 캔버스와 유화를 버리고 켄트지나 하드보드지에 수채화 물감, 포스트칼라, 아크릴 물감, 파스텔 등 아마추어들이 주로 사용하는 간편한 재료를 활용했다. 이를 통해 회화의 민중성을 실현하고자 한 것이다.

전통적으로 회화는 상류층의 전유물이었다. 이에 반대하며 강요배는 민중의 삶과 함께하는 진정한 민중미술을 실현하기 위해 작품을 전시할 때도 액자를 사용하지 않았다. 벽에 못이나 핀으로 그림을 고정해 순수미술의 귀족성과 권위를 버리고자 했다. 미술관에 전시하는 회화는 고급 액자에 담겨 있고 "만지지 마시오"라는 경고문을 앞에 내걸어 대중과의 거리를 유지한 채 고귀함을 뽐낸다. 관람객은 회화와 일정 거리를 유지하며 경의로운 마음으로 그림을 바라본다. 그러나 강요배는 그림을 알림장이나 벽보처럼 붙여 대중과 거리감 없이 진정으로 친밀하게 소통하는 회화를 추구했다. 그에게 회화는 민중과 동등한 위치에 있다. 그는 소용돌이치는 역사 속에서 억척스럽고 질긴 민중의 삶을 탄탄한 서술적 구조로 표현했다.

땅은 부모에 은유되기도 한다. 민중미술은 유구한 질곡의 세월 동안 땅과 함께 살아온 농민의 총체적 의미를 잉태, 출산, 양육을 책임진 어머니에 비유했다. 임옥상은 "땅을 모성으로 믿었다. 즉 그것은 어머니다"*라고 말했다. 그는 〈대지-어머니〉[1993]를 통해 땅을 뚫고

* 임옥상, 『누가 아름다운 세상을 꿈꾸지 않으랴』, 생각의나무, 2000, 113쪽.

그림 33 신학철, 〈대지〉, 1984, 종이에 유채, 60.6×80.3, 국립현대미술관.

"땅은 부모에 은유되기도 한다. 민중미술은
유구한 질곡의 세월 동안 땅과 함께 살아온
농민의 총체적 의미를 잉태, 출산, 양육을
책임진 어머니에 비유했다."

나와 땅과 한 몸이 된 어머니를 표현했다.

민중미술에서 어머니는 민족의 근원적 힘이다. 이것은 민중미술만이 시도한 새삼스러운 것은 아니다. 오랜 가부장 사회에서 아들을 키워 사회에 바치는 어머니의 역할은 여성의 덕목으로 칭송되었다. 민중미술은 가부장적 태도로 지배계급에 대항하는 민중의 저항적 힘의 근원으로서 아들을 키우는 어머니, 모성을 강조했다.

신학철은 작품 〈대지〉^{1984, 그림 33}에서 씨앗이 땅을 뚫고 싹을 틔우듯 땅에서 솟아오르는 '아이를 업고 있는 어머니'를 대지로 표현했다. 이 작품에서 아이를 업고 있는 어머니는 『토지』의 저자 박경리朴景利고 업혀 있는 아이는 그의 사위인 저항문학가 김지하다.* 민중미술은 군사독재정권에 저항하는 전사를 키우는 어머니를 찬양했는데, 이는 파시스트들이 국가에 바치는 아들을 뒷바라지하는 어머니를 칭송한 것과 별반 다르지 않다. 여성을 독립된 주체적 인간이 아니라 아들을 키우고 보호하는 모성의 역할로 바라보는 것은 매우 남성중심적 태도다. 민중미술가들이 지니고 있는 남성중심적 태도는 그들만의 문제가 아니고 오랜 세월 동안 고착된 가부장제에서 비롯된 것이다.

1980년대도 여성의 사회적 활동이 약한 가부장 사회였고, 미술계에도 윤남숙, 노원희, 김인순 등 훌륭한 여성미술가가 많았지만 남성미술가들에 비해 크게 주목받지 못했다. 민중미술운동을 주도한 미

* 김의연, 「신학철과 윤석남의 작품 속에 재현된 어머니상-민중미술 시기를 중심으로」, 『한국현대미술 읽기』, 눈빛출판사, 2013, 230쪽.

술가, 평론가, 이론가는 대부분 남성이었다.

이런 가부장적 모성은 산업화가 진행될수록 변하게 되었다. 산업화로 인해 젊은이들은 땅을 버리고 도시로 떠났다. 어머니도 아들을 키우는 장한 모성이 아니라 아들을 그리워하는 고독한 모성으로 변해갔다. 산업화는 땅과 인간의 혈연적 관계를 분리했고, 부모와 자식도 이별하게 했다. 땅도 모성도 황폐해졌다.

땅, '산업화에 대한 저항'

민중미술은 이분법적 잣대로 농촌을 선善으로 도시와 산업화는 악惡으로 규정했다. 민중미술가들은 가난한 농촌에는 무한한 애정을 보였고 산업화된 도시에는 증오의 감정을 드러냈다.

민중미술이 자본주의와 산업화에 반감을 보이는 이유 가운데 하나는 풍요로운 문화적 진보와 경제적 이윤이 도시의 기득권층에 쏠리는 사회적·경제적 현상에 대한 거부감 때문이었다. 김정헌의 〈풍요로운 생활을 창조하는-럭키 모노륨〉1981, 그림 34은 도시와 농촌의 빈부 격차와 문화적 격차의 이분법적 구도를 보여주는 대표적인 작품이다. 이 작품은 당시 대부분 아파트에서 유행했던 럭키 모노륨이 깔린 도시 중산층의 거실과 논에서 모를 심는 농민을 대립시켜 도시와 농촌의 갈등과 대립구조를 가시화한다. 도시의 거실은 밝은 색채를 사용해 직선적이고 매끄러운 붓질로 표현하면서 문명의 혜택과 안락함을 드러낸다. 반면 모를 심는 농민 아낙네의 뒷모습은 어두운 색채를 사용해 거칠고 울퉁불퉁하며 무작위적인 붓질로 문화적·경제적으로 소외된 고달픔을 강조한다.

그림 34 김정헌, 〈풍요로운 생활을 창조하는-럭키 모노륨〉, 1981,
캔버스에 아크릴릭, 91×72.5, 서울시립미술관.

불규칙적인 붓질은 땅을 파는 육체노동을 표현하고 규칙적인 직선은 도시의 문명 생활을 표현한다. 자연에 직선은 존재하지 않는다. 굴곡진 땅에 인위성이 가해지면 자연은 생명력을 살상당하며 직선화된다. 직선은 인간 의지를 드러내는 기호이자 자연의 죽음을 의미한다. 땅이라는 본능적·원시적 공간은 개발이라는 명목으로 도시화되면서 순수한 생명력을 상실했다.

〈풍요로운 생활을 창조하는–럭키 모노륨〉에서 볼 수 있는 도시와 농촌의 이분법적 대비는 도시를 기득권층으로, 농촌을 피해자이자 피지배층으로 설정해 갈등을 표면화시킨다. 실제로 공업품 수출 주도 정책으로 국가의 경제는 날로 발전했지만 그 혜택은 도시에 집중되었다. 산업화에서 소외된 농촌은 점점 피폐해졌으며 농촌과 농민은 약육강식의 자유경제체제를 표방하는 자본주의의 가장 큰 피해자가 되었다. 김정헌의 〈풍요로운 생활을 창조하는–럭키 모노륨〉은 유홍준이 "김정헌은 그림이 하나의 부적 같은 힘이 될 수 있기를 기대한다는 자신감에서 작업을 한다"*라고 했듯이 사람들에게 농촌의 낙후한 상황을 직시하게 하고 더는 농촌이 희생되어서는 안 된다는 절대적 자각을 불러일으킨다.

도시와 농촌의 이분법적 대립처럼 민중미술은 세계화가 배부른 나라와 부자를 더욱 배부르게 하고, 가난한 나라와 빈자貧者를 더욱

* 유홍준, 「선구와 한계를 함께 지닌 단체」, 『민중미술을 향하여–현실과 발언 10년의 발자취』, 과학과사상, 1990, 103–104쪽.

배고프게 하는 악이라는 관점을 보여준다. 민중미술에서 농촌과 농민은 땅을 수호하는 파수꾼이며, 서구의 자본주의는 그들을 탄압하는 가해자다. 임옥상의 〈보리밭 포스터〉1987, 그림 11는 농산물의 개방화에 대한 적개심을 드러내고 있다. 이것은 정치적인 포스터의 성격을 띠고 있고 화면의 상단에는 '우루과이라운드·보리고개', 하단에는 '독점자본가 권력 타도하고 민중 민주주의 쟁취하자'라는 선동적인 글이 쓰여 있다.

〈보리밭 II〉1983, 그림 35는 풍요롭게 익은 보리밭이 화면 하단에 수평적으로 펼쳐져 있고 아홉 명의 농민들은 구부정한 어깨에 절망적이고 무기력한 표정으로 서 있다. 농촌현실에 대한 섬뜩한 분노를 드러내고 있는 듯하다. 보리밭에 우뚝 솟아 있는 농민들은 종교적 성상처럼 그들의 희생과 고통을 상징하고 있다. 임옥상은 "들어라, 저 노오란 보리들의 아픈 비명. 농민과 땅은 하나다. 이들이 서로 분리되면 농민도 죽고 땅도 죽는다. 이들을 갈라놓는 것은 탐욕어린 문명이요, 야만의 정치다. 인간은 자연의 순리를 따라야 한다. 땅의 보살인 농민은 대지를 지켜온 유일한 사람이다"*라고 말했다.

민중미술이 주장한 민중성의 쟁취는 가난을 극복하거나 물질적으로 윤택한 생활을 위한 투쟁이 아니다. 민중미술가들은 경제적인 풍요로움보다 실질적으로 민중을 위한 사회를 건설하는 것이 더 시급하다고 생각했다. 임옥상은 "모든 것이 '돈' 우선순위로 바뀌어간다.

* 임옥상, 『벽 없는 미술관』, 에피파니, 2017, 116-117쪽.

우리는 공장을 짓고 부동산을 키우기 위해 거침없이 농촌을 파괴한다"*라고 비판했다.

유럽에서 모더니즘과 자본주의 그리고 사회주의는 매우 적대적인 것 같지만 사실상 같은 뿌리에서 나온 서로 다른 줄기다. 산업혁명의 성공으로 자본주의가 구축되었고 그것이 배태한 모순을 해결하고자 사회주의가 태어났다. 따라서 서구의 사회주의는 도시 중심적이다. 이에 대해 김봉준은 "생산력주의로 인해 대도시를 가장 좋은 문명으로 보는 측면에서 자본주의와 서구 사회주의는 문명적으로 동일한 국면에 있다. 우리는 자연과 인간이 교류하면서 살아가는 사회를 건설해야 한다"**라고 주장했다.

민중미술은 산업화가 진행된 도시에서 생존의 포기를 확인하고 농촌과 농민에게서는 생존의 가치를 확인하고자 했다. 이때 이상적인 공동체는 농촌이다. 민중미술은 농촌을 원형 그대로의 자연을 간직한 사회로 규정했다. 농촌은 부모가 살고 있는 민족정신이 마지막까지 지켜지는 곳으로 민중공동체의 원형으로 인식되었다.

김정헌은 〈마을을 지키는 김씨〉1988에서 오랜 세월 동안 마을의 수호신이었던 장승과 농민인 김씨를 동일시해 농민이 우리 민족의 생존을 책임진 역사적 주체임을 드러낸다. 장승은 오랜 세월 동안 마을의 지킴이 노릇을 해왔다. 그러나 김정헌의 작품에서는 민중의 고통과 한恨보다는 정서적 편안함이 느껴진다. 이것은 민중미술가들이

* 임옥상, 같은 책, 129쪽.
** 김봉준, 같은 글, 89쪽.

그림 35 임옥상, 〈보리밭 II〉, 1983, 캔버스에 유채, 137×296, 개인 소장.

"들어라, 저 노오란 보리들의 아픈 비명. 농민과
땅은 하나다. 이들이 서로 분리되면 농민도 죽고
땅도 죽는다. 이들을 갈라놓는 것은 탐욕어린
문명이요, 야만의 정치다. 인간은 자연의 순리를
따라야 한다. 땅의 보살인 농민은 대지를 지켜
온 유일한 사람이다."

농촌에 직접 살면서 농민의 고통을 직접 체험하지 않고 피상적으로 느끼기 때문이다.

김정헌은 "제가 요즈음 농촌 그림을 주로 그리는 이유 가운데 하나는 농촌 풍경에는 보편적인 공감대가 있다고 생각하기 때문입니다. 우리가 여행을 하다가 농촌의 모습을 보면 누구든 그렇게 좋아할 수 없거든요. 특히 각박한 삶을 사는 도시인에게 농촌이 주는 아늑하고 넉넉한 감정은 대단히 큰 것이 아닙니까"[1988년 개인전 카탈로그 대담*]라고 말했는데 이는 농촌이 겪는 고통을 전혀 고려하지 않은 것이다.

산업화에 대한 반발로 생긴 자연에 대한 막연한 그리움으로 농촌을 공동체적 이상향으로 간주하는 경향에 대한 우려와 비판이 민중미술 내부에서도 제기되었다. 심광현은 "농민적 삶을 문명의 비인간성과 대비해 인간적 삶을 건강하게 유지하고 또 유지할 수 있는 바탕으로 여기는 것, 그리고 자연적 삶의 불변의 원형 같은 것으로 추구할 여지가 다분히 존재하고 있다는 점은 분명 경계해야 할 지점이기도 하다"[**]라고 말하기도 했다.

농민과 땅은 불가분의 관계다. 땅이 죽어가면 농민도 죽어갈 것이고, 땅이 생명력을 지니면 민중도 생명력을 지닐 것이다. 김정헌의 〈내가 갈아야 할 땅〉[1987, 그림 7]은 땅에서 솟아오르듯이 분연히 일어서는 농민을 통해 땅과 일체화된 민중의 억척스러운 힘을 보여준다.

* 심광현, 「김정헌, 민중의 심성을 파고드는 그림」, 『민중미술을 향하여—현실과 발언 10년의 발자취』, 과학과사상, 1990, 256쪽.
** 심광현, 같은 글, 262-263쪽.

〈내가 갈아야 할 땅〉의 힘찬 선적 흐름은 땅의 기운으로 솟아오르는 농민의 결의를 가시적으로 보여준다. 이처럼 민중미술에서 산업화로 피격당한 자연과 상처받은 땅을 끌어안고 생명을 불어넣고자 몸부림치는 농민은 이 땅의 수호자다. 민중미술에서 농촌은 신성한 땅이며 민족생존의 가치를 드러내는 힘이 활기차게 솟아오르는 장場이다.

문명이란 명목으로 진행된 산업화로 인간은 자연에서 이탈했다. 서구 미술에서도 20세기 초 기독교에 근본을 둔 문명의 발전에 역겨움을 표하며 원시성으로 되돌아갈 것을 주장하는 움직임이 있었다. 20세기초 서구의 젊은 미술가들은 문명의 기반인 기독교가 인간을 만물의 영장으로 세워 자연을 마음대로 지배할 권리를 주었고 인간은 오랫동안 문명의 발달을 이유로 자연을 경시하고 훼손했다고 주장했다. 그들은 문명의 허식을 벗어던지고 자연의 본능성, 순수성으로 돌아갈 것을 주장했다.

이런 주장이 새삼스러운 것은 아니다. 산업화가 만들어낸 문명이 얼마나 인간을 피폐화시키는지에 대한 자각은 오래전부터 있었다. 18세기의 장 자크 루소Jean Jacques Rousseau는 인간이 자연 상태에서 행복을 누렸는데 문명이 발달하면서 그 행복을 잃어버리고 오히려 불행해졌다고 주장했다.* 루소는 사유재산의 발생과 함께 나타난 인간의 불평등이 불행의 더 큰 원인이라고 주장하며 자연으로 돌아가라

* 강대석, 같은 책, 233쪽.

그림 36 루드비히 키르히너, 〈모리츠부르크의 목욕하는 사람들〉, 1909,
캔버스에 유채, 151×199, 테이트모던미술관, 런던.

고 외치면서 인간소외를 극복하려 했다.* 산업의 발달은 인간을 도덕적으로 더 타락시켰고 더욱 탐욕스럽게 만든다는 자각 아래 서구인들은 원초적인 자연으로 되돌아가 자연과 조화하는 삶을 이상으로 제시하는 동시에 자연에 완전히 동화된 오염되지 않은 순수한 삶을 촉구했다.

특히 독일 다리파^{Die Brücke, 그림 36}는 인간의 디오니소스적인 본능적 힘과 에너지로 새로운 사회를 건설할 것을 주장하며 제1차 세계대전이 발발했을 때 구세계가 파괴되고 몰락할 거라는 믿음을 바탕으로 전쟁을 지지하기도 했다. 그러나 그들의 신념은 제1차 세계대전의 참혹함을 목격하면서 허무하게 끝났다. 서구인들이 동경한 이상적인 사회는 수렵 채집을 하던 원시공동체 사회다. 생산물이 공동분배되고 공동소유되어 사유재산 제도가 없으며 신분계급도 없던 시대를 바람직한 이상향으로 보았던 것이다.**

반면에 민중미술가들은 농촌을 생존의 가치가 존재하는 민족의 이상향으로 보았다. 다시 말해 유럽의 사상가들이 유토피아로 규정한 사회는 농사를 짓고 동물을 사육하기 이전 즉, 태초의 원시공동체 사회이지 봉건제 사회에서의 농촌은 아니었다.

* 같은 곳.

** "서구 사회주의의 유물사관이 바람직한 사회의 전형으로 간주한 원시공동체 사회는 경작과 가축을 돌보기 이전의 구석기 시대로서 이 시대에는 생산수단의 공동소유와 생산물의 공동분배가 이루어져 사유재산이 없으므로 계급도 나타나지 않았다"(강대석, 같은 책, 207쪽).

민정기의 석판화 〈숲에서〉 연작은 서구의 영향을 반영하는 듯하다. 〈숲에서 3〉[1986, 그림 37]을 보면 밀림의 숲에서 나체의 남녀들이 나오는데 이는 아담과 이브처럼 보이기도 하고 태초의 원시인 같기도 하다. 민정기는 클로드 레비스트로스[Claude Lévi-Strauss*]의 『슬픈 열대』[Tristes Tropiques]에 감명을 받았다고 한다.** 『슬픈 열대』는 레비스트로스가 1937-38년에 브라질 내륙에 있는 네 개의 원주민 부족을 탐험한 후 그 경험을 자서전과 기행문 형태를 혼합해 서술한 책이다. 레비스트로스는 이 책에서 서구인이 보편적으로 지녔던 문명과 야만의 이분법적 사유를 냉철하게 비판했다. 그는 원시인들도 서구인의 문명에 대응할 수 있는 조화로운 질서와 균형을 유지하는 지혜가 있으며 고유의 문화를 형성하고 있다는 것을 역설했다.

　이처럼 서구의 사회주의 사상가들은 신이 아니라 자연을 친구로 삼아야 하며 객관적으로 존재하는 물질과 자연이 인간의 의식을 창조하는 근원이라고 주장했다.***

　민정기의 〈숲에서 3〉에 나오는 나체의 남녀들은 문명에 물들지 않은 인간 본연의 힘과 에너지를 간직한 원시공동체에 대한 향수를 보여주며 자연의 순수성과 본능성이 존중받는 새로운 사회를 상상하

　* 레비스트로스는 열일곱살 때 젊은 벨기에인을 통해 마르크스주의를 접하고 그 사상을 통해 칸트에서 헤겔까지 철학의 조류에 처음으로 접촉했다. C. 레비스트로스, 박옥줄 옮김, 『슬픈 열대』, 한길사, 2001, 170-171쪽.

　** 김진송은 민정기가 레비스트로스의 『슬픈 열대』에서 받은 감명을 얘기한 적이 있다고 말한다. 김진송, 같은 글, 285쪽.

　*** 강대석, 같은 책, 234쪽.

◀ 그림 37　민정기, 〈숲에서 3〉, 1986, 석판화, 90×60, 국립현대미술관.

게 한다. 〈숲에서 3〉은 다분히 서구 지향적이다. 이것은 오윤의 목판화 〈애비〉[1981, 그림 2]와 비교해보면 확연히 드러난다. 우리나라 민중미술은 서구인처럼 태초의 자연으로 돌아가 벌거벗고 살아가자고 주장하며 원초적인 본능을 찬미하지 않는다. 민중미술가들은 땅과 함께 모진 삶을 견디는 농촌에서 이상적인 사회를 발견했다. 그들은 서구 사회주의를 맹목적으로 추종한 것이 아니라 모진 고난 속에서 민족정신을 지켜온 민족주의를 계발하고 발전시키기 위한 매개원리로 활용했다.

'자연'이란 용어는 우선 풍경을 떠올리게 하지만 땅은 우리 민족에게 질곡과 모순의 역사와 동의어다. 땅은 민중의 생존적 가치를 대변하는 전형화된 기호고 농민과 땅은 피가 섞인 것처럼 하나다. 우리 민중은 땅을 갈며 자식을 키우는 것을 천명으로 삼았다. 이런 이유로 오윤의 〈애비〉는 단순히 아버지와 아들로 구성된 인물화이지만 땅을 갈며 살아가는 민중의 존재를 강렬히 느끼게 한다. 절제되고 강건한 침묵의 선적 구조는 억압의 신음을 삼키며 땅과 함께 살아온 민중의 끈끈하고 강한 생명력으로 폭넓게 해석할 수 있다.

〈애비〉가 보여주는 자식을 위해 희생하면서도 자식에 대한 아픔을 늘 지니고 사는 '아버지'는 가장 전형적인 민중의 표상이다. 김지하가 오윤을 "사람의 삶의 고통과 자연의 신음소리를 하나의 커다란 역사로 함께 파악했다"[*]고 평가했듯이, 〈애비〉는 가난을 물려주어야 하는

[*] 김지하, 「오윤을 생각하며」, 『민중미술을 향하여-현실과 발언 10년의 발자취』, 과학과사상, 1990, 215쪽.

숙명 속에서 아들에 대한 아버지의 애틋한 염려와 사랑을 절제되고 긴장감 있는 간결한 선線으로 표현해 깊은 울림을 불러일으킨다. '애비'는 이 땅에서 살아가는 사람들의 전형이다.

이종구의 '땅의 사람들'

이종구는 "농촌을 황폐화시키는 정치와 권력의 폭력에 대한 작은 항거이자 비판"*을 하고자 '땅의 사람들'이란 주제로 그림을 그렸다. 그는 1986년 '땅의 사람들'이란 표제를 붙여 첫 개인전을 열었다. 이는 농민의 삶에 바치는 헌사이자 정의다.** 그가 "내가 지금까지 그려왔고 또 앞으로도 그려갈 세계란 오직 땅의 힘에 대한 믿음과 희망일 수밖에 없다"***라고 말하며 자신의 화업을 농민의 삶과 그 터전인 농촌에 바쳤다.

이종구는 앞에서 언급했듯이 소집단 '임술년'의 창립자로서 현실변혁을 위한 과격한 투쟁보다는 "농촌에 대한 집요한 천착으로 리얼리즘 미술을 개척해온 작가"****다. 그는 농촌충남 서산군 대산면 오지리에서 어린 시절을 보낸 경험과 이문구의 농촌 문학에서 받은 영향을 바탕으로 농민들이 처한 현실적 문제에 관심을 보이며 고향 사람들을 모델로 농민의 전형성을 만들었다. 이종구는 1980년대 초 쌀부대 종이에 아버지의 초상을 그리면서 아버지의 땅, 민족의 땅인 농촌이 당하는

* 이종구, 같은 책, 86쪽.
** 이종구, 같은 책, 86쪽.
*** 이종구, 같은 책, 13쪽.
**** 이종구, 같은 책, 92쪽.

수모와 상처를 환기했다.^{그림 38} 이종구의 아버지는 일제강점기에 태어나 평생을 가난과 싸우며 자식을 공부시키는 것을 숙명처럼 여긴 전형적인 우리 민중의 한 사람이었다.

이종구의 〈아버지〉 연작은 작가 개인의 아버지 초상이 아니라 농촌의 주인이자 농민의 표상이며 우리 민족의 지표로서 보편적인 '아버지'상이다. 이종구는 개인적인 감정을 최대한 절제하고 매우 이성적이고 중립적인 세부묘사로 '아버지'를 민중의 전형이자 객관적 기호로 제시했다.

이종구는 단일한 인물이나 사물을 일종의 기호로 클로즈업해서 농촌과 농사일 그리고 농민을 초상화로 만들었다. 그는 고향의 지인들을 모델로 농민 초상화를 그렸지만, 개인의 초상화가 아니라 '장씨', '김씨', '권씨' 등 이 땅에서 태어나 척박한 삶을 살아가는 보편적 민중의 상으로 표현했다. 그들은 오지리 사람들로 국한되는 것이 아니라 우리 모두의 고향 어른들이 된다. 이종구는 "나의 고향은 나만의 특정한 공간이 아니라, 우리 시대 모두의 고향이자 농촌일 것이다"*라고 말했다.

이종구는 전형성을 통해 농촌현실을 말한다. 전형성은 민중미술이 대중선전을 위해 중요하게 고려하는 기법이다. 감지하는 시대적 현실을 압축적으로 보여줄 수 있는 전형성이 필요하다고 했다. 그는

* 이종구, 「아직, 땅을 그리며」, 『제3회 가나미술상 수상기념전 이종구』, 전시도록, 가나화랑, 1996.

◀ 그림 38 이종구, 〈아버지의 땅, 속농자천하지대본〉, 1984, 부대종이에 아크릴릭, 200×120.

'현실동인' 선언문에서 "형상의 잡다에서 특징을, 시간의 잡다에서 역사적 시간을, 공간의 잡다에서 상황 속에 축약된 특정 공간을 그리고 사실과 생의 무더기에서 현실 자체를 선택하는 것이 바로 현실주의"*라고 밝혔다. 전형성은 "개별 사건과 인물을 통해 형상화되는 시대와 환경의 보편적이면서도 본질적인 성질"**을 뜻한다. 이종구의 농민상이 대표적이다.

다시 말해 전형성은 시공간을 뛰어넘어 보편성과 절대성을 지니는 기호를 창출한다. 민중미술처럼 정치적 목적을 지니는 예술은 전형이라 부를 수 있는 인물과 상황을 만들어 메시지를 전달하면 그 효과가 증폭된다.

이종구의 회화에서 농민의 초상은 당시의 농촌현실을 대중에게 널리 고발하는 전형적인 기호가 된다. 농민들도 각자 자신만의 삶이 있지만 이종구는 땅에 운명을 건 사람들의 공통된 생을 농촌공동체의 보편적인 역사로 표현하고자 했다. 이종구는 "내가 그린 여러 사람의 생의 기록은 각기 다른 모습이겠지만 그분들의 공통된 삶의 특징은 선택한 것이라기보다 주어진 조건에서 운명적으로 살아온 분들이라는 점이다. 그분들은 평생을 땅에 몸을 대고 노동과 생산의 희망 속에서 행복을 순결하게 기다리며 살아왔고 지금도 그렇게 살고 있다. 그리고 지금의 그 모습들은 자신의 모습을 평생 드러내지 못한 채 오랫동안 가뭄이나 홍수 등 자연의 풍상을 온몸으로 겪으며 한 봄

* 김재원, 같은 글, 45쪽.
** http://bitly.kr/KQqflflNGnW

이 된 자연의 일부라는 느낌을 갖게 한다"작가노트*라고 말했다. 이종 구의 회화에서 모델이 된 사람들의 개체성은 전혀 중요하지 않다. 우 리는 그들이 환기하는 농촌현실과 민중의 삶에 주목해야 한다.

이종구의 회화 속 농민들은 민족의 역사이며 민중의 보편적 삶의 전형으로서 분노를 표하지도 않고 고통으로 일그러진 표정으로 통 곡하지도 않는다. 영원한 부동의 침묵에 있다. 어떤 상황에도 흔들리 지 않는 당당한 농민은 민중의 강인함을 증명하는 듯하다. 이종구의 회화에서 농부는 가뭄으로 땅이 쩍쩍 갈라져 있지만 농민의 자세와 얼굴 표정은 흔들림 없이 당당하다.

이종구는 "내가 농촌을 그리기 시작했던 10년 전보다도 지금의 농 촌은 한층 더 열악해졌고 급기야 쌀시장까지 개방되면서 더욱 황폐 화되고 있다. 궁극적으로 내 그림의 꿈이 농촌의 희망을 위한 것이었 다고 한다면 현실은 오히려 그 반대가 되어버렸다. 미술의 사회적 기 능과 힘의 한계를 인정하면서도 내가 작업해온 결과가 오직 문화적 가치로서밖에 존재할 수 없다는 사실에 새삼 무력감을 느낀다"**라고 자조했지만, 그의 회화 속 농민들은 좌절과 절망을 모른 채 묵묵히 살 아가는 당당한 영웅성을 지닌다.

이종구는 전형성을 강화하기 위해, 즉 농촌과 농민이 직면한 현실 의 객관적 리얼리티를 극대화하기 위해 양곡부대쌀부대 위에 그림을

* 이주헌, 「농민 미술의 환골탈태를 위하여」, 『제3회 가나미술상 수상 기념전 이종구』, 전시도록, 가나화랑, 1996.
** 이종구, 『땅의 정신, 땅의 얼굴』, 한길아트, 2004, 92쪽.

그렸다.그림 38 이종구는 그 이유를 "내가 농민을 그리면서 미술재료인 캔버스나 고급종이 대신 쌀부대를 화폭으로 사용한 것은 검게 그을린 농민의 진솔한 초상을 화려한 재료에 함부로 그릴 엄두가 나지 않았거니와 농민의 삶과 유기적인 재료를 사용함으로써 현대미술의 개념인 오브제가 지니는 상징성을 살리기 위해서였다"*라고 밝혔다. 이종구가 화폭으로 사용한 양곡부대는 실제 사물이고 그 위에 그린 아버지와 오지리 사람들은 사진처럼 디테일하게 그린 일루전illusion이다. 실재實在와 일루전의 만남은 객관성과 기록성을 증폭시킨다. 양곡부대 위에 쓰인 '정부미'라는 글자와 벼, 보리 등의 이미지는 농촌의 현실을 객관적으로 증명한다.

　이종구 회화 속 농민과 사물들은 농촌의 현실을 마치 보도하듯이 보여준다. 어떤 개별적 특성도 지니지 않고 농민의 삶을 지시하는 기호로서 일반성과 보편적 절대성을 지니는 것이다. 이종구의 회화는 농촌현실을 단지 미술의 주제로 삼는 것이 아니라 현실 그 자체를 보여주는 기록성으로서의 가치를 지닌다. 이때 기록성은 비판성을 견지한다.

　이처럼 동시대의 현실을 객관적으로 기록한 이종구는 민중미술과 함께 유행한 하이퍼리얼리즘의 특성인 사진의 클로즈업 기법을 활용해 농촌현실을 지시하는 기호를 만들어내기도 했다. 1970년대 후반부터 유행한 하이퍼리얼리즘은 카메라로 사물의 특정 부분을 클로즈업해 사진을 여러 각도에서 여러 장 찍어 그것을 참조하면서 그

* 이종구, 같은 책, 70쪽.

림을 그리는 기법으로 평범성에 영웅성을 부여했다. 이종구는 화업을 하이퍼리얼리즘으로 출발했기에 이 같은 방법에 능했다. '현실과 발언' 미술가들이 분노, 흥분, 절규 등의 감정을 드러내며 민중의 억압과 고통을 서술하려고 했다면 이종구는 냉혹하리만큼 객관적이고 디테일하게 기록할 뿐이었다.

〈국토-대산에서〉[1985, 그림 39]는 농민이 농약에 대비해 방독면을 쓰고 있는 장면이다. 농민 뒤에는 정치가의 포스터와 '벼 장려 품종 안내' 포스터를 배치해 정치현실을 풍자한다. 이는 농업에서조차 생산 일변도 정책을 독촉하고 농민이 오염된 공장에서 일하는 노동자처럼 독가스와 같은 농약을 마시면서 노동에 시달리는 생산수단으로 전락했다는 것을 보여준다. 이종구는 과학기술과 산업의 발달로 농민이 논과 밭이라는 노동현장에서 일하는 노동자가 되어가고 있다고 한탄했다.*

그러나 이종구는 드라마틱한 분노나 감성을 표출하지 않는다. 〈국토-대산에서〉에서 엿볼 수 있듯이 현실을 냉정하게 비판하고 풍자할 뿐이다. 이종구의 회화는 현실의 많은 이야기를 기록하지만 냉정한 객관성으로 감정을 철저하게 절제한다. 그의 회화는 감성이 아니라 이성적 판단을 요구한다. 그러나 모든 예술이 그러하듯이 이종구의 회화에서 이성은 환상과 결합한다.

* 이종구, 「아직, 땅을 그리며」, 『제3회 가나미술상 수상기념전 이종구』, 전시도록, 가나화랑, 1996, 46쪽.

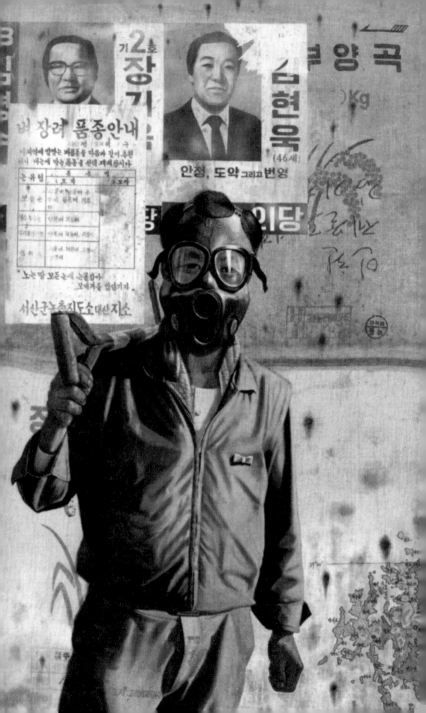

이종구의 회화에서 모든 사물과 동물은 의인화되어 있다. 그는 이 세상을 인간중심적으로 바라보며, "미술은 궁극적으로 인간화를 위한 것이며, 아름다운 세상을 위해 기능하는 역할을 한다"*라고 말하기도 했다. 이종구는 인물과 사물을 동등한 가치를 지닌 것으로 표현했다. 그의 회화에서 낫, 호미, 고무신, 농민임을 증명하는 호적등본, 황소는 의인화되어 농민과 대등하게 농촌현실의 전형으로 제시된다. 이종구의 회화 속에 등장하는 도구들과 인물들에게 계급적 차이는 전혀 존재하지 않으며 모두 동등한 영웅성을 지닌다. 이종구는 황소와 농사 그리고 농촌생활을 위한 도구 하나하나를 영웅적 존재로 제시해 농민의 삶에 경의를 표했다. 그는 클로즈업 기법을 통해 평범성을 기념비성으로, 일시성을 영원성으로 승화시켰다.

이종구의 회화에서 시간의 흐름은 멈춘다. 농민, 황소, 삽, 낡은 고무신, 밥상 등은 객관적 역사인 동시에 고귀한 인물의 단독 초상화처럼 영웅성을 지니며 불멸의 존재로서 우리 앞에 있다.

⟨들 1994-백산⟩1994, 그림 40에서 화면을 꽉 채우는 거대한 황소는 마치 점령군처럼 들판을 지배하며 당당히 서 있다. 거대한 황소의 당당함은 현실 세계 속에 있는 황소가 아니라 초현실적인 세계에 존재하는 듯한 인상을 준다. 이것은 초현실주의자 르네 마그리트René Magritte의 ⟨개인적 가치⟩1952나 ⟨레슬러의 무덤⟩1960에서 나타나듯 '빗'이나 '장미' 등 평범한 사물을 거대하게 확대한 것과 비교해볼 수

* 이종구, 『땅의 정신, 땅의 얼굴』, 한길아트, 2004, 27쪽.

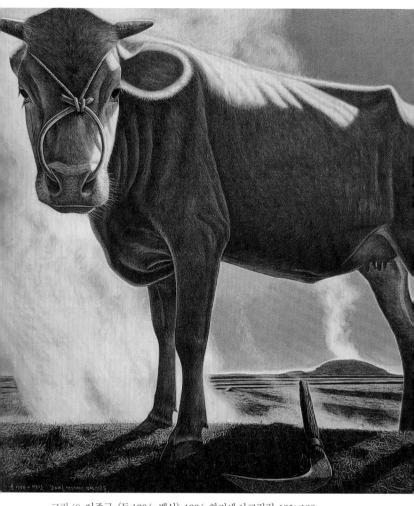

그림 40 이종구, 〈들 1994-백산〉, 1994, 한지에 아크릴릭, 185×189.

있다. 그러나 마그리트의 확대된 사물들은 낯선 미지의 세계로 우리를 안내해 정신분석학적인 혼란에 빠지게 할 뿐 기념비적이지도 않고 신성하지도 않다.

반면 이종구의 회화에서 들판의 지배자처럼 당당히 서 있는 황소는 광화문 광장에 서 있는 이순신 장군상이나 세종대왕상보다 장엄하고 자크루이 다비드Jacques-Louis David의 〈나폴레옹 초상화〉그림 41보다 기념비적인 위대한 영웅성을 발산한다. 더구나 종교적 이콘ikon, 그림 42처럼 신성함을 느낄 수도 있다. 루카치는 초상화를 영혼의 영역과 일치한다고 생각했다.* 우리 민족에게 황소는 민중의 벗이며 농촌의 수호자다. 황소는 민중과 함께 숱한 억압과 고통 그리고 굶주림 속에서도 끈질기게 생존해왔다. 이종구의 또 다른 황소 초상화 〈투사〉1996 속 황소는 화가의 아버지 초상화나 오지리 사람들의 초상화 속의 인물들과 닮았다. 이처럼 이종구의 황소 초상화에는 민중의 영혼이 깃들어 있다.

이종구 회화 속의 황소와 인물들 그리고 농사 도구들은 생동감을 띠며 생명력을 발산하지 않는다. 영혼의 깊은 순수성이 신성하게 표출되면서 형이상학적인 존재가 된다. 이콘 속의 그리스도와 성모 마리아가 영원히 살아 있듯이 이종구 회화 속의 농민들과 황소 그리고 사물들은 모두 시간을 초월해 신성하게 존재한다. 들판 위에 당당하게 서 있는 황소의 경이로운 신성神性은 어떤 역경에도 굴하지 않고

* 이주영, 「루카치의 미술관-회화에 있어서의 리얼리즘」, 『문예미학』 제4호, 문예미학회, 1998, 190쪽.

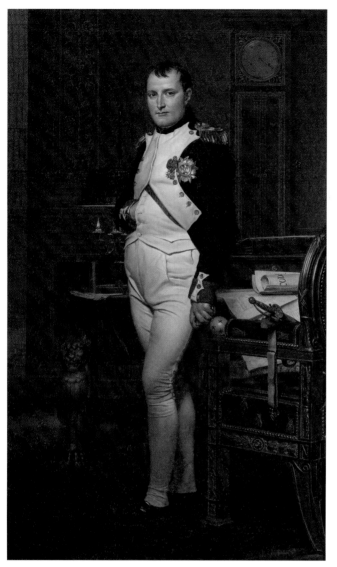

그림 41 자크루이 다비드, 〈나폴레옹 초상화〉, 1812, 캔버스에 유채,
203.9×125.1, 내셔널 갤러리 오브아트, 워싱턴.

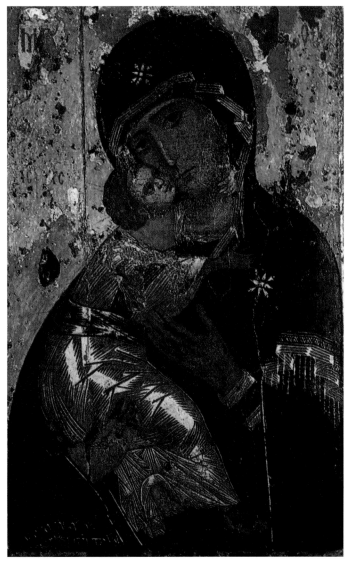

그림 42 콘스탄티노플 화파, 〈블라디미르의 성모〉, 12세기 초,
목판에 템페라, 104×69, 트레티야코프미술관, 모스크바.

생존의 힘을 보여주며 역사의 주체가 된 민중을 은유한다.

신성한 초상은 불멸의 존재다. 이종구는 〈겨울-들불〉[1994, 그림 6]에서 불길에 그을린 삽을 마치 인물 초상화처럼 보여준다. 겨울 들불을 진압한 삽에는 여전히 벌건 불길이 남아 있다. 이것은 생존을 위해 몸부림치며 살아온 민중의 의인화다. 이종구는 "몇 해 전부터 나는 그림 속에 많이 그려놓고 있다. …크고 작은 낫, 녹이 슬거나 날이 서고 또는 자루는 썩었으되 아직 시퍼런 날을 세우고 있는 낫들을 나는 내 그림의 여기저기에 흩어놓았다. 그것은 참혹하게 처형당하듯 붕괴하고 있는 오늘의 농촌과 가난하고 쇠잔한 위기의 이 땅을 위해 내가 땀 흘려 바치는 헌사이자 분노이며 또 희망을 위한 내 양심의 표현이라 할 수 있다. 본능적인 방어를 위한 저항의 몸짓인 것이다"[작가노트*]라고 말했다.

삽은 하찮은 농기구지만 이종구의 회화에서는 사진 속의 위인처럼 응결된 시간 속에서 기념비적인 영웅성을 보여준다. 영원성과 기념비성은 영정사진의 특징이다. 장 보드리야르Jean Baudrillard는 극단적으로 사실적인 눈속임 기법이 지니는 침묵의 부동성과 정적인 초월성에서 제의적인 성격을 보았다.

〈겨울-들불〉에서 삽은 제의적인 성격을 지닌다. 제의의 대상이 된다는 것은 신성한 존재가 되었다는 것이고, 제의를 올린다는 것은 절

* 이주헌, 「농민미술의 환골탈태를 위하여」, 『제3회 가나미술상 수상 기념전 이종구』, 전시도록, 가나화랑, 1996.

대적 힘에 대한 경의이며 동시에 살아있는 자를 보호해달라는 기원이기도 하다. 이것은 평생 삽을 들고 들판에서 살아온 농민에게 바치는 경의다. 신성은 시간을 초월하는 믿음, 경의, 신뢰에서 발산되는 힘이다. 평범한 황소와 하찮은 농기구들에 부여된 절대적 고귀함과 영웅적 기념비성과 신성은 농민과 농업이 민족 역사의 주체라는 것을 증명한다.

1980년대는 정부의 경제 우선 정책으로 산업화와 공업화에 주력하면서 저곡가 정책이 시행되었다. 농민들은 더욱 빈곤해졌고 도시로 떠나는 이농 인구는 급증했다. 이종구는 사적인 자리에서 "농촌이 잘 돼야 한다고 목청은 높이면서도 실제 농민들에게 아무런 도움을 못 주는 지식인들의 형태가 가증스럽다"라고 울분을 토한 바 있다.* 하지만 그의 회화에 나오는 농민이나 황소는 반항하거나 분노하지 않는다. 의연하고 묵묵히 상황을 받아들인다. 그들은 피할 수 없는 고통의 운명을 겸손하게 받아들이며 죽음으로서 부활의 희망을 준 그리스도와 같은 위엄을 보여준다.

이종구는 1990년대부터 마치 연극무대와 같은 이야기적 서술성을 강화해나갔다. 쌀부대, 흙, 밥상 등 실제 사물을 가급적 배제하고 장지에 원근법도 도입했으며 일루전을 첨가해서 서술적으로 표현했다. 하나의 화면에 특정 농민의 생활을 몇 개의 장면으로 동시에 표현

* 이주헌, 같은 글.

하면서 시공간의 동시성을 보여준다. 예를 들어 〈은행동 류씨〉[1991]에는 화면 전경에 류씨가 낫을 갈고 있고 중경에는 뒷짐을 지고 누런 논을 걱정스럽게 바라보는 뒷모습이 나온다. 그 위에는 류씨가 지게를 지고 어디론가 걸어가고 있고 화면 최상단에는 도시에서 온 자동차가 달리고 있다. 농촌으로 달려오는 자동차는 도시인이 투기를 하기 위해 농촌에 온 건 아닌지 의심하게 한다.

농민은 삶의 전부를 땅에 바치지만 산업화의 상징인 자동차를 타고 온 도시인에게 땅은 부를 축적하는 수단에 불과하다. 달리는 자동차와 지게를 진 농민은 도시와 농촌의 경제적·문화적 격차를 확연하게 인식시킨다.

이종구는 기법과 구도, 동시성의 표현 등 변화를 계속 시도하지만, 화면에 안정감과 견고함을 부여해 농촌과 농민의 삶에 경의를 표하는 것에는 변함이 없다. 그는 농민의 일상에 영원성, 숭고성, 기념비성을 부여해 농사가 단순히 직업이 아니라 민족과 민중의 역사라는 것을 강조한다.

5 물질적 세상
지옥도 地獄圖가 되다

자본주의, '지옥으로 가는 길'

민중미술은 자본주의에 대한 혐오와 증오를 보여주었다. 자본주의는 국가적·국제적 규모로 대량생산하고 대량소비하는 체제다. 자본주의의 발달로 이윤의 극대화를 추구하면서 다국적 독점기업이 생겨나고 전 세계 경제를 주도하는 강대국에 제3세계 국가들이 종속되는 국제질서로 재편되었다. 고대에는 무력으로 약소국을 정복했다면 현대에는 강대국이 경제로 약소국을 예속한다.

자본주의는 문화의 힘으로 작용한다. 경제적 부국인 나라의 문화와 전통에 약소국이 스스로 열등의식을 지니고 예속되는 현상이 생겼다. 기든스는 부르주아 사회가 "인간이 시초부터 지녀오던 특수한 문화적 신화들과 전통을 쓸어버리고, 궁극적으로 전 인류를 단일한 사회질서 속으로 끌어들인다"*라고 말하기도 했다.

1980년대 한국은 경제개발에 성공해 호황을 누렸다. 그러나 선진 자본과 경제적 불평등이 심화되면서 계층 간의 갈등이 고조되고 있

* 앤서니 기든스, 박노영·임영일 옮김, 같은 책, 149쪽.

었다. 민중미술가들은 세계화와 산업화 그리고 자본주의가 민중을 억압하는 주체라는 생각을 하고 있었고 전두환 군사정권이 우리나라를 미국 주도의 다국적 자본주의의 위성국으로 전락시키고, 자본주의 산물인 대중문화의 퇴폐성을 이용해 국민을 우민화시키고 있다고 강하게 주장했다.

자본주의의 원류는 미국이다. 민중미술에서 미국의 자본주의는 도덕적 타락의 원흉이다. 코카콜라^{Coca Cola}, 맥심^{Maxim}커피, 성조기 등 미국상품은 한국의 정신을 마비시키는 물신^{物神}으로서 신식민주의를 상징하는 전형으로 등장한다. 민중미술가들은 자본주의의 혜택인 물질적 풍요와 통속적·대중오락적인 문화생활에 심취해 살아가는 국민을 민족정신으로 바로잡아야 한다는 강박관념에 사로잡혀 있었다. 민중미술의 조형적 기법과 형식은 작가마다 너무나 다양하지만 자본주의가 가져온 물질문명의 거부라는 명제는 일관되게 공유했다. 미국경제에 예속된 신식민이라는 주제는 신학철, 박불똥, 오윤 등의 작품에서 적나라하게 표현되었다. 특히 오윤은 미국에 의지하는 한국의 자본주의 사회를 '지옥도'^{地獄圖}로 표현했다.

오윤은 〈마케팅-지옥도〉 연작에서 물질적 풍요로 가득한 사회 즉, 코카콜라나 맥심 등 소비상품을 홍보하는 간판이 난무하는 사회를 지옥으로 묘사하며 1980년대 한국의 퇴폐성과 물질성을 풍자하고 조롱했다. 물질적 풍요의 세계로 가는 길과 그 사회의 단면이 지옥도가 된 것이다. 오윤의 〈마케팅-지옥도〉 연작을 보면 미국의 소비품을 사용하며 민족혼을 잃어버린 가련한 영혼들이 그 벌로 지옥에 떨어

져 온갖 고초를 겪는다. 이것은 자본주의 산물인 물질의 쾌락에 중독되어 자본의 노예가 된 민중을 단죄하는 것이다.

〈마케팅-지옥도〉 연작의 인물 형태 묘사는 캐리커처로 되어 있다. 만화같이 가볍고 경쾌해보이지만 종교적인 내세관을 바탕으로 죽은 자死者가 심판받는 지옥인 만큼 그 형벌은 너무나 잔인하고 끔찍하다. 〈마케팅 I – 지옥도〉1980, 그림 43를 보면 화면 중앙에는 저승의 염라대왕이 지옥행을 앞둔 영혼을 심사하고 지옥으로 온 영혼들은 돌에 짓눌려 있다. 망나니의 큰 칼은 죄인의 몸을 반으로 자르고 다른 쪽에서는 죄인이 뜨거운 물 속에 던져지는 아수라장이 펼쳐진다. 이 그림에서 죄인들은 미국 자본주의 산물인 물질적 풍요에 젖어 민족혼을 잃어버렸다는 이유로 톱으로 몸이 잘리거나 불길에 던져지거나 곤장을 맞고 주리를 트는 등의 형벌을 받는다. 코카콜라, 맥심 등 소비상품을 홍보하는 간판이 여기저기 설치된 곳을 지옥이라고 규정하는 것은 자본주의에 대한 적대감을 적나라하게 보여주는 것이지만 그보다 더 우선적인 것은 우리나라가 미 제국주의 신식민지로 전락하는 것을 경계하는 것이다.

오윤의 〈마케팅-지옥도〉 연작은 선진자본과 경제를 여과 없이 수용하고 그것에 예속되어 물질을 욕망하고 숭배하는 자본주의 사회현실에 보내는 경고이며, 민족정신을 잃어버리는 서구화, 개방화, 자본주의에 대한 경계의 묵시록이다.

오윤의 〈마케팅-지옥도〉 연작에는 세 가지 형식적 특성이 있다. '대중문화의 키치적 묘사', '전통 불화佛畵', '멕시코 리얼리즘 미술

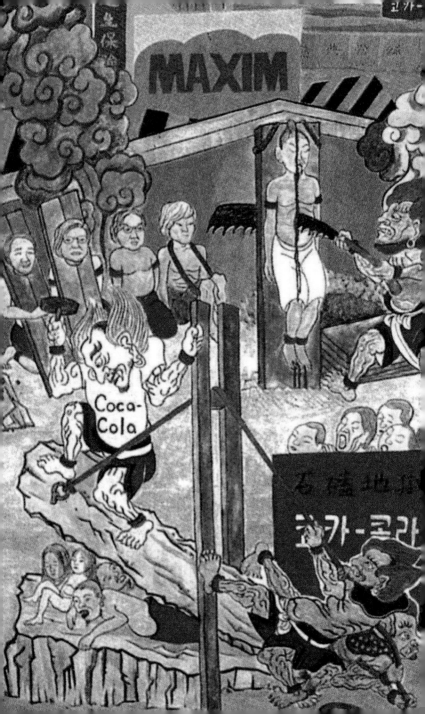

의 차용'이다. 오윤은 물질적 풍요의 쾌락과 향락 그리고 가벼운 즐거움을 좇는 대중의 속성을 팝아트 형식으로 표현하고 민족정신을 잃어버린 대가의 형벌은 불화의 구도로 표현했다. 이 같은 팝아트와 불화의 결합은 대중소비문화 시대의 가볍고 찰나적 속성과 민족주체성을 회복해야 한다는 무거운 절박함을 동시에 효과적으로 전달한다.

〈마케팅-지옥도〉의 불화 차용은 민중미술이 던지는 메시지를 종교가 주는 엄격하고 교육적인 교리처럼 받아들이게 하는 효과가 있다. 오윤은 김지하의 권유로 불화에 관심을 지니게 되었으며,* 1970년대 초에는 경주와 지리산에서 전통 샤머니즘적 종교에 심취하기도 했다. 종교는 내세의 구원과 속죄를 함축한다. 종교란 궁극적으로 구원을 위한 것이지 형벌이 목적은 아니다. 마찬가지로 오윤의 〈마케팅-지옥도〉도 소비와 도덕적 타락에 대한 형벌을 보여주지만 민중성 획득을 위한 제의적 목적을 지닌다. 제의는 단순히 고인의 넋을 위로하기 위한 것이 아니라 공동체의 안위를 위해 외적의 침입을 막거나 풍년, 다산, 기우祈雨 등을 기원하는 행위다.

〈마케팅-지옥도〉 연작 또한 자본주의가 싹틔운 물질만능의 세계에 도취해 민족혼을 잃어버린 민중을 구원하고 민중공동체의 안위를 도모하고자 하는 것이다. 제의성은 불화적인 전통미학을 차용함

* "나는 그에게 불화에 관심을 가져보도록 권했던 것 같다"(김지하, 같은 글, 214쪽).

▲ 그림 43 오윤, 〈마케팅 I-지옥도〉, 1980, 유채, 131×162.

으로써 효과적으로 전달된다. 이로써 민중성과 민족주체성을 구축해야 한다는 지침서 역할을 하는 것이다.

〈마케팅-지옥도〉 연작에서 화면을 꽉 채우는 구성은 불화적이기도 하지만 멕시코 리얼리즘 미술그림 44에서 받은 영향도 엿볼 수 있다. 사회주의 사상에 근본을 둔 멕시코 리얼리즘 미술은 오윤을 비롯한 민중미술가들에게 깊은 감동을 주었다. 외세에서 벗어나 멕시코 민중주의를 실현하고자 한 멕시코 미술은 사회주의 신념으로 가득 차 있었으며 민중미술이 지향하는 가치관과 일치했다. 그러나 멕시코 벽화의 혁명적 기운이 물씬 풍기는 압도적인 장중함, 기념비적이고 웅장한 서사성은 오윤의 〈마케팅-지옥도〉 연작에서 볼 수 있는 민중 친화적인 가벼운 경쾌성과는 전혀 다르게 보인다.

〈마케팅-지옥도〉 연작은 가벼운 캐리커처를 활용해 관람자의 집중력을 최고도로 높인다. 이것은 만화의 특징이기도 하다. 황지우는 만화에 시니피앙signifiant과 시니피에signifié가 합쳐져 있고 이는 집중력을 높인다고 말한 바 있다.* 시니피앙은 기표記票고 시니피에는 기의記意다. 대중은 만화를 보는 순간 즉각적으로 함의를 이해한다. 만화의 집중력과 직관의 속도는 다른 장르가 따라갈 수 없다. 군이 해설하지 않아도 된다. 만화적 특성을 도입한 오윤의 키치는 모더니즘 미술의 지적 자부심과 기득권층의 사회적 권위를 조롱하는 농담으로

* "만화는 말하자면 시니피앙이 곧 시니피에다. 시니피에가 곧 시니피앙으로 한 몸이 되어 있는 재현성의 가시화라는 점에서 만화는 또한 회화와 매우 가깝다. 그렇지만 만화는 회화에 비해 훨씬 의미론적이다"(황지우, 같은 글, 311쪽).

그림 44 디에고 리베라, 〈카카오 수확〉, 1929-35, 프레스코,
멕시코시티 국립궁전, 멕시코시티.

볼 수도 있다. 민중미술이 보여주는 농담은 민중의 억압된 욕망을 부분적으로 충족시켜주고 카타르시스를 느끼게 하지만 한편으론 불합리한 현실에 대한 블랙 유머의 쓸쓸함을 던지기도 한다. 이것은 주재환의 작품에서 더욱 명백히 나타난다.

주재환은 모더니즘 미술의 난해하고 조형적인 언어를 키치적으로 변질시켜 현대사회의 퇴폐를 날카롭게 지적했다. 그는 〈몬드리안 호텔〉1980, 그림 15에서 가장 순수한 정신세계를 의미하는 몬드리안의 격자 구성을 호텔의 내부공간을 펼쳐보이는 평면도로 활용해 호텔 방의 은밀한 통속성을 보여주었다. 몬드리안의 격자구조는 금욕적 절제의 상징으로 비극이 없는 세상, 유토피아에 대한 갈망을 함축한다.그림 16 이런 몬드리안의 격자 구성이 주재환의 회화에서 남의 사생활을 은밀히 엿보는 관음증을 충동질하는 도구가 된 것이다.

관람자는 호텔과 일정한 거리를 두고 망원경으로 몰래 훔쳐보듯이 몬드리안의 수직선과 수평선의 구조를 따라가며 각각의 방에서 벌어지는 남녀의 온갖 양태를 본다. 몬드리안의 격자구조는 관음증을 유도해 관람자를 호텔 방 안의 은밀한 쾌락 속에 동참하게 한다. 관람자는 관음하면서 심리적으로 이 호텔 방으로 들어가 그들 속의 한 사람이 된다. 몬드리안의 격자구조가 통속적 성문화가 난무하는 호텔 구조를 알려주는 표식이 되었다는 것은 서구문화가 한국사회의 도덕을 변질시키고 있다는 민중미술가들의 의식을 보여준다.

주재환의 〈몬드리안 호텔〉은 서구문화라는 일종의 환각제에 젖어 비틀거리는 한국사회의 신풍속도다. 이 그림이 그려진 1980년대 초

에는 컬러텔레비전의 보급과 에로영화의 유행, 야간통행금지 해제 등으로 성매매가 급증했고 이는 곧바로 사회문제가 되었다. 주재환은 엘리트적이고 영웅적인 모더니즘 미술과 싸구려 만화를 결합해 모더니즘의 위선을 조롱하고 통속적이고 추잡한 욕망으로 타락한 자본주의 가치에 대한 냉소를 극대화했다.

미국 자본주의에 대한 주재환의 혐오는 〈미제껌 송가〉1988에서 다시 풍자되었다. 〈미제껌 송가〉에는 반복적으로 나열된 붉은 수평선 위에 악보가 있고 또 그 안에 있는 '미제껌' 포장지 사각형의 반복은 추상과 팝아트적인 요소를 완벽하게 조화시킨 제스퍼 존스Jasper Johns 의 〈깃발〉1954-55을 연상시킨다. 주재환은 미국 미술사조인 팝아트 형식을 차용해 역설적으로 1980년대 미 제국주의에 종속된 우리나라의 신식민적 상황을 보여주었다. '미제껌'은 한국전쟁 당시 아이들이 미군에게 구걸하던 것이기도 하고 1970-80년대에는 도시의 가난한 소시민들이 그 껌을 씹으며 고단한 노동 속에서 휴식을 취하기도 했다.

1980년대에 미국은 세계 최강국으로서 독보적인 위상을 차지하고 있었다. 미국은 절대 강국으로서의 군사력이 있었고 다국적 기업과 자유무역주의를 통해 전 세계의 자본을 장악하는 경제력이 있었다. 이를 바탕으로 제3세계 국가의 생존을 좌지우지할 정도였다. 주재환의 작품에서 '미제껌'은 미국문화의 무차별적 유입과 미국경제에 종속되어 있는 한국경제의 실상을 증명하는 기호다. 따라서 '미제껌'은 미국의 신식민적 지배에 놓여 있는 민중의 굴욕적인 삶을 의미하기도 한다. 〈미제껌 송가〉는 미국의 다국적 자본주의와 미국문화

에 우리 주권을 스스로 양도하는 대중소비문화의 풍조를 비유한다.

민중미술이 자본주의와 산업화의 장점을 거부하고 그 한계와 단점만을 윤리적·도덕적 관점에서 비판한 것은 민중성의 쟁취가 결코 물질적 가난을 극복하거나 윤택한 생활을 위한 투쟁이 아님을 분명히 하는 것이다. 임옥상은 "거리는 온통 상업적인 것들로만 가득 차 있다. …오로지 사고파는 자유만이 보장된 사회다. 자꾸 파고들어 오로지 돈, 그 한 가지만을 명령하고 허용하는 세상에 상처를 내서 새로운 살이 돋게 해야 한다"*라고 말했다.

자본주의가 발달하면 할수록 산업이 성장해 물질은 풍요로워지지만 개개인은 점점 고립되어 고독과 불안을 느끼게 되고 사회집단에서 혼자만 떨어져나오는 듯한 소외감을 느끼게 된다. 무엇보다 자본주의 사회의 넘쳐나는 상품도 정작 그것을 생산한 노동자가 소유하지 못하고 부를 장악한 자본가에게 귀속되어 노동자는 생산과 소비가 순환하는 사회 시스템에서 소외된다. 당연히 민중이 사회의 주인의식을 지니는 것은 거의 불가능하다.

민중미술가들이 원하는 사회구조는 사회주의 시스템이다. 전 세계 사회주의 국가들이 사회주의의 이념적 목표를 실현했는지 의문이지만 기든스는 "사회주의의 목표가 사회구성원 모두의 이익에 부합하도록 생산을 규제하고 통제하는 것"이라고 했다.** 한편 한 가지

* 임옥상, 같은 책, 239쪽.
** 앤서니 기든스, 박노영·임영일 옮김, 같은 책, 203쪽.

주목할 만한 것은 우리나라에서 사회주의는 경제의 평등한 분배에
만 치중하지 않고 민족주의와 결합해 민족주체성을 견지할 수 있는
이데올로기로 작용했다는 것이다. 이것은 신학철과 박불똥의 작품
에서 집중적으로 다루어졌다.

한국 근대사와 신식민지로의 추락

신학철의 〈한국근대사〉[1983, 그림 45] 연작과 박불똥의 〈코화카염콜
병라〉[1988] 그리고 〈신식민지 국가독점자본주의〉[1990, 그림 46]는 상업적
퇴폐성과 윤리적 타락이 만연한 사회에서 민족적 자부심이 말살당
하고 사회의 밑바닥에서 신음하는 민중의 뒤틀린 형상을 보여준다.
이들의 작품은 콜라주와 몽타주 기법으로 대중소비사회의 퇴폐성과
물질의 범람을 공포스러울 정도로 육중하고 진지하게 폭로한다. 소
비상품과 문화적 침입이 마약과도 같은 중독성이 있으며 민족적 정
신성을 피폐화시킬 수 있음을 경고한다.

우선 신학철을 살펴보면 그는 모더니즘 미술기법을 활용해 모더니
즘 사회의 현상을 공격했다. 신학철은 AG[한국 아방가르드] 협회의 회원으
로 모더니즘 미술의 원리와 형식 그리고 그 기법을 리얼리즘과 결합
해 조형적으로 진정한 '모더니스트 리얼리즘'을 창출했다.* 그는 포토

* 신학철이 전위예술을 탐구했던 AG(한국 아방가르드 협회)에 소속
되었는데도 모더니즘의 미술에 함몰되지 않고 리얼리즘을 추구한
것은 라파엘이나 밀레의 작품들을 보고 삶과 직결되는 리얼리티가
주는 미술의 위대성과 감격, 가슴 벅참 등을 동경했기 때문이다. 김재
원, 같은 글, 49쪽.

리얼리즘, 초현실주의, 몽타주와 콜라주 기법 등을 자유자재로 활용해 모더니즘과 파시즘이 결합한 한국사회의 폐해를 1980년대는 〈한국 근대사〉, 1990년대는 〈한국 현대사〉로 제목을 붙여 연작으로 제작했다.* 신학철은 1970년대 말에 우연히 본 『사진으로 본 한국 100년사』동아일보사 발행에서 역사 속에서 민중이 처한 비참한 상황을 목격했다. 민중의 역사에 관한 관심은 이때 증폭된 것으로 보인다.

신학철은 시대를 예리하게 관찰했고 서양현대미술에 대한 풍부한 지식과 상상력이 있었다. 이를 바탕으로 미국의 대중소비문화와 소비물품의 범람. 도덕적·성적 타락. 그리고 자본주의의 폐해가 혼재하는 한국의 현실을 역동적이고 기록적인 사실성으로 생생하게 전달했다. 그의 〈한국 근대사〉, 〈한국 현대사〉 연작은 미국의 상품, 즉 물신에게 민족의 정신성이 잡아먹혀 지옥으로 변모된 한국 근대사회의 총체적인 모습이다.

〈한국 근대사〉에는 인체, 동물, 기계 등이 여러 시간대가 뒤섞인 공간 안에서 서로 얽혀 있다. 이는 기이한 생물 유기체처럼 변형되어 꿈틀거리며 증식하는 것처럼 보이기도 한다. 이 기괴한 초현실주의적 형상들은 과거, 현재, 미래를 혼재하며 공포와 두려움을 안겨준다. 서구에서 초현실주의는 인간의 무의식과 잠재의식을 해방시켜 무한한 자유를 지향하는 미술사조이지만 한국 미술가들은 초현실주의를 아

* 신학철은 1980년대 초반 서울미술관의 《문제작가》전에 초대되었고 일간지 기자들이 제정한 '미술기자상'의 초대 수상자로 선정되었다. 이주헌, 「민중미술의 문화사적 의미, 민중미술 15년 전을 보고」, 『문학과사회』, 7(2), 문학과지성사, 1994, 881쪽.

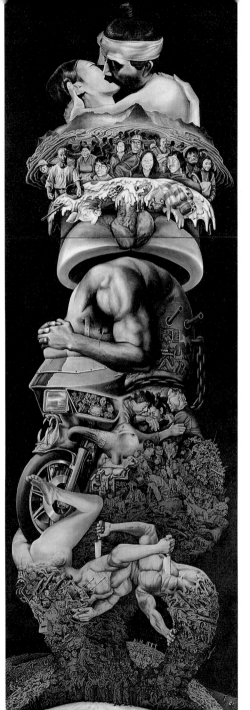

그림 45 신학철, 〈한국근대사〉,
1983, 캔버스에 유채,
390×130.

그림 46 박불똥, 〈신식민지 국가독점자본주의〉, 1990, 사진 콜라주, 108×79.

카데믹한 구상의 진부함을 떨쳐낸 전위적이고 실험적인 리얼리즘으로 받아들였다. 신학철은 콜라주와 몽타주를 활용한 초현실주의적 왜곡, 비틀기, 변형을 통해 모순과 불합리로 가득 찬 사회현실에 대한 고발성과 폭로성 그리고 비판성을 증폭시켰다.

루카치는 왜곡을 효과적인 의미전달을 위한 형태의 변형으로 보았고 창작과정의 중요한 요소라고 생각했다.* 〈한국 근대사〉에서 유독 눈에 띄는 것은 격정적으로 뒤틀리고 뒤엉켜 있는 듯한 남녀의 근육질 육체다. 인간의 몸은 사회의 은폐된 욕망을 표현하는 도구다. 신학철은 여성을 성녀-창녀 이분법으로 나눴다. 하나는 성적性的 대상으로서의 여성이며, 또 하나는 어머니다. 신학철은 〈대지〉1984에서 보듯이 자식을 위해 모든 것을 희생하는 어머니로서 여성을 민족의 근원적 힘으로 '칭송'하지만 에로틱한 여성 육체는 퇴폐, 허영, 타락과 연결시킨다.

이것은 민중미술의 일반적인 관점이기도 하다. 신학철의 작품에서 기이하게 뒤틀린 육체는 상업성, 퇴폐성이 만연한 물질적 욕망으로 뒤틀린 한국사회를 상징한다고 할 수 있다. 그는 자신이 몸담아 살아가는 현실에서 자신의 오관을 통해 직접 경험하고 체험한 것들을 작품화하고 싶었다고 토로했다.**

신학철의 작품에서 육체가 끝없이 재창출되는 욕망을 표현한다면 넓은 의미에서 그것은 역사를 표현하는 것이 된다. 역사는 인간 욕구

* 이주영, 같은 글, 203쪽.
** 김재원, 같은 글, 49쪽.

의 끊임없는 창출과 재창출의 연속적인 과정이다. 신학철은 뒤틀리고 왜곡된 근육질의 남녀 육체를 통해 민족적 자부심을 잃어버리고 서구의 퇴폐적 문화와 물질을 좇는 '한국 근대사'의 단면을 표현하고자 했다. 신학철의 〈한국 근대사〉는 군사정권과 외세와의 결탁, 급진적으로 확산된 물질 만능에 젖은 자본주의, 쾌락 중심의 소비풍조로 인한 타락한 도덕적 가치 그리고 미국에 기생하며 신식민지로 추락하는 우리의 근대사를 직시하게 한다.

신학철이 〈한국 근대사〉 연작에서 보여준 분절되고 뒤틀린 육체의 근원은 사진이다. 신학철은 서구 미학과 조형적 기법에 익숙했고 사진을 한국사회의 현재성과 현장성을 생생히 발견하는 매체로 활용했다. 서구에서는 이미 화가들이 사진을 매우 활발히 활용하고 있었다. 신학철이 사진을 활용하는 것과 육체를 동물성으로 표현한 것은 프랜시스 베이컨Francis Bacon을 떠올리게 한다. 베이컨은 동시다발적이고 역동적인 현장성을 얻기 위해 사진을 많이 활용했다. 무엇보다 베이컨의 그로테스크하게 왜곡되고 변형된 육체는 인간의 실존적 불안이라는 점에서 신학철과 유사하다. 베이컨은 '살덩어리' 형상으로 실존의 문제를 질문했고, 신학철은 근육질을 강조한 남녀 육체를 통해 한국사회의 병폐와 불안의 징후를 표현했다.

신학철의 분절되고 뒤틀린 인간을 혼합하는 형태는 로제 카유아Roger Caillois가 설명한 곤충의 의태擬態에 비유할 수 있다. 카유아는 의태를 주변 환경에 의해 자신의 정체성을 잃어버린 결과, 즉 외적 환경에 의한 곤충의 자기 소유성self-possession의 상실로 보았다. 신학철의

작품에서 절단되고 분절된 기괴한 괴물 같은 인간 형태는 모순된 현실 속에서 의태되어 민족적 자의식도 민중성도 잃어버리고 정체성을 상실한 민중의 내적 모습으로 볼 수 있다.

신학철은 인간이 괴수나 동물로 의태한 끔찍한 이미지를 통해 서구의 소비상품과 문화에 중독되어 민족적 정신성을 잃어버리면 결국 서구의 노예가 될 것이라고 강력하게 경고한다. 루카치가 "예술은 인간이 사회현실을 포착할 수 있는 위대한 도구"*라고 했듯이 〈한국근대사〉는 신학철이 포착한 어둡고 참담한 한국사회현실 속에서 살아가는 우리의 실존적 모습이다.

신학철은 박불똥에게 깊은 영향을 미쳤다. 박불똥은 코카콜라, 성조기 등 미국을 상징하는 각종 사진과 오브제를 활용한 콜라주, 포토몽타주 기법으로 다국적 기업의 독점자본과 군사정권의 파시즘이 뒤엉킨 한국사회의 구조적 모순과 병폐를 폭력적이라 할 만큼 공격적으로 조롱하고 야유했다. 박불똥의 〈신식민지 국가독점자본주의〉 1990에는 교회의 제단과 같은 형상에서 돈이 쏟아져 흘러내리고 있다. 교회 왼쪽에는 성조기가 걸려 있으며 전투경찰은 울타리처럼 교회, 돈, 성조기를 지키고 있다.

박불똥의 작품에서 코카콜라, 성조기, 당시 미국 대통령 로널드 레이건Ronald Reagan 등은 한국의 새로운 약탈자인 미국 제국주의를 상징

* G.H.R. 파킨슨, 김대웅 옮김, 『루카치 美學思想』, 문예출판사, 1994, 212쪽.

하고 전두환은 군사독재정권을 상징하며, 쏟아지는 돈은 다국적 기업의 유입을, 각종 무기는 민중 억압의 직접적인 도구를 가리킨다. 코카콜라는 가장 대중적인 음료수이므로 대중은 그것이 우리의 자본을 잠식하는 다국적 기업이라는 것을 전혀 느끼지 못하고 서서히 중독되어간다. 민중미술에서 코카콜라는 미 제국주의 침입을 상징하는 기호이며 동시에 한국의 정신을 마비시키는 물신으로 등장한다.

민중미술은 무차별적으로 침투하는 할리우드 영화를 비롯한 미국의 문화예술이 민족의 정신성과 전통성을 마비시켜 신식민지 상태에 빠뜨린다고 경고한다. 문화예술의 침입은 정신을 마비시키고 자발적으로 식민 상태에 들어가는 것이기에 군사적 침략보다 더 위험하다. 군사적 침입은 결사항전의 군은 의지를 불러일으키지만 문화적 침입은 중독되어 스스로 노예가 되고자 한다. 이런 문화중독은 극단적으로 사이비 종교에 빠져 자발적으로 전 재산을 교주에게 상납하고 행복한 노예가 되는 광신자와 유사한 상태로 만든다.

미 제국주의에 의한 정치적·경제적·문화적 종속이라는 현실을 신식민지적 상황으로 인식하는 것은 앞서 말했듯이 민중미술의 기본적인 명제다. 박불똥은 자본주의 사회에 내재되어 있는 계급적 모순과 서구에서 유입된 대중소비사회의 물질적 범람 그리고 미 제국주의에 대한 맹목적 추종 등에 대한 적대감을 과감하고 단도직입적으로 폭로한다. 박불똥의 작품은 단순히 현실을 폭로하고 경고하는 것에 그치지 않고 대중에게 현실비판을 주입하는 프로파간다 propaganda로서의 역할을 한다.

이영준은 박불똥 작품의 프로파간다적 성격을 나치 치하에서 공

산당 활동을 했던 미술가 존 하트필드John Heartfield의 영향으로 생각하지만* 무엇보다 박불똥이 스스로 밝혔듯이 신학철에게 감동의 세례를 받은 영향이었다.** 신학철에게 정치성을 예술성으로 승화시키고자 하는 욕구가 강하다면 박불똥은 사회의 복잡한 현실을 선과 악으로 나눠 지배계급에 대한 민중의 적대감이나 증오를 시각적·폭력적·직설적으로 표현했다. "그는 파괴를 통해서 말한다"***라는 평가를 받기까지 했다. 1986년에 성완경은 박불똥에 대해 "대립적인 이미지를 선호하고 극도의 대립을 조장하다 보면 단순도식적인 현실 인식을 조장할 위험이 있다. …이것은 특히 공격적 선동성에 기초한 언어미학으로서의 콜라주가 지니는 중요 특성이기도 한데 이 공격적 선동성은 자칫하면 패배적 자기학대, 소모적이고 일회적인 자기발산으로 끝나버릴 위험도 다분하다"****라고 지적했다.

* 하트필드는 나치 치하에서 공산당 기관지 『붉은 깃발』과 노동자들을 위한 화보잡지 『AIZ』(Arbeiter Illustrierte Zeitung의 약칭)를 위해 정치적인 포토몽타주를 제작했다. 박불똥은 사진 콜라주를 시작할 무렵에는 그러한 이름은 알지 못했다고 말했지만 미술비평가 이영준은 그와 하트필드의 연관성은 상당히 크다고 생각한다. 이영준, 「박불똥, 공격적 이미지가 지향하는 곳」, 『민중미술을 향하여-현실과 발언 10년의 발자취』, 과학과사상, 1990, 388쪽.

** 박불똥의 이미지는 갑자기 나온 것이 아니라 신학철에게서 감명과 계시를 받은 바가 컸고 이것을 그는 미술잡지에 신학철에 관한 작가론을 쓰면서 자신이 받은 세례를 고백적으로 털어놓았다. 이영준, 같은 곳.

*** 이영준, 같은 글, 385쪽.

**** 이영준, 같은 글, 394쪽.

박불똥은 군사정권을 맹공격하는 대중선전선동에 몰두해 예술성에 있어서는 신학철에 미치지 못한다는 평가도 있다. 그러나 민중미술의 목표가 현실변혁이라면 서구화와 자본주의에 도취해 물질숭배에 빠진 사람들에게 가하는 묵시록적인 경고가 어쩌면 예술성보다 더 시급한 문제일 수 있다.

민중미술은 자본주의가 낳은 병폐에 관한 관심을 점차 환경보존과 반전쟁, 핵 확산 방지, 테러, 기아, 소수자, 여성인권 등 인류의 보편적인 문제로 확장해나갔다. 여성 미술가인 김인순, 윤남숙 등은 여성의 사회적 위치와 역할에 관심을 보였고 안창홍은 국내정치보다는 자본주의와 산업의 지나친 발달 그리고 인간의 이기심으로 자행되는 전쟁, 테러, 핵 확산, 환경오염 속에서 살아가는 인간의 병적 징후에 주목했다.

민중미술은 자본의 논리에 따라 휴머니티가 파괴되어 일상조차 사물화된 현대 자본주의 사회를 디스토피아로 규정했다. 오늘의 정치현실을 변혁하고 내일의 환경을 변화시키기 위한 노력, 이 모든 것이 민중미술의 목표였다.

6 통일

우리 하나됨을 위해

임옥상의 〈하나됨을 위하여〉1989, 그림 47에는 한 노인이 분단의 철조망을 넘고 있다. 이 노인이 발을 딛고 있는 땅에는 불과 30년 전만 해도 동네 근처의 들이나 산에서 흔하게 볼 수 있던 우리 민족의 벗 진달래가 수줍게 피어 있다. 임옥상은 "보라, 분단의 철조망을 넘는 데 무엇이 필요한가. 그것은 먼저, 우선적으로 민족의 하나됨을 열망하는 우리의 양심, 우리의 정의, 우리의 열정이 아니겠는가"*라고 말했다. 이 그림에서 분단의 철조망을 넘고 있는 노인은 문익환文益煥 목사다.

문익환 목사는 전국민족민주운동연합전민련의 상임고문으로서 1989년 3월 25일부터 4월 3일까지 통일의 길을 연다는 기치를 내걸고 대한민국 정부의 승인을 받지 않고 독자적으로 북한을 방문했다. 이는 당시 세간의 대단한 화제가 되었다. 〈하나됨을 위하여〉는 이 사건을 회화로 표현한 것이다. 문익환 목사는 북한에서 김일성과 두 차례 회담하고 북한의 조국평화통일위원회와 1989년 4월 2일 인민문

* 임옥상, 같은 책, 158쪽.

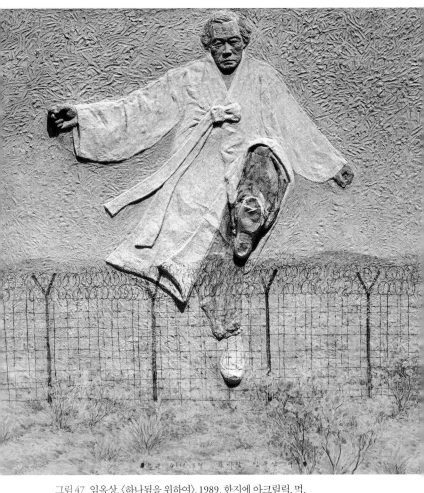

그림 47 임옥상, 〈하나됨을 위하여〉, 1989, 한지에 아크릴릭, 먹,
한지 캐스팅(저부조), 235×266×3, 국립현대미술관.

화궁전에서 기자회견을 열었다. '자주적 평화통일과 관련된 원칙적 문제 9개 항'이란 제목으로 ① 자주·평화·민족 대단결의 3대 원칙에 기초한 통일문제 해결. ② 정치·군사회담 진전을 통해 남북의 정치적·군사적 대결상태 해소와 다방면의 교류·접촉 실현. ③ 연방제 방식의 통일. ④ 팀스피릿 훈련 반대 등의 합의문을 발표했다.*

당시 노태우 정부와 언론매체는 이 합의문이 한반도를 공산화하려는 시도라고 비판했다. 더구나 정부의 승인 없이 방북했으니 국가보안법 위반이었다. 반공주의에 친숙했던 다수 국민은 문익환 목사의 독자적 행동에 우호적이지 않았고 민중운동가들의 친북적 행동에 반감을 보이는 이도 적지 않았다.

민중운동가들은 군사독재에 맹공을 퍼부으면서도 북한의 세습 독재에는 우호적이었다. 다수 국민은 이를 이해하기 힘들었다. 더구나 사회주의 이념에 기반을 둔 그들이 대한민국조차 공산화하려는 건 아닌지 의심했다. 사회주의 이념에 사로잡혀 북한의 인권문제는 철저히 외면하고 북한의 세습독재 정권을 우상화하고 찬양하는 극단적인 좌익 계열의 인물이 없었다고 단정할 수는 없다. 하지만 민중운동은 북한의 세습 독재와 인권유린 등의 문제에도 불구하고 우선적으로 북한을 사랑하고 포용해야 할 우리 혈육으로 인식했다.

민중운동가들은 혈육 간의 분리가 고착되는 것을 더는 용납할 수 없다는 감정적 반응으로 통일에 접근했다. 그들은 통일을 정치적·경제적·사회적 문제를 고려한 이성적·논리적 차원이 아니라 혈육에

* http://bitly.kr/UGBdX0G9pZ

대한 본능적인 그리움, 즉 혈연적 민족주의의 관점에서 접근했다.

한국은 국가와 민족이 일치하는 나라라는 정체성을 지니고 있다. 우리는 단일민족으로 국가를 형성하고 있다고 오랫동안 믿어왔다. 물론 오늘날에는 결혼이나 취업을 통해 타민족이 활발히 유입되면서 다문화 시대로 접어들어 혈연에 의한 민족주의가 서서히 무너지고 있다. 하지만 아직도 국민정서는 타민족을 쉽게 받아들이지 못한다. 하물며 1980년대에는 우리가 단일민족이라는 것을 자랑스럽게 외치던 시절이었다. 무엇보다 한반도는 수천 년의 역사에서 타민족의 침입으로 고통받을 때마다 혈연에 의한 민족의 결합과 단결이 외세의 지배에 저항하는 가장 강력한 수단이 되어왔다. 민족해체의 위기 속에서 민족주체성의 확립을 도모하는 것은 당연하다. 특히 국내외의 역학 구도가 복잡했던 1980년대는 민족주의가 절정에 달했다.

민족주의의 이념적 정의는 진영논리에 따라 달랐다. 군사정권도 국학國學을 장려하는 등 민족주의를 주장했고 민중운동도 민족주의를 운동의 핵심 이념으로 삼았다. 둘은 민족주의의 헤게모니를 장악하기 위해 극단적으로 대립했다. 군사정권은 국가를 민족의 주체로 규정했고 민중운동은 민중을 민족과 역사의 주체로 여겼다. 무엇보다 군사정권은 북한을 주적으로, 민중운동가들은 북한을 피를 나눈 형제로 인식했으니 서로의 차이는 엄청나게 컸다.

민족주의에 대한 서로 다른 해석은 전혀 다른 통일관과 통일정책으로 표출되었다. 군사정권도 국가의 절대적 목표로 통일을 설정했지만 반공反共 정책을 강하게 밀어붙이고 흡수통일을 주장해 사실상 통일은 요원하게 느껴졌다. 민중운동가들이 지닌 북한에 대한 친밀

감은 그들이 전적으로 공산주의자는 아니라 할지라도 사회주의 이념을 공유하는 것이 작용했고, 무엇보다 동족의 형제애를 가장 우선시했다. 분단은 의식, 풍습, 정신, 생각, 심지어 언어와 일상까지 모든 것을 분리한다. 이런 상태가 계속되면 영원한 분단, 즉 혈육이 단절되어 다시는 합칠 수 없을 것이라는 불안은 당연하다.

통일에 대한 감정적 접근은 문익환 목사가 출간한『가슴으로 만난 평양』1990,『걸어서라도 갈 테야』1990의 제목에서도 여실히 드러난다. 문익환 목사는 더는 기다릴 수 없고 참을 수 없어서 무조건 혈육을 만나야 한다는 신념으로 분단의 철조망을 넘었다. 민중운동 편에 선 사람들은 통일을 본능적인 사랑과 동일시하는데 그 예를 임옥상의 회화에서 찾을 수 있다. 임옥상은 1995년에 남녀가 뜨겁게 포옹하는 목판화〈포옹〉1995을 발표했다. 그러자 주변에서 "아 그 포옹 너무 좋던데요. 남북이 정말 멋지게 만났던데요"*라는 평을 들었다고 한다.

그러나 임옥상은 단순히 사랑하는 남녀의 포옹을 그렸을 뿐이었다고 밝혔다.** 임옥상이 민중미술가니까 당연히 정치적인 이슈를 주제로 그림을 그렸을 거라는 선입견이 작용했겠지만 남녀의 뜨거운

* 임옥상, 같은 책, 222쪽.
** "전시장에 이 작품을 걸었을 때 몇몇 사람이 내게 말했다. "아 그 포옹 너무 좋던데요. 남북이 정말 멋지게 만났던데요.' 나는 그냥 남녀의 포옹을 그렸을 뿐인데, 선입견은 참으로 무섭다. 그들은 민중작가로 불리는 내가 남녀의 포옹 같은 것은 전혀 그리지 않을 것이라고 믿는 모양이다. 민중 역시 사랑이 없으면 아무것도 없다"(임옥상, 같은 책, 222쪽).

포용을 통일로 받아들일 만큼 좌파 진영의 통일에 대한 접근법은 합리적·이성적 논리보다 뜨겁고 열정적인 민족애에 근본을 두고 있었다.

민중운동가들은 자크 라캉Jacques Lacan의 상상계 단계처럼 북한을 일치하는 자아로 동일시한 것 같다. 라캉은 인간의 발달단계를 상상계, 상징계, 실재계로 나누어 설명했다. 상상계는 유아가 거울에 비친 자신의 모습을 보면서 실제의 자신과 완전히 동일시하는 단계다. 그러나 아이가 상징계로 넘어가면 거울 속에 반영된 자신의 모습을 타자로 인식하면서 소외에 빠지게 된다. 나와 거울 속의 내 모습은 완전히 일치하는가. 완전히 일치한다고 생각하면 상상계에 있는 것이고 거울에 비친 자신의 모습을 바라보며 'Who are you?'^{너는 누구냐?}라고 묻는다면 상징계에 있는 것이다.

민중운동가들은 마치 상상계의 유아처럼 북한을 우리와 완전히 동일시하는 경향이 있었다. 그러나 그들을 단지 유아기의 감성적 사고에 지배되었다고 치부할 수만은 없다. 당시 미국을 위시한 강대국의 틈새에서 민족의 생존을 위해 민족의 결합이라는 대명제는 필연적이었다.

통일이 우리의 절박한 과제인데도 복잡한 국제정세 속에서 통일문제는 강대국의 정치적 이해관계에 달려 있고 우리는 타자처럼 소외되었다. 이런 상황에서 민족생존 문제를 우리가 해결하기 위해 혈육이 뭉쳐야 한다는 절박함이 제기되었고 분단에 책임이 있는 미국에 대한 적대감이 점점 강해지면서 민족통일을 지향하는 민족주의

가 표면으로 떠오르며 설득력을 얻었다.

원동석은 "1980년대 미술은 외세의 식민지적 사고와 절연한다"*라고 선언했다. 윤범모가 "모순과 질곡의 땅이다"**라고 규정했듯이 민중미술가들은 대한민국을 주변 강대국의 끝없는 침략 속에서 결국 분단으로 고착된 수탈의 땅으로 규정했다. 민중미술가들에게 분단은 신식민지 상태로 고착되는 것이다. 따라서 민족의 자주권을 쟁취하기 위해서는 통일이 필수적이라는 신념을 가졌다.

손장섭의 〈역사의 창-조국통일만세〉1989, 그림 48를 보면 소련, 미국, 중국, 일본 등이 주도하는 다변화된 국제정세 속에서 통일만이 민족 생존을 위한 최선임을 보여준다. 〈역사의 창-조국통일만세〉는 당대의 주요한 인물들을 화면 중앙에 배치하고 인물 주변에 역사적인 사건과 관계되는 여러 가지 도상을 배치하는 서술적 구조를 보여준다. 이러한 구도법은 가장 중심이 되는 사건이 무엇인지 단도직입적으로 알게 하는 효과가 있다.

〈역사의 창-조국통일만세〉의 중앙 사각형에는 박정희를 비롯한 권력의 핵심인물과 분단의 원인인 미국을 상징하는 성조기가 보이고 조국통일만세라는 글자가 쓰여 있어 통일이 이 그림의 대명제라는 것을 알린다. 화면의 가장자리를 둘러싸고 조선총독부 건물, 안중근 의사, 휴전선, 한국전쟁 등 한국 근현대사의 굴곡진 역사 속에서 함몰된 희생자인 민중 군상이 차례차례 배치되어 있다. 이 도상들은

* 원동석, 같은 글, 16쪽.
** 윤범모, 「해외 미술 수용의 반성과 민중미술 15년」, 『민중미술 15년 1980-1994』, 삶과꿈, 1994, 254쪽.

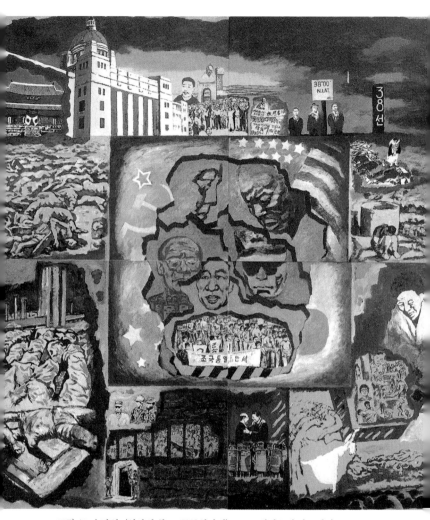

그림 48 손장섭, 〈역사의 창-조국통일만세〉, 1989, 캔버스에 아크릴릭,
242×242, 서울시립미술관.

한국 근현대사에 소용돌이쳤던 정치적·사회적 이슈 속에서 생존을 모색했던 민중의 모습을 상징적으로 보여준다. 분단의 원인이 무엇이며 통일을 방해하는 것은 무엇인지, 일련의 정치적 사건들이 민중을 얼마나 억압시켰는지를 가시적으로 고발하는 것이다.

　민중미술은 통일이 '민주주의', '민중주의', '민족주의' 이념이 실현되는 길임을 나타낸다. 민중미술은 통일의 주체가 민중이라는 것을 명확히 공표한다. '두렁'의 김우선, 양은희, 장진영, 정정엽^{鄭貞葉}이 공동 작업한 〈통일염원도〉[1985, 그림 49]와 오윤의 〈통일대원도〉[1985]에서 통일의 주체는 농민, 노동자, 농악대, 즉 민중이다. 〈통일염원도〉에는 호미와 책 등을 들고 民이 쓰여 있는 띠를 머리에 두른 민중 네 명이 나온다. 그들은 동서남북의 위치 점이 되는 화면의 모서리에 크게 자리 잡고 있다. 화면의 중앙부터 소용돌이 문양이 퍼져나가고 있고 그 안에는 투쟁하고 있는 민중의 모습이 보인다. 〈통일염원도〉에는 민중의 주체적인 힘으로 통일에 도달하리라는 확신에 가득 차 있다. 민중이 성취할 통일에 대한 벅찬 감동이 시각과 청각을 자극해 방방곡곡에 울려 퍼지는 듯하다.

　'두렁'은 민중을 민족과 역사의 주체로 여겼기 때문에 전통적인 민중예술의 표현기법과 형식을 필수적으로 차용했다. 특히 '두렁'은 공동작업을 통해 노동자 계급이 처한 고달픈 삶의 조건과 혼란스럽고 타락한 현실을 치유하고 미래의 통일로 나아가기 위한 공동체의 염원을 무속화나 탱화처럼 표현했다. 〈통일염원도〉는 감로탱화^{甘露幀畵}나 시왕도^{十王圖} 등의 불화와 전통 샤머니즘 무속화에서 볼 수 있

그림 49 두렁(김우선, 양은희, 장진영, 정정엽), 〈통일염원도〉,
1985, 천에 아크릴, 300×300.

는 강렬한 색채와 추상적인 리듬감을 바탕으로 한다. 그 외 시점의 다원성, 대상의 중요성에 따른 크기 변화, 시공간의 동시 축약법 등을 다양하게 활용해 통일에 대한 낙천적인 희망이 샘솟게 한다. 또한 마치 마당극처럼 주체^{작가, 공연자}와 비주체^{관람자, 관객}가 분리되지 않고 모두 다 함께 한판 춤을 추듯이 활력이 넘치고 시각과 청각 그리고 촉각까지 총동원되는 것과 같은 넘치는 생동감으로 통일에 대한 강렬한 열망을 전달한다. 〈통일염원도〉의 강렬한 색채와 소용돌이치는 문양의 역동성 그리고 광적인 신명은 민중혁명성과 직결된다.

민중혁명은 성공 여부를 떠나 민중의 뜨거운 열기, 치솟는 분노, 확고한 신념의 표출이다. 민중미술가들은 군사정권의 통일정책에 절대적으로 반대하고 통일을 민중혁명을 통해 구현해야 할 과제로 여겼다. 〈통일염원도〉의 순수하고 강렬한 색채, 신명의 리듬이 주는 무속화 같은 분위기는 민중혁명을 통한 통일에 대한 간절한 희망을 전달한다.

오윤의 〈통일대원도〉^{1985, 그림 19}는 통일의 주체가 민중이며, 통일은 혈연적 형제의 만남이라는 것을 확인하게 한다. 〈통일대원도〉에서 화면 하단과 상단에 위치한 곰과 호랑이는 민족을 상징하는 기표다. 남과 북은 단군의 자손, 즉 혈연으로 맺어진 형제라는 걸 나타낸다. 하단 오른쪽에 있는 곰과 상단 왼쪽에 있는 호랑이에서 시작된 농악대와 함께 덩실거리며 춤추는 민중이 북에서는 남으로 내려오고, 남에서는 북으로 올라가면서 화면의 중앙에서 만난다. 농악대와 민중의 흐름은 전통적인 소용돌이 구름 문양과 태극기 형상을 통해 한반도 지도처럼 연결된다. 남과 북의 만남은 화면 중앙의 태극문양에

서 완결되어 소녀가 큰 북을 두드리며 남북 대통합의 기쁨을 만천하에 알린다. 이 작품에서 오윤은 절제와 긴장감 있는 선적 구조와 전통적인 색감을 조화시켜 서민의 소박한 감성을 가시화해 민중의 염원인 통일이 현실이 되는 그날을 희망한다.

〈통일대원도〉의 선적 리듬은 오윤이 전라남도 진도에서 본 씻김굿의 판소리와 북춤 그리고 무녀의 춤에서 나타나는 리듬을 반영한 것이다. 오윤은 민간신앙에 관심이 많았다. 민화, 무속화, 불화, 탈춤, 굿등 한국 전통의 민중문화를 연구하고, 이를 활용해 미술이 기여할 수 있는 사회적 역할에 관심이 있었다. 오윤의 투박한 선적 구조와 투박하면서도 순수한 색채는 전통적·민족적 정취를 강하게 보여준다. 무당의 노랫가락과도 같은 역동성과 흥분을 고조하는 신명은 민중의 혁명성을 드러낸다.

그러나 오윤의 조형성은 굿그림이나 불화의 강렬함 대신 단순하고 절제된 형식의 리얼리즘으로 소박하고 투박한 우리 민족의 전통적인 정감을 자극한다. 오윤의 투박하면서도 순박한 조형성은 민중의, 민중에 의한, 민중을 위한 통일에 대한 희망을 품게 한다는 점에서 진정한 현실주의의 성취라고 할 수 있다. 이영철은 오윤의 작품들을 비판적 현실주의 미술의 최대 성과로 평가했다.* 〈통일대원도〉에서 보여주는 민족형식을 계승하고 발전시킨 민중정서는 오윤의 모든 작품에서 볼 수 있는 미적 특성이다. 민중정서의 특징은 우선 꾸밈없는 순박성이다. 또한, 잡초처럼 끈질긴 강인함이다. 〈통일대원도〉

* 이영철, 같은 글, 55쪽.

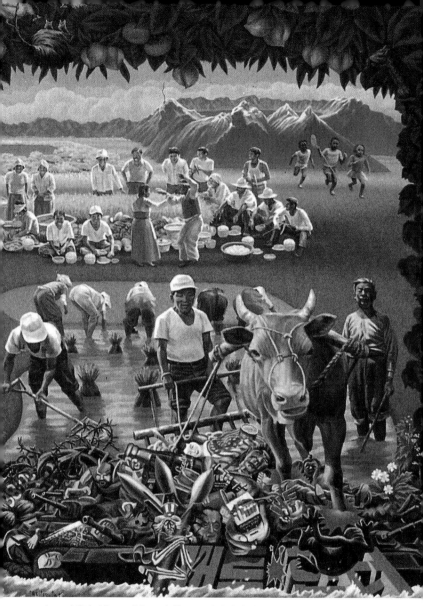

그림 50 신학철, 〈한국근대사-모내기〉, 1993년에 다시 제작, 유채, 160×130.

의 순박하면서도 역동적인 리듬, 강렬하면서도 단순한 색채는 혈연으로 맺어진 따뜻한 공동체적 연대감을 느끼게 한다.

〈통일염원도〉에서 동서남북의 민중이 만나고, 곰과 호랑이가 화면 중앙에서 만나는 통일은 정치공동체인 국가와 혈연공동체인 민족을 완전히 동일시하는 민중미술가들의 사고를 보여준다. 또한 〈통일염원도〉와 〈통일대원도〉는 전통적인 민중예술을 참조한 투박하고 소박한 조형성과 원초적 본능을 자극하는 순색 사용이라는 공통점이 있다. 통일에 대한 염원을 담은 민중미술 작품에서 드러나는 투박한 원시성은 미국식 자본주의가 던지는 절망을 치유하고 산업화가 통일을 방해한다는 그들의 신념을 강조하기 위함이다.

민중미술의 혈연적 민족주의에 대한 집착은 자본주의 문명의 거부와 자연으로 회귀하려는 것과 연결된다. 민중미술가들은 근대 이전의 농촌공동체에서 민중주의의 실현 가능성을 발견했다. 따라서 근대화와 산업화에 뒤처진 북한을 남한보다 이상적인 사회로 받아들이기도 했다.

이 같은 민중미술가들의 사고가 단적으로 드러난 작품이 신학철의 〈한국근대사-모내기〉1993년에 다시 제작. 그림 50다. 〈한국근대사-모내기〉에서 백두산이 있는 북쪽은 민중들이 휴가와 여유를 즐기며 천진한 아이들이 뛰노는 무릉도원이다. 반면 남쪽은 민중이 노동에 지쳐 있고 서구에서 들어온 소비상품의 쓰레기 더미가 가득한 지옥으로 묘사되어 있다. 이것은 원시공동체에 대한 향수를 드러내며 외세에 의존하는 자본주의를 거부하는 태도다. 이 작품은 북한을 무릉도원으로 묘사했다는 이유로 용공 혐의로 검찰에 기소되었다. 대법원에

서 이적표현물로 판결이 내려져 작품이 소실되었다가 그 후 다시 제작되었다.

"남조선의 적화통일을 은연중에 상징한다"*라며 검찰이 기소했듯이 신학철의 〈한국근대사-모내기〉는 직접적으로 통일을 주제로 하지 않았지만 통일을 갈망하는 민중미술가들의 염원을 엿보게 한다. 〈한국근대사-모내기〉는 민중미술이 자본주의에 절망하고 오히려 산업화에 뒤처진 북한을 우리들의 잃어버린 향수를 간직한 곳으로 인식하고 있다는 것을 증명하는 대표적인 사례다.

민중미술에서 통일은 강대국의 틈새에서 민족의 자주를 지키기 위한 결합으로 반미反美나 반일反日과 불가분의 관계를 맺는다. 민중미술은 통일을 민족자주로 가는 진정한 길로 여기는 동시에 반미와 반일도 외세침략을 막고 민족의 자주성을 지키는 것으로 생각했다.

* 미술세계 편집부, 「〈모내기〉 그 정독과 오독」, 『미술세계』, 1998. 6, 50쪽을 윤난지, 「혼성공간으로서의 민중미술」, 『현대미술논집』 22집, 2007. 12, 281쪽에서 재인용.

7 반미와 반일
외세 없는 세상을 꿈꾸며

앞서 살펴본 것처럼 민중미술은 1980년대 대한민국을 군사정권 아래에서 주권을 상실하고 미 제국주의에 침략된 상태로 규정했다. 민중운동은 미국을 비롯한 주변 강대국의 억압과 침략에 저항하기 위한 동력으로 민족주의를 강하게 견지했다. 따라서 민중미술은 외세 침입에 저항하고 민족의 통일을 추구하기 위해 '반미'와 '반일' 그리고 '통일'을 유기적으로 연결시켰다.

민중미술에서 반미와 반일은 외세의 침략을 막아 민족의 자주성을 지키는 것을 뜻하며 통일을 위한 지름길로 여겨졌다. 반미와 반일은 미국을 위시한 주변 강대국의 밀착된 이해관계 속에서 민족의 운명이 좌지우지될 수 있다는 위기감에서 촉발했으며 식민지성의 극복이라는 과제를 던진다.

손장섭은 〈조선총독부〉1984, 그림 51에서 민족수탈의 역사를 다룬다. 그림에는 일장기가 거의 화면의 절반을 차지할 정도로 크게 그려져 있다. 화면 왼쪽에는 조선총독부朝鮮總督府 건물이 있고 더 멀리 독립문도 보인다. 화면 전경에 숫자가 적힌 경계선은 남북한의 분단 상황

을 떠올리게 한다. 또한 일장기 안에 있는 붉은 원의 안쪽과 바깥쪽에서 신음하며 죽어가는 민중의 모습은 우리의 역사가 일제강점기부터 현대에 이르기까지 침략과 수탈의 연속이었음을 알린다. 〈조선총독부〉에서 표현된 어둡고 암울한 회색은 외세 침입의 무거운 중압감을 표현하는 듯하고, 일장기의 붉은 원은 우리 민중이 흘린 피로 흥건히 채색된 듯하다.

〈조선총독부〉에서 조선총독부 건물 옆에 있는 독립문은 미국에서 돌아온 서재필徐載弼이 발의해 건립한 것으로 미국을 상징한다. 조선총독부 건물과 함께 배치된 독립문을 통해 우리나라가 일본에서 미국으로 지배국만 바뀌었을 뿐 여전히 식민 상태에 있다는 것을 알린다.

조선총독부 건물은 1945년 해방되기까지 식민통치를 전체적으로 관할하던 수탈기관으로 광화문 근처에 있었다. 이 건물은 동양에서 가장 큰 서구양식의 건축물로서 조선의 궁궐인 경복궁 앞에 우뚝 솟아 있었다. 이는 일본이 조선을 지배한다는 것을 국민에게 각인시키는 상징물이었다. 해방 이후에도 여러 중요한 사건이 이 건물에서 행해졌다. 1948년 8월 15일 대한민국 정부 수립 선포식을 이 건물 앞뜰에서 거행했고, 한국전쟁 기간에 서울이 조선인민군에 함락되었을 때는 인민군 청사로 사용되기도 했다. 더글라스 맥아더Douglas MacArthur 장군의 인천상륙작전 성공으로 서울이 수복되었을 때도 이를 기념하는 태극기 계양식이 1950년 9월 28일에 이 건물에서 열렸다. 그 후 조선총독부 건물은 대한민국 정부청사로 사용되었으며 1986년 9월부터 국립중앙박물관으로 사용하면서 우리 민족의 정신

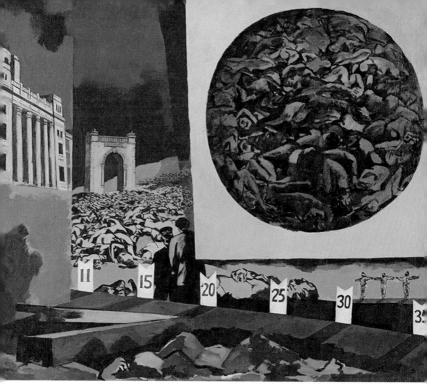

그림 51 손장섭, 〈조선총독부〉, 1984, 캔버스에 아크릴릭, 127.5×158.

"일장기 안에 있는 붉은 원의 안쪽과
바깥쪽에서 신음하며 죽어가는 민중의 모습은
우리의 역사가 일제강점기부터 현대에
이르기까지 침략과 수탈의 연속이었음을
알린다."

이 담긴 유물이 소장, 전시되기까지 했다.

한국의 근현대사를 총체적으로 집대성하는 조선총독부 건물은 김영삼 대통령 시절인 1995년, 해방 70년을 맞아 일제의 잔재를 청산하기 위해 철거되었다. 일각에서는 일제강점기도 엄연한 역사이므로 이 건물을 보존해야 한다고 주장했지만 억압의 역사 속에서 우리에게 깊이 잔재되어 있는 식민적 사고를 극복하기 위해 조선총독부 건물을 철거해야 한다는 주장이 더 설득력을 얻었다. 당시 조선총독부 건물을 철거하는 과정은 텔레비전으로 방영되어 온 국민의 관심을 받았다.

손장섭이 〈조선총독부〉를 제작할 때는 조선총독부 건물이 광화문에 있었다. 해방은 우리의 힘으로 달성한 것이 아니라 제2차 세계대전에서 연합군이 승리한 대가로 얻은 것이었다. 따라서 조선총독부 건물은 우리가 또 다른 지배, 즉 승전국인 소련과 미국의 지배에 놓이게 되었다는 것을 상징했다. 실제로 미군정은 조선총독부 건물을 '재조선미육군사령부군정청'의 청사로 3년 동안 사용했고 행정의 편의를 위해 일본의 조선총독부 식민지 통치기구를 그대로 이용했다. 미군정은 일제강점기 시절 순사를 경찰로 재기용해 순사복에 경찰완장을 차고 다니는 꼴이 벌어졌다.

민중미술가들은 미국이 분단과 부패한 친미정권인 군사독재, 광주학살 등 한반도의 연속적인 불행에 책임을 져야 한다고 생각했다.*

* 성완경, 「두 개의 문화, 두 개의 지평」, 『민중미술을 향하여-현실과

그림 52 임옥상, 〈독립문〉, 1975, 유채, 175×126.

그림 53 〈독립문〉, 1897년 완공.

임옥상은 미 제국주의의 지배를 중국 사대事大에 비유하며 이를 〈영은문迎恩門〉1975과 〈독립문〉1975, 그림 52으로 표현하기도 했다. 영은문은 중국의 은혜를 맞이하기 위해 세웠고, 독립문은 미국에서 돌아와 독립협회를 조직한 서재필의 제안으로 자주독립의 결의를 다짐하고자 영은문을 헐고 프랑스 개선문을 본떠 세운 것이다.그림 53 그러나 서구식 설계로 만들어진 독립문은 사대하는 나라가 중국에서 미국으로 바뀌었다는 것을 말해줄 뿐이다. 결국 임옥상은 중국 대신 서양쪽으로 방향만 튼 것이 오늘의 역사이자 현실이라는 풍자를 그림에 담은 것이다.*

민중미술에서 반미와 반일은 주권찬탈이라는 동일한 맥락에서 다루어진다. 임옥상은 〈어룡도〉1982에서 일본인들에게 조롱당하고 침략당한 조선왕조를 보여주고 〈일월도 I〉1982, 그림 54에서는 미국 디즈니 만화 주인공들이 조선왕조의 〈일월곤륜도〉日月崑崙圖를 유린하는 장면을 보여준다. '일월곤륜도'는 '일월오봉도'日月五峯圖라고 부르기도 하는데 이는 왕조의 영원한 안녕을 기원하는 병풍화다. 원류는 중국이지만 중국과 비교할 필요 없이 우리나라의 정서가 깃든 형식과 채색으로 고유의 독창성을 띤다. 조선 후기에는 민화 형식으로 발전해 친숙함을 더하기도 했다.

임옥상은 '일월곤륜도'를 조선왕조의 세계관이 그대로 투영된 빼어난 병풍장식화로 여겼다.** 그것이 디즈니 만화 주인공들에 의해 유

발언 10년의 발자취』, 과학과사상, 1990, 154쪽.
 * 임옥상, 같은 책, 36쪽.
 ** 임옥상, 같은 책, 92쪽.

린당하고 있는 것이다. 또한 미국문화에 침수당하는 한국의 전통, 더 나아가 모욕당하는 한국의 자주성과 주체성에 대한 애통함을 시사한다. 그는 "여기에 서양만화의 주인공들을 불러들이면서 나는 너무나도 슬펐다. 이 땅이, 이 해 돋는 나라가 서구인들의 유희장이 되어서는 안 될 것이다"*라고 말하기도 했다.

이처럼 민중미술은 미국을 해방 이후 새로운 침략자로 규정하고 미국의 선진자본을 도입하면 외세 침입의 길을 열어주는 꼴이 되어 궁극적으로 신식민지로 추락한다고 생각했다. 오늘날에는 우리나라의 대중문화가 전 세계로 전파되고 영화산업도 크게 발전해 우리 문화가 오히려 미국보다 낫다는 자부심이 있지만 1980년대에는 할리우드 영화나 디즈니 만화 등에 전 국민이 열광했고 미국문화를 우리보다 우월하게 여기는 풍토를 당연하게 받아들였다. 민중미술은 1980년대 한국사회가 미국산 소비품에 포박당해 무차별적으로 미국문화를 숭배하고 노예처럼 비굴해지고 있다고 강하게 비판했다.

안규철은 〈정동 풍경〉1986에서 미국에 유린당한 서울의 풍경을 보여준다. 임옥상은 전통그림 속의 산수를 유린하는 디즈니 만화 주인공들을 보여주었지만 안규철의 작품은 평화롭고 고요한 정동에 울타리를 치고 성조기를 꽂은 미국대사관을 통해 미국이 침략했음을 알린다. 즉, 현실적인 상황을 고발하듯이 은유하는 것이다. 또한 박형식의 〈기념비〉1982는 코카콜라를 미국의 상징적 기표로 설정하고 그 간판 앞에서 놀고 있는 아이들의 모습을 보여준다. 이 작품에서 미국

* 임옥상, 같은 책, 93쪽.

은 절대적인 권위를 지니고 있는 아버지와 같은 존재다. 한국의 어린 이들은 그 그늘 안에서 성장하는 것이다.

　민중미술이 지니고 있는 미국에 대한 거부감은 혈연적 민족주의, 남성중심주의와 맥이 닿아 있다. 민중미술은 이념, 혈연, 남성중심주의가 합쳐진 민족주의로 혈연에 편집증적으로 집착한다. 반면 혈연이 아닌 타자에 대해서는 극도의 경계심을 드러낸다. 특히 민중미술은 한국 여성과 외국 남성과의 성적性的 교류에 대해 강박증적인 거부감을 보였다. 임옥상의 〈촬영〉, 〈가족〉 연작과 김용태의 〈동두천〉 등이 대표적이다.

　임옥상의 〈촬영〉1989, 그림 55은 미국인 부부가 김용택 시인이 사는 섬진강 근처 마을로 관광 와서 카메라를 들이대며 사진을 찍고 있는 장면을 표현한 것이다. 그림 자체는 매우 평범한 주제로 보인다. 그러나 임옥상은 "이 땅이 자신들의 땅, 진정 그들의 식민지다"*라고 말하며 타민족에 대한 적대감을 표출했다. 임옥상은 〈일월도 I〉에서 '일월곤륜도'를 마구 뛰어다니며 우리 풍경을 훼손시키는 디즈니 만화 주인공들처럼 〈촬영〉의 미국인 부부를 우리 강산을 침범하는 이방인으로, 더 나아가 당당하게 남의 나라에 들어와 주인 행세를 하는 점령군으로 규정했다.

　임옥상이 지니고 있는 타민족에 대한 경계심은 〈한국인〉1978, 그림 56에서 더욱더 확연히 드러난다. 〈한국인〉은 근대 이전의 농민 의복을

　　* 임옥상, 같은 책, 160쪽.

그림 54 임옥상, 〈일월도 I〉, 1982, 아크릴릭, 140×320.

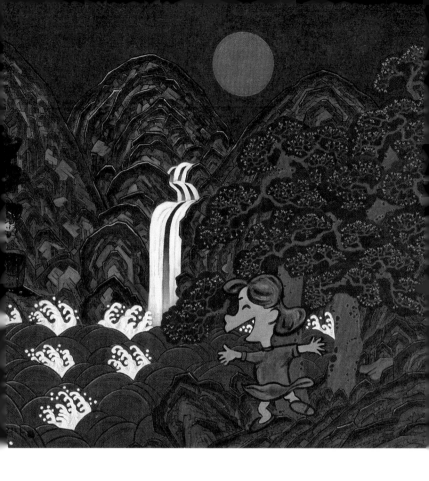

"〈일월도 I〉에서는 미국 디즈니 만화
주인공들이 조선왕조의 〈일월곤륜도〉를
유린하는 장면을 보여준다. 미국문화에
침수당하는 한국의 전통, 더 나아가
모욕당하는 한국의 자주성과 주체성에 대한
애통함을 시사한다."

입고 있는 민중의 초상화다. 임옥상은 "여기저기 경찰이 많이 보이면 범죄를 예방하는 데 효과가 있듯이, '민초'들이 눈에 자주 보이면 그들에 대한 최소한의 예우는 생기지 않을까 하는 기대감에서 그린 그림이다. 이것을 외국인이 많이 찾는 공공장소라든가 관광지 또는 고급각료나 부자들의 눈에 잘 띄는 곳에 붙이기 위해 그렸다*"라고 설명했다.

〈한국인〉은 민중에 대한 존중을 유도하기 위한 것이지만 우리 민중을 타민족의 '침입'에서 방어하기 위한 일종의 부적과 같은 주술적 그림이라고도 할 수 있다. 이 같은 폐쇄적·순혈적·민족주의적 사고는 미 제국주의에 대한 반발과 혐오를 증폭시켰다. 이것은 정도의 차이는 있지만 임옥상뿐 아니라 대부분 민중미술가가 공유한다.

민중미술은 강대국을 남성으로, 약소국을 여성으로 간주하는 남성중심적 사고를 드러낸다. 이는 식민의 주체를 남성으로 단정 짓는 사고에서 비롯된 것이다. 임옥상은 〈촬영〉에서 묘사된 미국인 두 남녀를 "거의 벌거벗다시피 한 여인을 대동하고"** 라고 설명하며 여성을 남성과 대등한 동반자가 아니라 남성이 대동하는 비주체적인 인간으로 규정한다. 더구나 여성은 정숙해야 한다는 고정관념을 노골적으로 드러내기도 한다.

민중미술의 남성중심적이고 민족주의적인 시각은 에로티시즘을 주제로 한 작품에서 더욱 극명하게 드러난다. 실제로 당시 주한미군

* 임옥상, 같은 책, 52쪽.
** 임옥상, 같은 책, 160쪽.

그림 55　임옥상, 〈촬영〉, 1989, 유채, 140×180.

"임옥상은 이 땅이 진정 그들의 식민지라고
말하며 타민족에 대한
적대감을 표출했다."

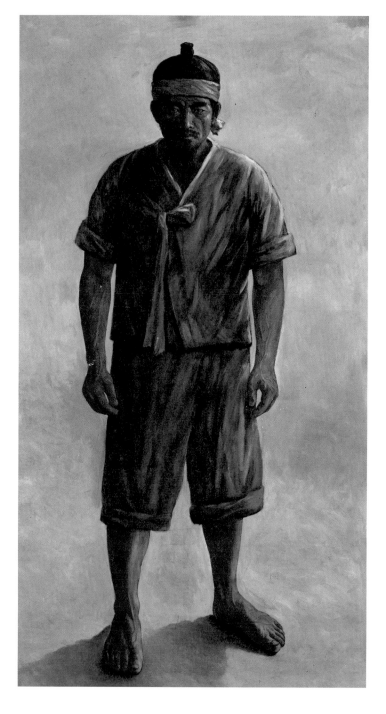

과 매춘부와의 관계는 남성중심적인 혈연적 민족주의를 자극했다. 임옥상의 〈가족 I〉[1983, 그림 57]과 〈가족 II〉[1983]는 1970-80년대에 흔히 있었던 미국인[주로 미군] 아빠와 매춘부였던 엄마, 그리고 그 사이에서 태어난 혼혈아의 비극을 다룬다.

〈가족 I〉에서 아이는 아빠, 엄마와 함께 있지만 〈가족 II〉에서는 아빠와 엄마의 몸이 사라지고 옷만 즉, 흔적만 남아 있다. 아이는 혼자가 된 것이다. 미국인 아빠는 본국으로 떠났을 것이고 매춘부였던 아이의 엄마는 다른 남자를 만나 아이를 버리고 떠났거나 죽었을지도 모른다. 결국 아이[혼혈아]는 서구화의 부산물처럼 버려진 것이다. 당시 혼혈은 강대국에게 강탈당한 약소국의 상징이었다. 민중미술에서도 혼혈은 외세침입과 약소국으로서 겪은 민족수난의 증거고 순혈은 민족자존과 민족독립을 의미했다.

민중미술은 여성의 위치를 성적 대상으로 규정하고 이를 강대국과 약소국의 수직적 권력 관계로 조명했다. 민중미술에서 미군과 매춘부의 관계는 강대국과 약소국의 수직적 관계에 대한 분노다. 강자의 특권으로 예속된 에로티시즘을 통해 민족해체와 식민화에 대한 위기의식을 폭로하는 것이다.

김용태의 〈동두천〉[1984, 그림 58], 손장섭의 〈기지촌 인상〉[1980]은 미군과 매춘부, 즉 남녀 간의 에로티시즘을 통해 다변적인 국제관계 속에서 약소국인 한국의 비참한 현실을 드러낸다. 이 작품들이 주는 극도의 모멸적 비참함은 매춘이 금기가 아니라 국가적 차원에서 허용되었다는 데 있다.

바타유는 "전쟁과 노예제도로 인해 승자와 패자, 강자와 약자로 나

◀ 그림 56 임옥상, 〈한국인〉, 1978, 유채, 158×84.

그림 57 임옥상, 〈가족 I〉, 1983, 종이부조와 아크릴릭, 73×104.

"당시 혼혈은 강대국에게 강탈당한 약소국의
상징이었다. 민중미술에서도 혼혈은
외세침입과 약소국으로서 겪은 민족수난의
증거고 순혈은 민족자존과 민족독립을
의미했다."

뉘면서 에로티시즘은 사회적 위상과 개인의 부로 종속되었다"*라고 말했다. 강자의 특권은 매춘을 정당화된 에로티시즘으로 만든다. 한국은 수백 년 동안 국가적 차원에서 공녀를 관리해 몽골이나 중국 등 강대국에게 조공으로 바친 수모의 역사가 있다. 당연히 미군과 그들을 상대하는 매춘부는 이 같은 수치의 역사를 환기했고 이 수치는 우리의 분노를 자극했다.

오늘날에는 한국 사람들이 해외에서 저지르는 불법적인 성매매가 언론을 통해 보도되어 많은 비판을 받고 있지만 1980년대에는 미군과 한국 매춘부와의 관계가 '통상적'으로 받아들여져 민족 수치심을 자극했다. 김용태는 동두천 미군기지 주변에서 수집한 300여 점의 사진을 벽면에 설치하는 방법으로 〈동두천〉을 제작해 강자의 특권으로서의 에로티시즘을 고발한다.

손장섭은 기지촌의 참담한 현실을 직접 목격하고 이를 〈기지촌 인상〉으로 표현했다. 〈기지촌 인상〉에서 보이는 성조기는 매춘의 문제를 넘어 강대국에게 유린당하는 한반도의 상황을 직시하게 한다. 〈기지촌 인상〉의 표현주의적·추상적인 형식은 그가 그린 〈5월의 함성〉1980과 상당히 유사하다. 5·18민주화운동을 주제로 그린 〈5월의 함성〉에는 함성을 지르는 큰 입속에 작은 입들이 연속적으로 반복되는 형상이 있다.

이처럼 수많은 군중의 함성을 가시화한 이미지를 〈기지촌 인상〉에서도 도입해 미국과 결탁한 군사정권의 억압적 지배에 저항하는 민

* Georges Bataille, 같은 책, p. 59.

그림 58 김용태, 〈동두천〉, 1984, 수집한 사진 설치.

중의 혁명적 의지를 표현했다. 약소국에 대한 강대국의 유린은 바타유가 "강자의 특권에 의한 에로티시즘은 성적 무질서의 쾌락을 가져오지만 결국 폭력과 죽음을 동반한다"*라고 말했듯이 죽음을 무릅쓴 폭력적 저항을 불렀다.

민중미술이 혈연적 민족주의를 추구하는 것은 세계화를 통해 궁극적으로 강대국에 예속될 것이라는 불안 때문이었다. 불법적이고 타락한 남성중심적 에로티시즘은 신학철이나 박불똥의 작업에서도 다수 보인다. 신학철과 박불똥은 비도덕적인 정치에 대한 공격을 성도착性倒錯과 결합하는 측면이 있었다. 그들은 그로테스크한 육체와 불온하거나 비정상적으로 보이는 색정적色情的 이미지로 현실의 정치적 불안정성을 강하게 인지시킨다. 이처럼 민중미술에서 정치, 경제, 군사, 문화 등 여러 가지 파행적인 현실은 상품화된 성性과 동일한 것으로 취급되었다.

1980년대 대한민국은 북한을 머리에 이고 중국과 일본 그리고 미국 간의 역학관계 속에서 국가 존립에 대한 위기감이 고조되고 있었다. 대부분 사람은 이 위기를 극복하기 위해 미국에 의존하는 것이 불가피한 선택이라고 믿었다. 하지만 민중미술가들은 군사정권과 미국의 결탁은 신식민지 상태로 미국에 예속되는 것이라는 강한 신념을 지녔다. 그들은 반미운동과 반일운동을 통해 신식민 상태에서 벗어나 민족의 존립을 굳건히 하고자 몸부림쳤다. 오늘날은 다문화, 다

* Georges Bataille, 같은 책, pp. 32-34.

그림 59 임옥상, 〈죽창 십자가〉, 1991, 천에 아크릴릭과 흙, 31×21.

국적, 다민족을 당연하게 받아들이고 자본주의와 산업화의 거부가 설득력 없게 느껴지지만 그래도 민족적 자존과 민족주체성을 확립하기 위해 반미운동과 반일운동을 계속 전개하는 것을 거부하지 않는다. 오늘날에도 아직 우리나라가 미국에 예속되어 있다고 느끼는 데 1980년대는 두말할 나위가 없는 것이다.

반미운동은 민족주의가 강화된 1980년대에 급속히 전개되었다. 대표적으로 1982년 부산에서 일어난 미국문화원 방화사건과 1985년 서울 미국문화원 농성사건이 있다. '현실과 발언'은 1988년 11월에 미국과 한반도와의 관계를 시각적으로 재고하기 위해 《한반도는 미국을 본다》전을 개최했다.* 이 기획전에 박불똥의 〈코화카염 콜병라〉, 주재환의 〈미제껌 송가〉가 전시되었다. 또한 강요배, 김건희, 김용태, 김정헌, 노원희, 박재동, 안창홍, 임옥상 등 10명 정도가 전시에 참여했다. 이들은 전반적인 작품에서 반미인식을 보여주었고 전시의 도록 서문에서 1980년 5·18민주화운동에 대한 미국의 책임을 묻기도 했다.**

반미운동과 반일운동은 민중 저항운동이다. 민중혁명의 전형은

* "역사적인 자료들을 검토하고 주로 인쇄매체를 이용해 분단, 정치적·사회문화적 종속관계, 파생되는 생활현실의 문제 등을 제시했다. 개별적으로 좋은 작품들도 있었지만 동인들은 자체적으로 실패했다고 평가한 전시회였다"(노원희, 같은 글, 117쪽).

** 현실과 발언 편집위원회, 「한반도는 미국을 본다. '현실과 발언 동인전'」, 『민중미술을 향하여-현실과 발언 10년의 발자취』, 과학과사상, 1990, 612-614쪽.

외세에 의존하는 부패한 지배층에 저항해 민중들이 일으킨 동학혁명이다. 동학혁명 때 민중은 일본군의 총포에 맞서 죽창을 들고 투쟁의 선봉에 섰다. 그 후 죽창은 반일운동의 상징물이 되었다. 임옥상은 〈죽창 십자가〉1991. 그림 59에서 죽창을 종교적 신성으로 승화시켰다. 이것은 민중의 항거와 항쟁이 종교와 같은 숭고함과 거룩함을 지니고 있다는 것을 의미한다. 종교가 요구하는 것은 희생과 순교이고 희생의 최대치는 죽음을 넘어선 자기만족의 황홀경이다.

고대부터 사회적 금기에 대한 도전은 그것이 도덕적으로 정의롭다 할지라도 '범죄'였다. 순교자는 종교적 영역에서는 성인으로 추앙받지만 사회적 영역에서는 실정법을 어긴 죄인으로 다뤄졌다. 실패한 민중혁명도 마찬가지다. 혁명분자들은 형벌로 다스려졌지만 역사는 그들을 정치적 순교자로서 경의를 표한다.

당시 반미운동은 사회적 금기의 선을 넘는 것이었다. 민중미술은 정권의 금기를 삶의 어둠으로, 역으로 위반을 빛으로 받아들이며 군사정권 타도를 위한 두려움 없는 저항을 보여주었다. 민중미술에는 종교적 신념과 유사한 황홀경, 자기도취, 자기 확신, 자기합리화가 함축되어 있다.

8 민중의 원귀^{冤鬼}에 바치다

원귀도^{冤鬼圖}, '혼을 위로하다'

오윤은 한국전쟁 중에 총탄에 맞아 불구가 되었거나 굶주리다 죽어 시대의 희생자가 된 민중의 영혼에게 〈원귀도〉^{1984, 그림 60}를 그려 바쳤다. 원귀는 원통하게 죽어서 한을 품고 있는 귀신이다.* 따라서 원귀는 억압으로 한을 품고 살아가는 자의 이중자아라고도 할 수 있다. 한국전쟁은 미국과 소련을 중심으로 하는 복잡한 국제정세 속에서 자유주의와 공산주의 간의 이데올로기 대립이 한반도에서 직접 맞붙은 전쟁이었다.

〈원귀도〉에서 오윤은 일제강점기와 전쟁 그리고 분단 등의 과거와 1980년대의 정치적·사회적 상황을 중복시켜 민중의 수난사를 보여준다. 〈원귀도〉에는 아이를 업고 여기저기 사진을 보여주며 실종된 남편을 찾는 여인, 곡괭이에 등이 찔려 피를 흘리는 사람들, 나무 아래에서 석가모니처럼 가부좌를 틀고 앉아 있지만 굶주려 앙상한 뼈만 남은 남자와 그 옆의 아들로 추정되는 굶주린 아이 등을 통해 비참

* http://bitly.kr/PUZPiZ5szKW

그림 60 오윤, 〈원귀도〉, 1984, 캔버스에 유채, 69×462, 국립현대미술관.

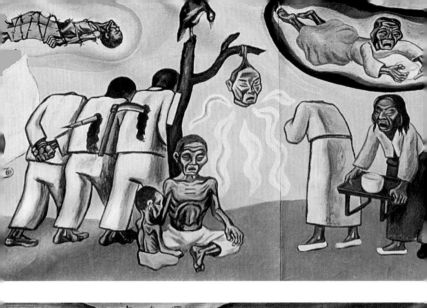

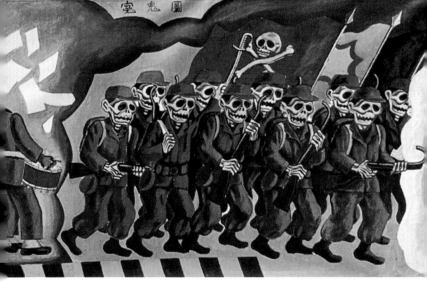

冤鬼圖

하고 처절했던 시대에 민중이 처한 처참한 모습이 그려져 있다. 가부좌를 틀고 앉은 남자 뒤에 있는 나무 위에는 죽은 자의 시체를 쪼아먹는 까마귀가 앉아 있다. 그 나뭇가지에 목이 잘린 채 머리만 매달려 있는 사람은 전봉준이다. 팔다리가 잘린 상이군인들도 보이며 활기차게 연주하며 행렬하는 군악대의 군인들은 허리가 잘려 있다. 그 옆에는 군복을 입은 해골 무리가 보인다. 인물을 해골로 표현한 것은 민족의 독립과 혁명을 고무시킨 멕시코의 민중 삽화가이자 판화가인 호세 과달루페 포사다José Guadalupe Posada의 영향이다.그림 61 군인들은 왜 허리가 잘려 있을까? 아마도 한국전쟁이 종식된 후 영구히 분단되는 상황을 말하고 싶은 것이 아닐까.

오윤의 〈원귀도〉는 단순히 한국전쟁, 동학혁명 등에서 죽은 사람들의 혼을 위로하는 것에 그치는 것이 아니라 민중이 겪어야 하는 고통과 억압적인 상황이 계속되고 있음을 보여주는 민중 역사화다. 〈원귀도〉에 표현된 민중의 얼굴들은 모두 전봉준을 닮았다. 전봉준은 민중혁명의 지도자로 억압받는 민중의 상징적 존재다. 1895년 전봉준은 조선 정부의 지원군으로 투입된 일본군에게 잡혀 참수되었다. 전봉준이 참수된 후 약 125년이 흘렀지만 강대국의 틈새에서 기득권을 유지하기 위해 전전긍긍하는 무능한 정부와 억압받는 민중의 상황은 전혀 변하지 않았다는 것이 민중미술의 시각이다.

〈원귀도〉는 1984년에 개최된 '현실과 발언' 동인들의 전시회《6·25》전에 출품되었다. '현실과 발언' 동인들은《6·25》전 도록의 「모시는 글」에서 "그것은6·25 민족사상 가장 잔혹한 시련이며, 그러므로 그것은 민족의 삶을 그 근원에서부터 결정짓는 어떤 힘이기도 한 것

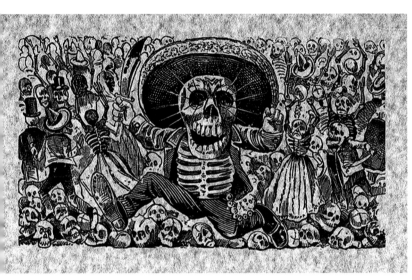

그림 61　호세 과달루페 포사다, ⟨Calavera Oaxaqueña⟩, 1910, 동판화,
21.3×33.8, 미국 의회 도서관, 워싱턴.

입니다. 따라서 그것은 결코 과거의 일이 아니며, 우리의 눈앞에 현실적인 삶의 모습으로 나타나 있는 것입니다"* 라고 썼다. 오윤의 〈원귀도〉는 액자 없이 긴 두루마리 형식으로 되어있어 무한히 확장될 수 있다. 이것은 완결이 없는 공간형식으로 과거, 현재, 미래를 연결한다. 과거는 단절되는 것이 아니라 현재로 이어지고 현재는 미래와 연결될 것이다. 시간은 무한히 흐르고 민중의 삶도 계속될 것이다. 〈원귀도〉에서 참수당한 전봉준의 원귀는 여전히 1980년대 민중의 곁을 떠돌고 있다. 살아 있는 자의 원통함이 여전히 계속되고 있는데 어떻게 원귀가 저승으로 평안히 떠날 수 있겠는가.

민중미술가들은 한국전쟁과 5·18민주화운동을 민중수난사라는 관점에서 동일한 시각으로 다룬다. 특히 5·18민주화운동은 1980년대에 전개된 민중미술의 계급투쟁에 완벽한 도덕성과 윤리성을 부여하며 절대적인 동력으로 작용했다. 5·18민주화운동은 절대 선善이고 성聖이라는 지위에 올라 성역聖域이 되었다. 이는 지배계급에 항거하며 죽음을 불사한 희생자들 덕분일 것이다. 성역이 되었다는 것은 모든 압박과 박해에도 신념을 위해 목숨 바친 희생자들이 순교자가 되었다는 의미다. 순교자는 살아 있는 자에게 부여하는 칭송이 아니라 죽은 자에게 바치는 헌사와도 같다.

뒤집어서 말하면 순교자는 비윤리적인 권력에 의해 동물보다 더 처참하게 죽은 희생자를 가리킨다. 민중미술가들은 1980년 5·18민

* 현실과 발언 동인전,《6·25》, 아람미술관, 1984. 6. 26-27, 1쪽을 채효영, 같은 글, 217쪽에서 재인용.

주화운동에서 인간의 존엄성이 파괴되는 비극을 목격했고 민중의 억울한 죽음에 대한 속죄의식으로 수많은 그림을 바쳤다.

5·18민주화운동으로 짓밟힌 인간의 존엄성에 대한 질문은 민중미술의 일관되고 가장 중심이 되는 주제가 되었다. 강연균의 〈하늘과 땅 사이 I〉[1981, 그림 62], 오경환의 〈인간과 물질 사이에서〉[1980] 등은 죽음에 직면한 공포와 두려움을 표현한다. 강연균은 5·18민주화운동을 직접 목격했고 그 비참함에 대한 가슴 깊은 고뇌와 고통을 형상화했다. 공포, 살해, 죽음, 피할 수 없는 절망적 몸부림은 비극적인 광기의 소용돌이에 휩싸여 있다. 강연균의 작품에는 희생자들의 광기어린 울부짖음이 들리는 것 같은데 그는 이 작품을 통해 실존의 문제를 제기한다.

공포와 절망의 소용돌이 속에서 울부짖는 나체의 민중 군상은 월북 작가 이쾌대의 회화를 연상시키기도 한다. 특히 〈하늘과 땅 사이 I〉의 하단 중앙에 피를 흘리며 쓰러진 여인을 안고 있는 남성의 모습은 피에타의 변용이다. 피에타는 억울하게 십자가에 책형당해 죽은 아들 예수을 무릎에 안고 슬퍼하는 성모 마리아를 가리킨다.[그림 63]

이쾌대의 〈군상 IV〉에서도 이것과 유사한 이미지가 있다.[그림 64] 그러나 〈군상 IV〉에서 쓰러진 여인을 안고 있는 남성은 앉아 있는 것이 아니라 서 있어서 동적으로 느껴지며, 서구적이고 육감적인 근육을 드러내는 누드 군상이라 피에타와 전혀 무관한 듯 보여 강연균의 작품과 차별화된다.

▼ 그림 62 강연균, 〈하늘과 땅 사이 I〉, 1981, 종이에 수채, 과슈, 193.9×259.1.

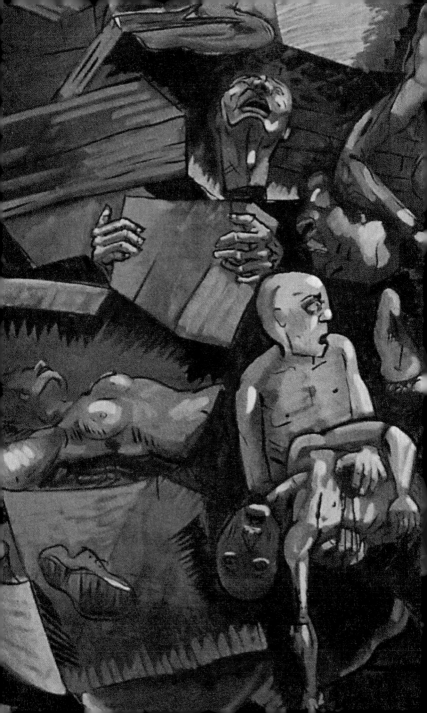

그림 63 미켈란젤로 부오나로티, 〈피에타〉, 1498–99, 대리석,
174×195, 성 베드로 대성전, 바티칸.

그림 64 이쾌대, 〈군상 IV〉, 1948, 캔버스에 유채, 177×216.

이쾌대의 회화는 테오도르 제리코Théodore Géricault, 외젠 들라크루아 Eugène Delacroix 등 드라마틱하고 낭만적인 회화의 특성을 최대한으로 반영하고 있어 현실과 무관한 환상적 세계로 보이지만 강연균은 소박한 선적 구조로 공포에 사로잡힌 민중의 절규를 현실적인 상황으로 인식하게 하고 또한 피에타의 이미지를 통해 그들의 희생을 종교적 순교로 승화시켰다.

민중미술은 변증법적 유물론과 주관적 관념론을 통해 '지금', '여기'에 직면한 민중의 상황을 물질적 차원으로 표현했다. 목이 잘리거나 눈이 멀어버리는 것은 시대에 대한 불안과 공포 등 정신적 차원을 말한다. 오경환도 목이 잘린 여인을 통해 시대의 불안과 민중이 겪는 고통을 가시화했다. 오경환은 5·18민주화운동 당시 광주진압부대의 임시병영으로 접수된 동국대 교정에서 느꼈던 참담한 심정을 〈인간과 물질 사이에서〉1980, 그림 65로 표현했다. 강연균이 5·18민주화운동의 비극을 군중이 겪는 혼돈의 공포로 표현했다면 오경환은 절제와 침묵으로 공포의 전율을 시각화했다.

〈인간과 물질 사이에서〉에는 단 한 명의 군인도 없으며 공포와 두려움으로 몸부림치는 군중도 없다. 대신 조용한 침묵 속에서 희생자의 억울함과 슬픔이 화면을 가득 메우고 있다. 〈인간과 물질 사이에서〉의 목이 잘린 여체는 얼핏 보면 살아서 침대에 누워 있는 것처럼 보이지만 이 여인은 이미 죽었고 누워 있는 곳은 침대가 아니라 관棺이다. 이는 여인의 오른편에 놓인 슬리퍼가 증명한다. 우리 민족은 죽을 때 신발을 벗었다. 목이 잘리는 죽음은 엄청난 수난 속에서 공포를

느끼며 살해당했다는 것을 의미한다. 여인이 누워 있는 관 오른편 옆에 희미한 선으로 묘사된 또 다른 관이 있는데 이는 살해가 여인 한 명에 국한되는 것이 아니라 수많은 희생자가 있다는 것을 알려 준다.

오경환은 5·18민주화운동 소식을 담은 신문지를 화폭 위에 바르고 그 위에 목이 잘린 여체를 표현해 〈인간과 물질 사이에서〉 제작 과정에서부터 부당한 공권력의 폭력에 직면한 인간성 상실의 문제를 다뤘다. 〈인간과 물질 사이에서〉라는 제목은 인간으로서 존엄성이 말살되면 우리는 살덩어리를 지닌 물질에 지나지 않는다는 것을 가리킨다.

이 같은 관점에서 오경환의 목이 잘린 여체는 베이컨의 푸줏간에 걸려 있는 고깃덩어리로서의 인간을 떠올리게 한다. 제2차 세계대전 당시 인간은 도살당하는 짐승처럼 죽어갔다. 베이컨은 전쟁의 참혹한 학살을 십자가 책형에 비유했다. 신성神性을 상실한 십자가의 예수는 푸줏간의 고깃덩어리와 다를 바 없고, 인간이 존엄하다는 것을 믿지 않는다면 죽은 인간의 시신도 도살장의 동물들과 다를 바 없다.

5·18민주화운동을 다룬 〈인간과 물질 사이에서〉는 베이컨과 유사한 실존의 문제를 떠올리게 한다. 그러나 베이컨의 작품에서 인간은 완전히 동물의 살덩어리로 취급되지만 오경환의 작품에서 여체는 동물로 취급되지 않는다. 목은 잘렸지만 인간이다. 어떤 처참한 상황에도 동물이 아니라 존엄한 인간이다. 억압되고 살해되어도 인간임을 포기할 수는 없는 것이다. 여인은 목이 잘리고 벌거벗겨졌지만 반듯하게 벗어놓은 신발과 관에 모셔져 있는 듯한 자세는 그녀가 존

엄한 인간으로서 인간성 회복을 갈망하고 있다는 것을 뜻한다.

〈인간과 물질 사이에서〉에는 고통과 수난 속에서 학살당한 민중의 인간성을 회복시키고자 하는 제의적 성격이 함축되어 있다. 감당하지 못할 고통 속에서는 삶과 죽음이 동일할지도 모른다. 제의는 개체성을 존재성으로, 세속성을 신성으로 승화시켜 집단의 안위를 갈구하게 한다. 오경환의 〈인간과 물질 사이에서〉의 여인은 개별적 존재가 아니라 집단성·영원성을 상징하며 삶과 죽음 사이에 어떤 경계도 없이 여전히 참혹한 고통이 우리 주변을 원귀처럼 맴돌고 있다는 것을 암시한다.

리얼리즘 미술은 주술성과 관련을 맺는다. 특히 미술이 민중의 안녕과 평안을 기원한다면 그것은 주술이다. 현실비판과 변혁을 간절히 기원하는 민중미술은 주술성을 강하게 지닌다. 루카치는 "미메시스 형상물은 주술이요 제의를 의미한다"*라고 했다. 우리는 인간을 닮은 형상을 그리거나 만들어 그것을 신神이라 믿어왔다. 그 앞에서 경배를 올리며 기도를 하고 소원을 빌었다. 루카치의 말처럼 이 형상물은 주술이자 제의를 위한 도구다. 선사시대부터 미술은 주술과 짝을 이뤘다. 라스코 동굴벽화그림27는 흔히 풍요다산을 기원한 것으로 알려졌지만 살해와 속죄를 위한 제의적 의미도 담고 있다.

공권력에 의해 억울하게 희생된 사람들을 주제로 한 미술은 희생에 대한 책임과 속죄의식을 담고 있는 동시에 다시는 이런 희생을 묵

* 게오르크 루카치, 이주영 옮김, 같은 책, 263쪽.

▲ 그림 65 오경환, 〈인간과 물질 사이에서〉, 1980,
 캔버스에 아크릴과 석고, 신문지.

과할 수 없다는 결의의 메시지도 함축한다. 바타유는 홀로코스트에 희생과 제물만 있었던 것이 아니라 살해를 즐기는 인간본성이 있음을 지적한 바 있다. 피해자와 가해자로 나누는 이분법적 사고는 극단적으로 내 편과 네 편으로 갈라 대립하는 요인이 된다. 그러나 편 가르기는 공동체의 힘을 결집하는 데 가장 효과적이기도 하다.

민중미술은 희생된 사람들을 위로하면서 공동체 바깥에 사악한 존재가 있다는 것을 분명히 알린다. 우리 편은 선善이며 성聖이고 반대편은 악이라는 이분법적 사고는 희생자들에 대해서는 위로의 감정을 느끼게 하고 가해자에 대해서는 절대적인 분노를 표출하게 해 공동체 이데올로기의 힘을 극대화한다. 오윤의 〈원귀도〉를 비롯해 위에서 언급한 오경환과 강연균의 작품은 희생자들을 위로하는 것에 그치지 않고 공동체의 이념을 결집하고 전파하는 효과를 발휘해 가해자를 응징해야 한다는 공동체적 신념을 고양시킨다.

민중미술은 회화든 조각이든 퍼포먼스든 예술에 도덕적·윤리적 사명을 부여하는 것을 궁극적인 목표로 삼았다. 루카치는 미적 반영을 "인간적 세계로부터 출발해 인간적 세계를 향해 있다"*라고 하며 모든 현상의 중심에 인간을 두는 것이 실존적 진리라 생각했다. 민중미술의 윤리와 도덕은 계급과 지위를 막론하고 인간으로서 존엄성을 존중받는 인간중심적 사회를 건설하는 것이었다.

* G.H.R. 파킨슨, 현준만 옮김, 『게오르그 루카치』, 이삭, 1984, 213쪽.

굿그림에서 굿판으로

"굿판을 멈춰라!"

이는 1980년대 민중운동 반대편에 있던 사람들이 반정권적인 운동을 멈추라는 뜻으로 사용했던 말이다. 당시 많은 사람이 민주화를 요구했다. 노동자의 인권 보장을 외치며 분신자살을 하기도 했고 이를 경찰이 진압하는 과정에서 희생자들이 생기기도 했다. 시위와 집회는 희생자들을 위로하는 제례와 굿을 활용한 추모제 그리고 예술행사를 혼합하는 형식으로 거행되었고 이는 군사정권에 대한 민중의 저항심을 분출시켰다.

1980년대에 전통 샤머니즘은 저항을 위한 수단으로 활용되었다. 민중미술은 전통연희예술傳統演戲藝術과 결합해 원귀를 위로하는 굿을 미술 형식으로 계발했다. 민중에 의한, 민중을 위한 세상의 건설이라는 목표를 지향한 것이다.

'두렁'의 동인들은 대학 탈춤반 출신이었다. 그들은 대학문화패 생성을 촉진하기 위해 애오개 소극장에서 종합문화교실을 열었고 1984년에는 재창립을 기념해 경인미술관에서 굿그림[8]을 해서 바치기도 했다. '광주자유미술인협의회'는 5·18민주화운동 당시 유혈진압으로 낙화한 청춘들의 넋을 위로하기 위해 1980년 7월 20일에 남평 드들강에서 씻김굿을 하고 「광자협 제1 선언문—미술의 건강성 회복을 위하여」를 요약한 뒤 인쇄해 미술계 인사 200여 명에게 발송했다.

또한 씻김굿 이후 "지금 휴화산처럼 깊은 땅속에서 잠자는 문화적 역량의 열을 캐내어 재표현해야 한다"*고 선언했다. 씻김굿은 죽은

이의 부정을 깨끗이 씻어 극락으로 보내는 전라남도 지방의 굿이다.*
종교에서 예술이 주술적 도구가 되었다면 민중미술에서는 주술이
예술적 도구가 된 것이다. 종교, 주술, 예술의 공통원리는 인간의 현
실적 삶을 풍요롭게 하기 위함이다. 루카치는 문학과 예술을 인간의
문제, 즉 인간의 운명을 다루는 것으로 생각했다.**

　두렁과 광주자유미술인협의회가 바친 굿은 망자를 위로하는 동시
에 살아남은 자들의 분노와 고통 그리고 패배감을 극복하기 위한 행
위였다. 당시 대학가에서는 1983년부터 대학축제를 대동제로 개최
하는 등 운동권 학생들을 중심으로 민중문화 열풍이 널리 확산되었
고 노동자와 농민이 주축이 되는 각종 시위와 집회에서 마당굿, 대동
제, 살풀이 등 민족전통연행예술이 유행하고 있었다. 여기에 민중미
술이 걸개그림, 깃발, 전단지 등을 제작하며 동반 참여했다.

　민중미술에서 샤머니즘의 종교적 에너지는 민중성을 담보(擔保)하는
수단이다. 이는 구한말 혼돈의 국내외 정세 속에서 부패와 무능으로
일관한 지배계급에 의해 고통받는 민중의 고달픈 삶을 위로하고 정의
로운 미래에 대한 희망을 고무하기 위해 우리 민족이 자생시킨 동학
교나 증산교와 유사하다. 특히 샤머니즘 의례는 종교적 희열과 장례
식의 슬픔이 합쳐진 의례로서 군중을 결집하는 강한 힘을 발휘한다.
　민중미술이 도입한 굿형식은 연희자와 관중의 구별이 없었고 집단

* 라원식, 같은 글, 23쪽.
* http://bitly.kr/4ud6ACbaj1e
** 김경식, 같은 책, 158쪽.

적이고 자발적으로 참여했다. 광기적인 굿은 희생자들에 대한 관심을 불러일으킨다. 이를 통해 제의의 지향점을 향한 강렬한 감성적 체험을 불러일으켜 공동체 의식을 함양하는 데 큰 성과를 낼 수 있다. 기든스가 "토템은 신성한 에너지와 씨족집단의 정체성을 상징한다"*라고 말한 것처럼 민중미술은 샤머니즘과의 결합을 통해 민중성과 민중의식으로 뭉친 공동체의 정체성을 확고히 했다. 이를 통해 현실의 불합리와 모순을 고발하고 현실을 치유하고 변혁하기 위한 의지를 널리 알리는 대중선전의 효과를 최대치로 고양했다.

노제路祭 형식의 시위와 집회에서는 걸개그림과 깃발이 들썩거린다. 해방 춤과 한풀이 춤은 현재의 삶 너머에 "모든 사람이 함께 어울려 평등하게 사는 세상"**인 '대동세상'大同世上의 도래를 희망한다. 민중미술의 제의성은 사회의 민주화와 통일을 갈망했으며 군사정권에 대한 저항을 극대화했다. 기든스가 "종교적 힘은 집합체의 회합에서 나오고 이 힘은 외재성과 초월성을 지니는 것처럼 보인다"***라고 말한 것처럼 민중미술은 샤머니즘적 제의성을 통해 현실변혁에 대한 강한 의지를 마치 신의 약속과 같은 믿음으로 보여주었다.

종교는 현실의 여러 고통을 치유하고 행복을 갈망하기 위해 신을 제공하고 현실에서 실현되지 못한 소원과 행복을 내세에서 성취할 것이라고 약속한다. 궁극적으로 종교의 임무는 내세의 약속이다. 하지만 기든스가 "종교적 신념으로 표현되는 이상理想은 사회통합의

* 앤서니 기든스, 박노영·임영일 옮김, 같은 책, 224쪽.
** http://bitly.kr/eTObtqIZsn
*** 앤서니 기든스, 박노영·임영일 옮김, 같은 책, 226쪽.

기초가 되는 도덕적 이상이 된다"*라고 말했듯이 종교는 사회적 구성원을 통합하는 이념이 되어왔다. 민중미술은 민중 공통의 행복을 현실에서 성취하고자, 즉 현실변혁을 위한 사회적 힘을 성취하고자 샤머니즘의 종교적 신념과 결합했다.

민중미술가들은 샤머니즘적 의례와 미술을 결합해 그들이 지향하는 이념에 윤리, 도덕, 정의를 축성했고 민중이 지닌 정신적 가치의 기준점을 제시하고자 했다. 특히 샤머니즘의 광적 신명은 이데올로기의 신념을 종교적 힘처럼 절대적 가치로 승화시키는 요소가 되었다. 사회학자 주창윤은 신명을 "인간의 본질적인 감정표현에서 비롯되는 정서적 즐거움과 사회관계에서부터 나타나는 사회문화의 즐거움이 결합한 수용체험"으로 설명한다.** 신명을 통해 공동체는 결집의 힘을 최대치로 발휘했다.

신명은 카타르시스적 작용이다. 카타르시스는 보는 사람에게 감동을 일으킴으로써 삶을 변화시키는 하나의 부름이자 호소다.*** 루카치는 카타르시스를 '동요를 일으키는 감동Erschütterung'이라고 부르기도 했다.**** 민중미술의 현장에서 걸개그림과 깃발이 들썩거리는 신명의 카타르시스 작용은 습관과 타성에 길들여져 있는 생각과 감정에 동요를 일으키고 열정적으로 새로운 세계를 갈구하게 한다. 우리 민

* 앤서니 기든스, 박노영 · 임영일 옮김, 같은 책, 228쪽.
** 주창윤, 같은 글, 250쪽.
*** 이주영, 같은 글, 134쪽.
**** 같은 곳.

족에게 신명은 폭압적인 권위에서 억압과 고통을 극복하고 절망과 두려움에서 해방되는 하나의 방법이었다.

"고통을 가장 잘 누그러뜨리는 방법은 절규를 통해 그것을 해소하고 고통을 있는 그대로 남김없이 말로 쏟아내는 것"*이라는 루카치의 말처럼 본능적인 감정을 분출하는 신명은 억압의 기억과 고통을 씻어내는 카타르시스적 작용이다. 우리 민중은 전통적으로 고난과 고통 그리고 한恨 등을 가슴에 담기보다는 바깥으로 터뜨려 억압에서 해방되기를 원했다. 오랫동안 우리 민족은 분노와 억압을 감추는 이성주의를 거부하고 감정을 솔직하게 표출해 개인의 감정을 공동체의 감정으로 여기는 문화를 형성해왔다. 오늘날에도 마찬가지다. 대형사건 사고에서 희생자들의 유족이 몸부림치며 통곡하고 소리치는 장면은 일본이나 서구에서는 보기 힘들다. 유족의 적나라한 감정표출은 슬픔과 억울함을 개인적인 문제에서 공동체의 문제로 확산시키고 구성원 모두가 공통의 해결책을 찾아가게 한다.

시위와 집회가 신명나는 한판 축제로 행해지는 것도 독특한 한국적 문화다. 시위와 집회에서 투쟁과 혁명의 구호가 적힌 깃발들이 펄럭이고 춤과 음악 그리고 노래로 넘쳐나는 신명과 활기는 희생자를 위로하고 더 나아가 현세에서 고통받는 민중을 위한 사회건설을 기원하는 에너지가 된다. 즉, 신명으로 표출되는 집단적인 카타르시스는 민중 개개인의 개별성을 극복하고 민중계급의 전체성, 즉 민중의식을 공유하는 작용을 한다. 신명은 민중성을 고양하고 공동체 의식

* 게오르크 루카치, 이주영 옮김, 같은 책, 283쪽.

을 강화해 민중이 꿈꾸는 세상이 곧 현실이 될 것이라는 주술적 효과를 주었고 정치적 금기를 위반하는 것에 대한 두려움을 잊게 했다. 억압의 구속에서 해방된 신명은 현실변혁에 대한 의지를 최절정으로 이끌며 혁명을 지향하는 축제로 발전한다. 민중미술 현장 활동에서 걸개그림이나 깃발이 들썩거리는 신명나는 굿판은 민중혁명의 절대적 의지를 결집하는 주요한 역할을 했다.

민중미술에서 영혼을 위로하는 굿은 희생자들에 관한 관심을 불러일으키고 희생자가 누구에게, 무엇을 위해 희생되었는지를 주목하게 하면서 공동체의 힘을 다시 소생시킨다. 기든스는 "구성원 가운데 한 명을 잃었을 때, 연대성이 약화될 위기에 처할 때, 장례의식을 통해 집단의 구성원을 한자리에 모아 함께 눈물 흘리고 슬퍼하면서 집단의 힘은 소생되고 다시 희망을 갖기 시작한다"[*]라고 말했다. 집단 시위에서 펼치는 굿판은 희생자를 위한 제의를 통해 집단 구성원의 연대감을 강화하고 신념을 공유하는 최선의 효과를 부여한다.

민중미술과 샤머니즘적 종교와의 결합은 인간의 존엄성과 존엄한 삶에 대한 권리가 민중에게 있음을 절대적 가치로서 공표하는 것이다. 민중미술가들이 현장 활동을 위해 제작한 걸개그림, 깃발, 포스터, 전단지 등의 시각적 매체는 단지 실용적 유용함으로 끝나는 것이 아니라 인간이 인간답게 살아가는 세상에 대한 영원한 꿈을 담는 절대적 가치가 담긴 것이다. 그러므로 민중미술의 현장성이 덧없이 사라졌다 할지라도 궁극적 가치는 영원하다.

* 앤서니 기든스, 박노영·임영일 옮김, 같은 책, 229쪽.

그림 66 광주시각매체연구소, 〈민족해방운동사-광주민중항쟁〉, 1989, 소실.

9 민중의 일상과 현장 속으로

전시장에서 현장으로

민중미술운동은 초기에는 현실비판에 주력하면서 전시장 활동을 전개했지만 후기로 갈수록 전시장에 갇혀서 바깥세상을 비판하는 소극성에서 벗어나 직접 세상으로 뛰어들어야 한다는 자성론이 제기되었다. 전시장 밖은 요동치고 있는데 지식인 중심의 전시장 활동이 과연 무엇을 구현할 수 있을지 회의감이 들 수밖에 없었다. 그림을 그리고 전시하는 것 자체가 너무나 나약하고 허망하게 느껴진 것이다. 이에 대해 성완경은 다음과 같이 말했다.

"결국 우리가 한 활동도 전시장 미술이었고 기존의 미술과 거의 비슷한 형식을 따라서 또 거의 비슷한 관객의 폭과 거의 비슷한 작업 활동의 영역 속에서 작업해왔다. 이는 우리가 해결하지 못했던 분명한 우리 자신의 한계다. 결국 우리도 제도 속의 미술을 하고 거기서 벗어날 수 없었다."*

* 성완경, 「좌담: 현실의식과 미술로서의 실천」, 『현실과 발언』, 열화당, 1985, 182-185쪽에 수록된 글을 심광현, 「현실과 발언의 비판적 현실주의의 전망」, 『민중미술을 향하여-현실과 발언 10년의 발자취』,

오윤은 "언어로서 표현과 조형상의 작업과는 거리가 있다. …삶에 대한 현장성을 획득해야 한다"*라고 강조했다. 민중미술가들은 요동치는 시대적 요구에 부응하며 현실비판에서 현실변혁으로 목표를 높이고 노동, 교육, 생활 등 다방면에서 민중이 처한 삶의 질적 가치를 높일 수 있는 예술적 실천을 고민했다.

1980년대 중엽 이후 전두환 헌법 철폐와 대통령 직선제를 쟁취하기 위한 투쟁의 열기가 전국적으로 고조되자 민중미술 소집단들은 전시장 활동만으로 투쟁을 하기에는 한계가 있다고 판단했다. 1985년에 여러 소집단이 모여 하나의 단체를 결성하기로 결의하고 '민족미술협의회'를 발족했다. '민족미술협의회'는 기존의 '한국미술협의회'와 맞설 수 있는 민중미술 조직이었다. '민족미술협의회'의 창립선언문은 통일지향의 사업과 민족미술 이론의 보급과 실천, 유통구조의 개선 및 교육방법의 확장 등 미술 대중화 사업과 회원들의 권익 옹호 활동을 주요 사업으로 규정했다.**

전국의 각 지역에서도 자생적으로 현장 중심의 민중미술운동 조직인 '광주전남미술공동체', '충북민족미술인협의회', '부산미술운동연구소', '전주겨레미술연구소', '수원미술인협의회', '대구경북민족미술인협의회', '탐라미술인협의회' 등이 출범했다. 이러한 단체들은 서로 연대해 활동성을 보다 강화해나갔다. 민중미술은 대중성,

과학과사상, 1990, 124쪽에서 재인용.

* 윤범모, 같은 글, 542쪽.

** 최열, 같은 글, 95-96쪽.

현장성, 운동성을 지향하는 그야말로 운동으로서 민중미술, 즉 민중미술운동이 되었다.

민중미술의 현장 활동은 주체와 객체가 따로 없이 다 함께 힘을 모으는 아래로부터의 운동이었다. 전시장 활동은 전문 미술가들을 중심으로 이루어져 기존의 미술계 시스템처럼 예술적 역량이 중요했지만, 현장 활동은 현실변혁에 대한 의지로 가득한 신진미술가들, 미술대학 학생들, 아마추어들이 중심이 되었다. 그들은 개인적인 명성보다는 사회변혁을 우선한다는 굳은 신념이 있었다.

전시장 활동의 축소는 당연했다. 젊은 세대는 선배 미술가들이 집적한 문화적 역량을 현실변혁을 위해 활용하고자 했다. 그들은 예술성과 미적 조형성을 발달시키는 데 관심을 두지 않았고 예술계에서 명성을 쌓는 것도 현실변혁을 위한 그들의 순수한 열정에 밀려났다. 그들은 아마추어와 전문가를 구별하지 않고 집단창작에 중점을 두었다. 민중을 중심으로 새로운 미술문화를 창출하고자 한 것이다.

루카치가 "인간의 모든 활동이 사회적 연관 관계에서 행해지며 인류의 발전과 어떤 식으로든 객관적으로 결합되어 있다"*고 말했듯이 민중미술의 현장 활동가들은 생산현장과 생활현장에 직접 참여하며 사회적·정치적 관계 속에서 미술운동을 펼쳤다. 민중미술가들은 자본주의의 문명비판, 역사, 정치, 사회의식 등 무거운 주제를 시위나 집회를 통해 전달하려는 것뿐 아니라 민중의 평범한 삶 속에서 일상

* 이주영, 같은 글, 138쪽.

과 용해되는 미술을 실현해 민중성을 고취하고 민중의식을 확신시키고자 했다.

1983년 7월 '두렁'은 "미술을 위한 미술에 얽매이지 않고 민중 속에서 공동체적 삶의 양식을 획득해내는 살아 움직이는 미술─'산 그림'을 지향한다"라고 선언했다.* 즉, 민중의 현실적 삶과는 전혀 무관한 '미술을 위한 미술'에 반대하며 민중과 함께 살아가는 미술을 추구한다고 선언한 것이다. 전시장 활동이 미술가가 개인 작업실에서 홀로 작업한 후 전시장에서 작품들을 보여주면서 관람자에게 미술가의 관념과 생각을 일방적으로 전달하는 것이라면 현장에서의 활동은 집단창작이 주를 이루기 때문에 현장에서 대중과 즉시 소통할 수 있는 장점이 있다.

민중미술의 현장 활동은 교육적·계몽적인 활동까지 포괄했다. 민중미술가들은 나눔과 배움을 실천하는 공동체 속의 미술을 통해 민중의식과 민중성을 강화하는 데 주력했다. 이후에는 화랑이나 미술관의 제도적 전시장에서 벗어나 시위 현장이나 공장 등 생활현장으로 전시공간을 넓혀나갔다. 또한 책을 출판하고 벽화를 제작하는 등 대중과 친밀한 소통을 추구했다. 현장체험을 통해 미술가는 이론적으로 익힌 민중의식을 보다 더 생생히 고취할 수 있었다. 민중에게 내재되어 있는 혁명성을 익힐 수도 있었고 민중의 패배주의를 직접 체

* 두렁,「산그림을 위하여」,『산그림』, 1983, 7을 라원식, 같은 글, 25쪽에서 재인용.

감하며 민중의식을 고취하기 위한 방법을 모색할 수도 있었다.

현장 활동가들은 민중이 거주하고 일하는 곳에 벽화를 제작했다. 또한 삽화, 그림일기, 연재만화, 낙서 등 민중이 즐길 수 있고 생활 속에서 가까이 둘 수 있는 미술을 계발했다. 그들은 미술의 주변부에 머물렀던 걸개그림, 깃발, 판화, 만화, 삽화, 대중선전용 포스터 등을 순수미술과 대등한 장르로 부상시켰다. 더 나아가 장르의 경계를 파괴했고 기존 장르들을 결합해 새로운 장르를 창출했다. 민중미술가들은 판화집으로 달력과 다이어리를 만들어 민중 생활과 밀착되는 미술 영역을 개척했다. 특히 공예와 의상디자인 등 생활미술로까지 그 영역을 확장해 민중의 현실에 깊게 뿌리 내리고자 했다.

'두렁'은 1984년 '민족생활미술연구소'를 운영했고 그 연구소 이름을 '신명'이라 붙였다. 미술은 민중의 신명나는 삶에 기여해야 한다는 뜻이다. 이 연구소는 '두렁'의 동인이었던 이기연이 주도해 민족생활문화연구소 안에 '우리옷사업단'^{이후 '질경이우리옷'으로 발전함}을 만들어 의복디자인과 문양을 계발해 본격적인 생활한복의 제작으로 나아갔고 생활한복 붐을 일으켰다.* 근대 이전의 민중 의상을 개량한 생활한복은 1990년대까지 크게 유행해 서민의 생활복으로 자리 잡았고 오늘날에도 좌파 진영 사람들은 가끔 입기도 한다. 이것은 민중과 일상을 함께하는 미술실천이었다.

민중미술가들은 기본적으로 반ⓧ자본주의적인 태도를 견지했지만 그들이 생산한 생활한복, 손수건, 엽서, 메모장, 책, 일러스트 등의

* 이영미, 같은 글, 435쪽.

생활소품과 판화집, 출판미술 등은 모두 자본주의의 생산과 유통구조에 기대고 있었다. 민중미술도 자본주의를 거부할 수만은 없었다. 대한민국의 사회경제 시스템을 용인하면서 그 시스템 안에서 변화와 변혁을 추구해나갈 수밖에 없는 것이다. 이것은 민중미술의 현장성이 단순히 전시장에서 현장으로의 이동, 즉 장소성의 문제에 국한되는 것이 아니라 민중이 함께 협동해 민중의 삶에 깊숙이 개입하는 민중성과 민중의식을 함양하는 것과 관련된다는 뜻이다.

민중미술운동은 노동운동, 여성운동, 인권운동, 환경운동 등과 연계했다. 그중 노동운동과의 연계에 가장 관심을 보였고 사회적으로 상당한 파급력을 행사했다. "변혁의 주체로서 민중의 주체적 형성에 기여하고 또한 내적 결속을 다져나가기 위한 목적·의식적 지도원리로서 노동자 계급의 당파성을 미술의 지도이념으로 확립하는 일이 최근1980년대 후반 미술운동의 핵심적인 사안으로 떠오르고 있다"*라고 말했을 정도다.

현실변혁에서 가장 중요한 역할을 하는 것은 노동운동이다. 과거에는 민중계급의 주체가 농민이었지만 산업화로 인해 도시의 노동자가 민중계급의 중심이 되었다. 노동운동이 현실변혁의 강력한 힘으로 부상하고 노동자 계급이 민족해방과 인간해방의 주체로 떠오르면서 민중미술운동도 노동운동과 강하게 결속했다.

* 이영철, 「80년대 민족·민중 미술의 전개와 현실주의」, 『가나아트』, 1989년 11, 12월, 87쪽을 노원희, 같은 글, 116쪽에서 재인용.

노동운동은 군사독재라는 한국의 특수한 정치환경으로 인해 민주화운동과 결합해 전개되었다. 노동운동 자체가 자본주의의 모순을 시정하고 노동자의 인권을 보장하며 생활여건을 향상하기 위한 것이므로 민주화운동과 짝을 이루는 것은 당연했다. 마르크스와 엥겔스는 자본주의 사회를 변혁하기 위한 사회주의 혁명의 주관적 요인으로 계급투쟁과 노동조직을 들기도 했다.* 따라서 노동운동은 인간평등을 위한 계급운동으로 발전했다.^{그림 20, 21}

1987년 6월 학생과 노동자 등 각계각층의 시민들이 치열하게 투쟁한 결과 노태우 대통령 후보가 민주화와 직선제 개헌요구를 받아들이는 6·29민주화선언을 발표하고 그것에 고무되어 그해 7월과 8월에는 노동자 대투쟁이 전개되었다.^{그림 67} 유홍준이 "1987년 6월 혁명에 뒤이어 7월과 8월의 노동자 대투쟁은 민중미술가들에게 민중의 실체를 파악하고 체감하는 분수령이 되었다"** 라고 말했듯이 전국 각 지역에서 민중미술의 현장 활동 단체가 설립되었고 그들은 적극적으로 현장 활동에 뛰어들었다.

서울에 '가는패', '활화산', '둥지', '엉겅퀴', 광주에 '시각매체연구소', 안양에 '우리그림', 전주에 '겨레미술연구소', 부산에 '낙동강' 등이 창립되었다. 부산의 '낙동강'은 1988년 8월 소집단 '일'과 통합해 '부산미술운동연구소'로 재탄생했다.

이렇게 지역을 중심으로 하는 민중미술 소집단들은 지역의 특색

* 강대석, 같은 책, 213쪽.
** 유홍준, 「저항과 도전에서 경륜의 시각으로」, 『민중미술 15년 1980-1994』, 삶과꿈, 1994, 165쪽.

그림 67 엉겅퀴, 〈7, 8월 노동자 대투쟁도〉, 1998.

"1987년 6월 학생과 노동자 등 각계각층의
시민들이 치열하게 투쟁한 결과 노태우
대통령 후보가 민주화와 직선제 개헌요구를
받아들이는 6 · 29민주화선언을 발표하고
그것에 고무되어 그해 7월과 8월에는 노동자
대투쟁이 전개되었다."

에 맞춰 창작과 교육, 대중선전 등의 활동을 왕성하게 전개했다. 예를 들어 공단이 없고 정치적 투쟁성이 강한 광주에서는 가두선전미술이 발달했고 공단이 발달한 부산, 창원, 마산, 울산 등에서는 노동투쟁과 연계한 민중미술운동을 주로 전개했다. 특히 노동운동은 전국적으로 노동현장이 있는 곳이라면 어디에서나 전개되었다. 민중미술가들은 노동조합과 연계해 파업, 임금투쟁 등의 노동운동을 거들어주거나 노동자들이 파업하는 동안 미술학교를 열어 노동자들과 함께 벽화와 걸개그림 등을 제작했다.

이런 작품들은 현장에서 대중의 성취욕을 드높이는 것을 중요하게 생각했기 때문에 조형성이나 미적 가치를 따지기보다 대중과의 소통을 더 강조했다. 특히 '두렁'은 1980년대 중엽 이후부터 노동자 문제에 깊은 관심을 가져 노동현장 활동을 중시했고 이를 조직적으로 전개했다. '두렁'은 조직을 이원화해 현장조직 내에서 활동할 사람은 '밭두렁'으로, 현장 외곽에서 지원 활동을 할 사람은 '논두렁'으로 배치했다.* '밭두렁'은 노동운동 조직과 직접 결합하기 위해 공단에 취업해 노동자문화야학, 노동자문화교실을 개설하는 등의 활동을 펼쳤고, '논두렁'은 노동운동조직의 구성원으로 활동하지 않는 대신에 노동운동 조직에 노동운동을 지원하기 위해 판화 연작 등을 공동 창작했다.

민중미술 현장 활동가들은 진정 스스로 민중이 되고자 했다. 그들은 자본주의 사회를 변혁하기 위해 민중의, 민중에 의한 민중계급 투

* 라원식, 같은 글, 29쪽.

쟁을 전개해 민중성과 민중의식 함양에 크게 기여했다. 또한 전시가 지니는 대중선전의 기능도 충분히 활용했다. '두렁'은 1985년 3월 해고노동자를 위한 집회를 지원하는 《노동현장미술》전을 열어 노동운동의 상황을 알려주었다. 특히 노동운동이 가속화된 1990년대에는 노동운동을 지원하는 민중미술 전시회가 활발히 개최되었는데 《하나되는 노동자, 단결하는 노동자》전 1991년, 민미련, 《우리들의 만남》전 1992년, 민미협, 《일하는 사람들》전 1992년, 부산 민미련 등이 그 예다. 이 같은 전시는 투쟁의 메시지를 효과적으로 전달하기 위해 개최되었으므로 예술적 차원과는 별개의 문제였다.

현장 활동 작품은 대부분 대중선동선전에 중점을 두고 지나치게 주제를 부각해 기록성과 비판성만 강조할 뿐 예술성이 없어 별다른 감흥을 주지 못한다. 미술이 기술이 아니라 예술이 되기 위해서는 미적 가치를 표현하기 위한 치열한 작가적 고뇌가 함축되어야 한다. 대중성, 투쟁성, 계급성을 강조하며 대중선전선동을 앞세우고 정치적 투쟁의 기록을 드러내는 작품을 예술이라 부르기는 힘들다. 심지어 김봉준은 미술운동의 목표가 멋있는 작품이나 글을 내는 데 있는 것이 아니라 생산대중의 조직화에 기여해야 한다고 주장했다.* 김봉준의 사고는 마르크스 이념을 철저히 수용한 것이다.

더구나 전시장 작품과 달리 현장 활동 작품들은 다수가 유실되었다. 보존되어 있는 작품이 많지 않아 오늘날 제도권 미술사에서 깊이 다루지 않는다. 이런 결과는 매우 유감스럽지만 현장 활동의 자취로

* 김봉준, 같은 글, 76쪽.

남겨진 기록만으로도 민중미술운동이 현실변혁을 위한 위대한 발자취를 역사에 남겼다고 할 수 있다.

시민학교, 걸개그림, 벽화, 출판, 판화운동

민중미술의 현장 활동은 크게 세 갈래로 나뉜다. 첫째는 시민미술학교 운영, 둘째는 걸개그림 창작, 셋째는 벽화, 전단지, 포스터 등을 비롯해 일상에서 필요한 소소한 미술품 제작이다. 민중미술가들은 교육현장에서 강의하고 벽화연구소와 출판사에서 일했으며 만화삽화가 등으로 활동하며 대중과 소통하는 저변을 확대해나갔다. 1980년대 중엽 이후 민주화를 요구하는 시위와 집회가 활발히 전개될 때 민중미술은 걸개그림, 플래카드, 깃발, 포스터, 전단지, 출판미술, 만화 등을 제작, 보급, 배포하는 역할을 하며 투쟁에 적극적으로 참여했다.

민중미술운동은 시민미술학교를 개설해 그림, 판화, 도자기 등의 미술교육을 적극적으로 추진하면서 대중과 소통하고 민중공동체 의식과 민중성을 고취했다. 원동석이 "생존의 포기보다도 생존의 가치를 드러내는 힘이 문화"*라고 했듯이 민중의 생존가치는 민중의식과 민중성에서 나온다. 민중성의 함양은 실제 생활에서 직접 일깨워주는 교육이 최선책이다. 즉, 자본주의를 비판하거나 역사, 정치, 사회의식 등의 강의와 학습을 통해 민중공동체 의식을 주입할 수도 있지만 민중의 평범한 삶 속에서 체험을 통해 얻는 것이 더 중요하고 효과

* 원동석, 같은 글, 21쪽.

적인 것이다.

'광주자유미술인협의회'는 1983년 8월 판화로 민중교육운동을 펼쳐나가기로 결의하고 천주교 광주대교구 정의평화위원회의 지원 아래 가톨릭 센터에서 광주 시민미술학교를 개설했다. 시민미술학 교는 일상과 용해되는 미술을 통해 대중과 진정한 소통을 이루어 민중의 공동체 의식을 계발하고자 했다. 광주 시민미술학교는 개설 취지문에서 "이제는 시인만이 시를 쓰고 화가만이 그림을 그릴 수 있는 시대가 아니며… 누구나 그리고, 깎고, 파고, 찍어서 자신의 기쁨과 아픔의 체험을 남에게 전하고 받을 수 있다"*라고 선언했다.

즉, 민중이 주체가 되는 새로운 미술문화의 구축을 선언한 것이다. '광주시각매체연구소'의 동인들은 자신들을 작가라고 부르지 않았으며 자신들이 만든 것을 작품이라고 말하지 않았다.** 그들은 '작가', '미술가', '작품'과 같은 용어에 권위주의적 잔재가 묻어 있다고 생각했다.

광주 시민미술학교의 교육 프로그램은 민중의 자발적인 창조 의욕을 고취해 현실을 깨닫게 하고 민중성을 함양하는 데 초점을 맞췄다. 무엇보다 중요한 것은 교육활동을 통해 민중이 미술의 주체가 되게끔 하는 것이었다. 민중미술가들은 "미술은 보급되는 것이 아니라 창조되는 것"***이라고 외치며 민중이 스스로 창조자가 되어 미술의

* 성완경, 같은 글, 165쪽.
** 성완경, 같은 글, 165쪽.
*** 최열, 『한국현대미술운동사』, 돌베개, 1991, 273쪽을 권산, 「거리의 미술가들-지역과 현장에서의 미술운동」, 『민중미술 15년 1980-

특권을 부숴야 한다고 강조했다. 광주 시민미술학교에는 미술기법을 가르치는 선생이 있었지만 박제된 주입식 교육을 하지 않았다. 즉, 일반학교처럼 가르치고 배우는 형식이 아니라 학습자와 교육자가 대등한 위치에서 서로 토론해 바람직한 방향으로 추론해나가는 소통에 중점을 두었다.

미술의 주체는 교육자가 아니라 학습자다. 이런 수업은 학습자에게만 유용한 것이 아니라 교육자도 평소에 생각하지 않았던 것을 학습자와의 토론을 통해 깨닫게 되고 배울 수 있었다. 이는 민중의식을 공유할 수 있는 최선의 기회가 되기도 했다.

광주 시민미술학교에는 판화, 만화, 도자기, 조각 등의 수업이 있었다. 시민미술학교 강습에 참여한 시민들의 현실인식이 다양하고 참신한 작품으로 표현되어 대단한 호응을 얻었다. 목판화는 집회 모임에서 엽서나 포스터 그리고 가두선전물로 이용될 수 있었고 만화는 전단지나 선거유인물 등에 주로 이용되었다.

시민들은 특히 판화를 가장 선호했다.^{그림 9} 유화는 유일한 하나이지만 판화는 다수가 소유하고 즐길 수 있다는 특징이 있다. 오래전부터 동서양을 막론하고 판화는 서민의 미술품이었다. 우리가 흔히 알고 있는 일본의 우키요에^{浮世絵}도 서민용으로 제작된 목판화였다. 서양에서도 미술의 특권을 깨부수는 운동을 하면서 의도적으로 판화가 많이 제작되었다. 광주 시민미술학교 프로그램에서 확산된 판화운동은 전국적으로 퍼져나갔고, 이 같은 판화의 유행으로 달력, 메모

1994』, 삶과꿈, 1994, 101쪽에서 재인용.

집, 다이어리 등의 생활용품도 만들어졌다. 미술은 민중의 삶 안에 녹아들었다.

광주 시민미술학교 프로그램은 성공적이었다. 이에 자극을 받은 전북 지역의 민중미술 단체인 '땅'의 송만규는 현장미술활동과 민족 전통미술의 계승을 주장하며 익산에서 시민미술학교를 개설했다. 그들은 이리공단의 노동자들과 관계를 맺고 대학미술동아리와 연계 활동을 펼쳤다.* 민중미술가들은 공단에서 노동자들과 그들의 가족을 대상으로 미술 프로그램을 운영해 노동자들이 파업할 때 파업에 필요한 플래카드, 깃발, 실크스크린, 판화, 만화대자보 등의 시각선전물을 제작하거나 교육하는 프로그램을 진행했다.

'두렁'은 1983년 6월에 종합문화교실 애오개 소극장을 열고 미술교육 프로그램을 운영했다. 진행은 김봉준, 장진영, 이기연이 맡았다. 이 미술교육프로그램은 민족의 주체가 민중이라는 것을 확산하는 데 중점을 두고 주로 민화 수업을 진행했다. 민중미술 소집단들이 미술교육프로그램을 운영하는 주목적은 민중의 표현 욕구를 충족시켜주고 민중의식을 고취해 민중의 삶의 질을 함양하는 현실변혁의 가능성을 갖추도록 하는 것이었다.

민중미술 현장 활동에서 출판과 제도권 학교에서의 미술교육도 중요한 위치를 차지했다. 민중미술가들은 초중고 미술교과서의 편

* 남택운, 「전북민중미술운동의 전개와 확산」, 『미술세계』 178호, 1999. 8, 182쪽.

찬, 상업적 일러스트의 제작, 아동도서 일러스트 작업, 신문연재만화, 소설삽화 등 다양한 분야에서 활동했다. 특히 판화운동은 판화의 매체 특성상 출판과 연계되었다. 예를 들어 '광주자유미술인협의회'가 당국의 탄압으로 회원들이 이탈하고 운영이 어려워지자 홍성담은 위기를 타개해보고자 자신의 판화를 모아 『판화달력 열두마당』 1982년 12월 한마당 출간을 펴냈다.* 이렇게 판화는 다이어리, 달력 등 출판산업과 자연스럽게 연계될 수 있었다.

민중미술가들은 중고등학교 미술교육의 변화를 통해 민중의식을 함양하고자 했다. '민족미술협의회'에 소속된 제도권 학교의 미술교사들이 주축이 되어 '미술교육을 위한 교사모임'을 결성했다. 여기에 소속된 미술교사들은 미술교육의 올바른 방향에 대해 숙고하고 실천하는 운동을 펼쳤다.

강요배는 〈4·3〉 연작을 비롯해 탁월한 예술적 역량을 보여준 화가이면서 동시에 창의력 중심의 교육으로 박제된 미술교육에 생동감을 불어넣은 미술교사였다. 그는 1979년 대학을 졸업한 후 1980년부터 1986년까지 6년 동안 창문여고에 재직하면서 미술교육의 개혁을 시도해 미술반 중심이 아니라 미술과 놀이를 통합해 학생 스스로 경험하는 수업을 시도했다. 또한 그는 학생과 교사가 대등하게 참여하는 걸개그림을 공동창작했고 미술축제 행사를 기획하는 등 기존의 감상 위주의 수업에서 창작활동으로 미술교육을 전환했다. 특히 그가 우선시한 것은 소통이었다. 강요배는 다음과 같이 말한다.

* 라원식, 같은 글, 24쪽.

"소통에 이르는 길은 인간긍정의 과정을 통과한다. …삶의 도처에서 생동하는 올바른 삶의 모습과 인간성을 발견하고 드러내어 서로 나누는 일이 이루어져야 한다. …소통에 이르는 길은 감동작용을 통과한다. 감동은 인간과 세계에 대한 발견이고 그 인식의 활력적 체험이다. 소통의 길은 실천과정을 통과한다. 실천이란 삶이다."[*]

이처럼 민중미술가들은 중고등학교 미술교육에서도 민중사관에 입각해 미술의 민주화, 창의력 강화 그리고 민중과 소통하는 운동을 펼쳤다.

민중과 소통하기 위한 매체로 가장 중요하게 여겨진 것은 벽화였다. 라원식이 "《한국미술 20대의 힘》전 이후 전시장이 봉쇄되고, 거리로 내몰린 청년작가들은 전시장 밖의 미술, 이른바 거리미술인 벽화에 주목했다"[**]라고 말했듯이 미술관 울타리에서 벗어나 거리나 골목 그리고 광장에서 민중과 직접 소통하는 벽화가 민중미술의 주요한 매체가 되었다. 벽화는 평면적인 매체에 그림을 그렸다는 점에서 미술의 원초적이고 전통적인 기능에 충실한 장르인 동시에 미술관이라는 공간의 한계에서 벗어나 불특정 다수에게 항상 보여줄 수 있었다. 대중과의 소통이 무한히 가능하다는 장점 때문에 전시장을 중

[*] 강요배, 「미술의 성공과 실패」, 『현실과 발언』, 열화당, 1985를 이유남, 「강요배, 민중성과 리얼리즘을 향한 완만한 개화」, 민중미술을 향하여-현실과 발언 10년의 발자취』, 과학과사상, 1990, 354쪽에서 재인용.
[**] 라원식, 「역사의 전진과 함께했던 1980년대 민중미술」, 『내일을 여는 역사』, 25호, 2006. 가을, 163쪽.

그림 68 김환영·남규선 외, 〈통일의 기쁨〉, 1986, 벽화, 신촌, 소실.

심으로 활동했던 민중미술가들도 벽화 작업을 선호했다.

예를 들어 1980년대 초에 다소 낭만적인 민중관을 보여주었던 김정헌은 1985년에 〈공주교도소 벽화〉를 제작하며 민중성에 대해 발전된 내적 인식을 증명해 보였다. 김정헌은 1985년 '민족미술협의회'의 조직결성과 운영에 적극적으로 관여하면서 초기의 낭만적 감성을 떨쳐내고 생산과 투쟁의 현장에서 일하는 민중성을 실천하기 위한 강한 의지를 보여주었다. 그는 벽화를 통해 전시장을 중심으로 고가로 판매가 가능한 작품이 아니라 진정으로 건강하고 긍정적인 민중의 삶을 실천하는 데 기여하고자 했다.

민중미술가들은 벽면을 장식하는 환경미화가 아니라 사회적 목적과 효용성을 실현하기 위해 벽화를 제작했다. 당연히 집단창작이 주를 이뤘다. 공동창작의 경우 미술가 개인의 명성은 사라지고 투쟁성, 계급성, 민중성을 확립하는 목적이나 목표에 중점을 뒀다. 민중미술운동에서 벽화는 대중선전선동이 주목적이었다. 민중미술가들은 주로 서민들이 거주하는 동네의 담벼락이나 상점, 공단, 교도소 등 사회적으로 소외된 지역의 담벽에 그림을 그려 환경을 미화하고 민중과의 소통을 강화해나갔다. 주제는 주로 인권, 반미, 반핵, 환경보호 그리고 통일과 대동세상에 대한 꿈 등이었다.

1980년대 중엽부터 민중미술이 운동으로서 사회적 파급력을 지니면서 벽화는 활발히 제작되었지만 대부분 불온물로 규정되어 강제로 지워지는 사례가 속출했다. 다수는 현재 보존되어 있지 않다. 그나마 사진으로 겨우 남아 있으면 다행이다.

1986년 7월 신촌역사 앞 3층 건물 벽화 〈통일의 기쁨〉그림 68은 폭

그림 69 유연복 외, 〈상생도〉, 1986, 벽화, 정릉, 소실.

"민중미술의 벽화는 실제로 거주하는
공간에서 누구나 아무런 제약 없이 볼 수
있고 메시지를 쉽게 이해시키는 장점도 있어
민족과 민중의 정체성을 확립하고 민중성을
함양하는 매체로서 적합했다."

력적인 시위를 연상시킨다는 이유로 강제로 지워졌고 정릉에 있는 미술가 유연복의 집 담벽 위에 유연복을 비롯해 다섯 명이 그린 벽화 〈상생도〉1986, 그림 69도 강제로 지워졌다. 〈상생도〉는 과격한 폭력이나 북한 찬양 등의 내용은 없었고 태극무늬 한가운데서 춤을 추는 남녀, 나무 그늘에서 쉬는 농민 부부, 개울가에서 물고기를 잡는 아이들로 구성되어 있었다.* 아마도 민중미술가들이 지니고 있던 민중주의 이상과 원시사회를 동경하는 사회주의 이념이 엿보여 철거되었을 것이다.

서울에서뿐 아니라 벽화는 전국 각 지역에서 주로 농촌, 공단, 서민 동네 등에서 제작되었으며, 민중성을 고양하기 위해 미술대 학생들과 함께 공동창작했다. 민중미술의 벽화는 실제로 거주하는 공간에서 누구나 아무런 제약 없이 볼 수 있고, 메시지를 쉽게 이해시키는 장점도 있어 민족과 민중의 정체성을 확립하고 민중성을 함양하는 매체로서 적합했다.

벽화의 시각적 이미지는 농촌에서는 농민운동을 전파하고 공단에서는 노동운동의 목적과 이념을 전파하는 데 있어 어떤 유창한 언변과도 비교될 수 없는 파급력이 있었다. 벽화의 제작목적이 국가와 대기업 그리고 종교단체 등에서 동원한 자금력으로 특정집단의 이념을 전파하기 위한 것에서 벗어나 순수하게 민중의 삶과 긴밀하게 연결되는 생활 속 미술로 그 의미가 재규정된 것은 민중미술의 사회적 효용성을 위한 치열한 노력 덕분이라 할 수 있다.

* 라원식, 같은 글, 165쪽.

민중미술에서 촉발된 벽화운동은 오늘날까지 계속되고 있다. 1980년대의 정치투쟁적인 벽화운동의 의미는 없지만 서민이 거주하는 지역, 한강공원, 중고등학교의 외벽 등 환경적 차원에서는 여전히 실행되고 있다. 오늘날은 골목마다 담벽에 그려진 벽화를 일종의 공공미술품처럼 인식해 수많은 관광객이 몰려드는 바람에 주민들의 사생활이 침해되는 등 부작용도 발생하고 있다. 이 같은 서민 거주지역이나 공공장소에 벽화가 주는 환경적 효과를 인식하게 된 계기도 민중미술의 벽화운동에서 비롯된 것이다.

민중미술의 현장성과 운동성을 최대로 끌어올리는 역할을 한 것은 걸개그림이다. 시위와 집회에 주로 등장한 대형 걸개그림은 집회나 시위의 목적과 주제를 효과적으로 전달하고 현장의 열기를 북돋우며 참가자들의 투쟁 의욕을 고취하는 데 큰 역할을 했다.[그림 20, 21] 걸개그림은 공동창작이 아니면 거의 불가능할 정도로 큰 규모고 고려와 조선의 괘화掛畵를 창조적으로 변용한 것이다.*

걸개그림의 확산에는 '두렁'의 역할이 컸다. '두렁'의 동인이었던 김봉준, 장진영, 김준호는 1983년 9월에 기독교 장로회 대회에 걸기 위해 '땅의 사람들과 사람의 아들민중과 예수'을 주제로 5폭의 괘화를 공동창작했고 이것을 걸 괘掛, 그림 화畵자로 풀어 '걸개그림'이라 불렀다.** '두렁'은 걸개그림에서 민중의 공동체적 염원을 즉각적으

* 라원식, 같은 글, 167쪽.
** 라원식, 「밑으로부터의 미술문화운동-광주자유미술인협의회와 미술동인 '두렁'」, 『민중미술 15년 1980-1994』, 1994, 25-26쪽.

로 인지시키고 투쟁적인 결속력을 다질 수 있는 여러 매체와 형상 그리고 색채를 적극적으로 계발했다. 색채는 감로탱화와 시왕도 등의 불화와 무속화, 부적, 민화의 십장생도 등에서 볼 수 있는 강렬한 순색을 도입했다. 형태는 중요한 것을 크게, 덜 중요한 것을 작게 표현하는 주대종소법主大從小法을 활용했다. 시공간의 동시성과 다시점으로 서술성도 강화했다. '두렁'의 걸개그림은 민속전통의 강렬한 순색과 투박하고 순수한 형태로 현실의 모순과 불합리 그리고 혼란에서 벗어나 밝은 내일, 즉, 인간답게 사는 세상을 향한 공동의 기복적 염원을 담고 있다.

걸개그림은 용도와 목적이 분명해야 하고 대중선전을 위한 전달력이 명료해야 한다. 1980년대 시위와 집회가 활발하게 전개되면서 걸개그림과 깃발이 많이 필요해졌다. 이에 따라 여러 대학의 미술대학생들이 공동작업하거나 걸개그림 전문 소집단들이 전국적으로 설립되었다. 걸개그림은 형식적·미적 가치를 중요시하거나 표현의 완결성을 따지기보다는 즉각적인 인지효과를 창출하는 대중선전선동의 성격이 강해야 한다. 즉, 정치적·사회적 목적을 뚜렷이 해야 하는 것이다.

1987년 7-8월 노동자 대투쟁에 '엉겅퀴'의 〈7, 8월 노동투쟁도〉 1987, 그림 67가 등장했고 1988년 서울에서 개최된 '전태일 열사 정신 계승 노동법 개정 전국노동자대회"에서 '가는패'와 '엉겅퀴'가 연대해 창작한 대형 걸개그림 〈노동자〉가 단상에 설치되어 노동자 투쟁의 열기를 끌어올리는 데 결정적인 역할을 했다. 특히 1989년에 세계 노동자의 날인 메이데이May Day를 기념해 개최한 '메이데이 기념 전

국노동자대회'에서 등장한 세로 17미터 가로 21미터의 대형 걸개그림 〈노동해방도〉그림 20는 힘찬 투쟁 의지가 끓어오르는 듯한 넘치는 에너지와 열정으로 대회장을 압도했다. 국립현대미술관이 기획한 《광장: 미술과 사회 1900-2019》2019.10.17-2020.3.29 전시에서도 이것이 출품되어 압도적인 감동을 자아냈다.

〈노동해방도〉는 최병수가 주필을 맡고 약 36명이 연대 창작했다. 노동현장과 대중집회현장에 내걸린 대형 걸개그림은 노동해방을 위한 대중선전선동의 정점이라 해도 과언이 아니다. 노동자들은 혁명가를 부르며 진입하는 점령군처럼 죽음을 불사하는 들끓는 에너지로 현실변혁의 의지를 불태우고 있는 듯하다.

걸개그림 가운데 정서적으로 대중의 감성을 자극한 것은 〈한열이를 살려내라〉그림 14였다. 당시 연세대에 재학 중이던 이한열 열사는 1987년 6월 9일, '6·10대회 출정을 위한 연세인 결의대회'에서 경찰이 쏜 최루탄에 맞아 그해 7월 5일에 사망했다. 1987년 시청 앞에서 이한열 열사를 위한 노제路祭가 열렸고 이때 〈한열이를 살려내라〉 걸개그림이 선보였다. 걸개그림 〈한열이를 살려내라〉는 최루탄을 맞고 쓰러진 이한열 열사를 학우가 끌어안고 있는 안타까운 우애와 '한열이를 살려내라'는 글이 쓰인 흑백의 목판화다.

이한열 열사의 사망 몇 달 전인 1987년 1월 14일에는 박종철 군이 고문치사사건으로 숨졌다. 〈한열이를 살려내라〉 걸개그림은 군사정권의 부도덕성과 공권력의 부당함으로 쓰러진 젊은이들에 대한 안타까움 그리고 군사정권에 대한 분노를 자극해 민주주의에 대한 열망을 증폭시켰고 시민저항을 위한 내적 힘을 결집하는 결정적 매개

체가 되었다.

민중미술운동사에서 걸개그림의 최절정은 통일에 대한 염원을 담은 〈민족해방운동사〉[1989]였다. 1987년 6월 민주항쟁 이후 전국적으로 민주노조운동이 활발해지는 가운데 조국통일운동이 열기를 더하고 있었다. 1988년 12월 '민족민중미술운동전국연합 건설준비위원회'는 지역 간 연대 창작물인 걸개그림 〈민족해방운동사〉 제작을 결정했다. 서울의 '가는패', 광주의 '시각매체연구소', 전주의 '겨레미술연구소', 대구의 '민중문화연구회 미술분과', 부산의 '미술운동연구소' 등이 참여했다. 총 11폭으로 한 폭의 크기가 세로 2.6미터 가로 7미터, 총길이 77미터에 달하는 걸개그림이다. 주제는 갑오농민전쟁부터 조국통일운동에 이르기까지 역사의 대하 드라마였다.

〈민족해방운동사〉는 "첫째 폭 '갑오농민전쟁'전주겨레미술연구소, 둘째 폭 '3·1민족 해방운동', 셋째 폭 '항일무장투쟁'청년미술공동체 작, 넷째 폭 '해방과 대구 시월', 다섯째 폭 '4·3과 여순 사건, 6·25'대구 민중문화연구회 미술분과와 대구지역 미술대학생 모임, 여섯째 폭 '반공정권과 4월 혁명', 일곱째 폭 '민주화 운동과 부마항쟁'부산미술운동연구소. 부산미술대학생연합 준비모임 작, 여덟째 폭 '광주민중항쟁'광주시각매체연구소 작, 아홉째 폭 '민중생존권 투쟁과 6월 항쟁'전남광주지역미술패연합 작, 열 번째 폭 '민족자주화 운동'청년미술공동체 작, 열한 번째 폭 '조국통일운동'서울, '가는패'으로 구성되어 있다."*그림 1, 30, 66

* 라원식, 「역사의 전진과 함께했던 1980년대 민중미술」, 『내일을 여는

264

 우리 민족의 역사를 주제로 전국의 소집단들이 합심해 제작했다. 이것은 오늘날은 상상도 할 수 없는 작업이지만 당시의 정치적 환경이 이 같은 단결심을 발휘하게 했다. 〈민족해방운동사〉가 완성된 후 '민족민중미술운동전국연합 건설준비위원회' 위원장이었던 홍성담은 이 걸개그림을 평양청년학생축전에 출품할 것을 선언했다. 실물을 보내는 것이 불가능했기 때문에 홍성담은 작품 슬라이드를 북한으로 보냈고 그곳에서 실물로 복원해 원산, 함흥, 개성 등지에서 순회 전시되었다.

 이것은 국가보안법 위반이었다. 1989년에 〈민족해방운동사〉 제작에 참여했던 전국의 단체들이 수색 영장 없는 불법 수색을 당해 홍성담, 송만규 등 8명이 구속되었다. 그리고 이 걸개그림은 시위와 집회를 진압했던 사복경찰인 백골단에 의해 찢겨지고 불태워졌다.

 민중미술의 현장 활동은 지배계급의 억압에 항거하고 민중 생존과 존엄성을 확인하는 대중선전과 투쟁을 위한 실천적 도구로서 현실변혁의 절박함을 널리 알려 군사독재 정권이 종식되는 데 대단한 역할을 했다. 그러나 민중미술의 현장 활동이 예술성을 추구하는 미술로서의 기본적 가치를 소홀히 했다는 비판이 꾸준히 제기되었다. 군사정권이 물러나고 민주주의가 실현되자 사회는 민중미술의 현장 활동을 요구하지 않게 되었고 투쟁성이 예술성보다 앞섰던 현장 활동가들의 진로도 불투명하게 되었다.

 역사』25호, 2006, 가을, 171-172쪽.

10 여성의 현실에 눈뜨다

　　1986년 12월 민족미술협의회 안에 여성분과가 만들어졌다. 이 여성분과는 이듬해 여성미술연구회[1987-1995]*로 재탄생하며 1980년대 '페미니즘 미술'의 산실이 되었다. 1980년대 한국의 페미니즘 미술은 서구 페미니즘의 영향이 아니라 민중미술에서 싹을 틔우며 자생적으로 출현했다.

　　따라서 여성미술가들은 그들의 미술을 페미니즘 미술이라 하지 않고 '여성미술'이라 불렀다. 민중미술과 맥을 같이하며 민족주의 이념을 강하게 추구했던 만큼 미국에서 들어온 페미니즘이란 용어에 거부감이 있었을 것이다.** 따라서 이 책에서도 여성미술이라 부르

　　* " '여성미술연구회'는 김인순, 윤석남, 김진숙, 김종례, 민혜숙, 정정엽, 최경숙, 구선회, 박영은, 권성주, 조혜련, 고선아, 서숙진, 조소영, 이정희, 전성숙, 박금숙, 최순호, 김영미, 박선미, 박해영, 김용림, 신지숙, 김혜경, 운혁옥, 김선영 등이 참여했다"(라원식, 「새누리를 일구어내는 페미니즘 미술-80년대 여성미술운동」, 『미술세계』, 1992. 8, 43쪽).

　　** 1980년대 여성미술의 대표적인 미술가 김인순은 김종길과의 인터뷰에서 "한국 상황에서의 여성미술에 사실은 서양의 페미니즘을 그

고자 한다.

여성연구는 1980년대에 본격적으로 시동되었다. 대학에는 여성
학과가 신설되었고 여성학회도 창립되었다.[*] 서구 페미니즘 운동의
영향으로 '여성상위시대'란 말까지 유행하며 여성의 현실에 주목
하기 시작했다. 이런 시대적 분위기 속에서 여성미술은 '시월모임'
의 제2회전인《반¥에서 하나로》[1986]에서 촉발되었다. '시월모임'은
1985년에 홍익대학교 근처의 크로키 교실에서 만난 김인순金仁順,
윤석남尹錫南, 김진숙金珍淑이 결성했으며 두 번의 전시를 끝으로 민
족미술협의회의 여성분과에 합류했다. '시월모임'의 창립전은 김인
순의 〈역사를 캐며〉[1985], 윤석남의 〈봄은 오는가〉[1985] 등에서 볼 수 있
듯 민중미술과 이념을 같이하며 역사의 주체로서 민중의 모습을 담
은 그림을 보여주었다.

그러나 제2회전에서는 여성의 현실에 주목하며 여성미술의 시작
을 알렸다. 김인순은 전시명인 '반¥에서 하나로'는 "하늘의 절반에
서 이미지가 온다는 뜻"이라고 밝히기도 했다.[**]

냥 갖다 얹은 것은 무리가 있다고 봐요. 왜냐하면 한국에서 태어난 미
술이기 때문에 그래요"라고 말했다. 김종길, 「김인순, 여성의 현실과
맞서다」, 『황해문화』, 2016. 12, 370쪽.

[*] 1982년에 이화여대 대학원 여성학과가 설치되고, 1984년에 한국 여
성학회가 창립되었다.

[**] "중국에 '하늘의 절반'이라는 여성팀이 있어 거기서 자극을 받았고
하늘의 절반에서 이미지가 온다는 뜻이다"(김종길, 같은 글, 364-
365쪽).

'시월모임'의 제2회전에 참여한 세 명의 여성작가 모두 40대 가정주부로서 가부장제 사회에서 여성이 처한 차별적인 삶을 직접 체험했다. 여성운동의 필요성을 자각하고 있었던 것이다. 이 전시에 출품된 김인순의 〈현모양처〉[1986, 그림 70]가 특히 주목받았다. 그림에는 학사모를 쓴 여성이 무릎을 꿇고 남편의 발을 닦아주고 있다. 남편은 아주 당연하다는 듯이 신문을 읽는다. 그 시대의 여성이 처한 현실, 여성의 덕목을 현모양처라고 선전하는 현실을 적나라하게 보여주는 것이었다.

　윤석남은 〈손이 열 개라도〉[1986]에서 여성이 수유를 하고, 아이를 업고, 머리에는 광주리를 이는 등 출산과 육아 그리고 생계까지 도맡아 하는 척박한 현실을 묵묵히 인내해온 어머니상을 보여준다. 윤석남의 어머니는 일찍 남편과 사별해 가족의 생계를 책임졌다고 한다. 《반半에서 하나로》전은 개막 직후 관람객이 줄 서서 들어올 정도였고, 여러 신문에서도 앞 다퉈 다룰 정도로 대단한 성공을 거두며 여성미술은 큰 반향을 일으켰다.

　'시월모임'은 '터' 동인*과 함께 민족미술협의회 여성분과에 합류했다. 민중미술과의 연대는 여성해방을 실천할 든든한 조력자를 구한 것처럼 보이지만 역설적이게도 민족미술협의회에 여성분과를 설

　　*'터' 동인은 1985년에 설립된 소집단으로 이화여대 동문 성격이 강하다. 회원은 정정엽, 최경숙, 신가영, 구선회, 김민희, 이경미 등이다.

▼ 그림 70 김인순, 〈현모양처〉, 1986, 캔버스에 아크릴,
　　　91×110, 국립현대미술관.

치하는 것은 쉽지 않았다. 여성분과를 두는 것에 반대의견이 많았고 설령 여성분과에 동의한다 해도 여성미술을 인정하지 않았다. 군사정권이란 거대권력에 맞서는 투쟁에 에너지를 집중하고 있어 남녀를 불문하고 단결해야 하는데 여성의 문제만을 거론하는 것이 분파적으로 받아들여졌다.*

심지어 김인순은 여성미술연구회에서《여성과 현실》전을 다섯 번 치를 동안 민족미술협의회의 누구도 오지 않았다고 회고했다.** 김인순은 "민미협민족미술협의회이라는 데가 워낙 보수적이어서 여성운동을 받아들이지 못했다"***라고 말했다. 하지만 민중미술가들이 누구인가. 군사정권을 기득권의 보수세력이라 규정짓고 현실변혁을 위해 투쟁한 급진적이고 진보적인 정치성향을 지닌 사람들이 아닌가. 그러나 그들은 여성문제에 있어서는 눈과 귀를 닫고 뿌리 깊은 가부장적인 성향을 지니고 있었다.

민중미술의 대표적인 비평가·이론가들도 주로 남성이었고 그들 중 누구도 여성미술에 별다른 주목을 하지 않았다. 그나마 라원식이 여성미술에 관심을 갖고 여성미술의 특징과 전개과정을 짧지만 일목요연하게 알려주는 글을 잡지에 게재했다. 라원식은 민중미술에

* "민족미술협의회에 여성미술분과를 설립한 공신 김인숙, 김진숙, 윤석남은 민중미술 진영의 남성들이 여성문제에 전혀 관심이 없었음을 한결같이 증언해주었다"(김현주,「한국현대미술사에서 1980년대 여성미술의 위치」,『한국근현대미술사학』 26, 2013, 145쪽).

** 당시의 민족미술협의회의 분위기는 김인순이 김종길과 했던 인터뷰에서 밝힌 것이다. 김종길, 같은 글, 366쪽.

*** 같은 곳.

관한 글들에서는 민족의 힘, 투쟁성, 역동성 등을 강조했지만 여성미술에 관한 에세이에서는 '꿈', '사랑', '실천의지', '생동감' 등의 부드러운 단어로 대중을 향한 긴 설교를 하기보다는 작은 실천을 꾸준히 하라고 조언했다.*

장르는 다르지만 1990년대 TV 드라마 「모래시계」**에는 1980년대에 남성적인 힘에 부여했던 영웅성을 확연히 엿볼 수 있다. 「모래시계」는 1980년대 군사정권을 배경으로 조직폭력배인 주인공과 재벌가의 딸 그리고 친구인 검사의 삼각관계로 전개되는 이야기다. 그러나 이 드라마를 지탱해주는 비가시적인 배경은 군사정권과 운동권, 조직폭력배와 검사 그리고 재벌이 공유하는 집단적이고 조직적인 문화를 토대로 한 남성적인 힘이었다.

남성 시청자들은 열광했다. 남성성에 대한 우상화와 신화가 절정에 달했다. 서울의 모 초등학교의 경우 장래희망을 묻는 조사에서 '조폭'조직폭력배이 1위를 차지하기도 했다.*** 남성성을 찬양할수록 여

* "여성해방이 하루아침에 이루어지는 것이 아니라 꾸준히 일구어내야 하는 것이라면, 여성화가들은 여성대중의 삶과 혈연적으로 결합해 그들의 꿈과 사랑 그리고 실천의지를 담아내면서 곳곳에서 생동감 있게 약진해나가야 할 것이다. 성모순과 계급모순 그리고 민족모순이 복잡하게 얽혀 있다 할지라도 얽힌 실타래를 차분히 풀기 위해선, 대중을 향한 긴 설교보다는 작은 실천에 기초한 창작의 열매가 더 값질 수 있기 때문이다"(라원식, 같은 글, 45쪽).

** 드라마 「모래시계」는 1995년 1월 9일부터 1995년 2월 16일까지 SBS에서 방영되었다.

*** 「폭풍의 6週…「모래시계」 맞다」, 『경향신문』, 1995. 2. 16.

성성은 상대적으로 열등한 것으로 인식되기 마련이고 억압의 기제로 작용한다.

1980년대는 봉건적인 가부장제가 익숙해 여성들조차 직업을 갖고 일하는 여성을 남편 복이 없는 팔자 센 여자로 인식했다. 유능한 남편을 통한 신분상승의 꿈이 오늘날에도 완전히 사라졌다고는 할 수 없지만 그 시절에는 '여자는 시집만 잘 가면 된다'라는 시각이 일반적이었다.

이정희*의 〈여성의 역사〉[1990]를 보면 봉제공장에서 재봉틀 작업을 하는 여성노동자가 재봉틀 위에 엎드려 잠깐 잠이 들었는데 좋은 남자를 만나 행복예식장에서 결혼식을 하는 꿈을 꾼다. 예식장 이름이 행복예식장인 것은 결혼이 곧 행복이라는 사고를 전제로 한 것이다. 그림 속의 이 여성에게 고단하고 척박한 노동의 세계를 벗어나는 유일한 길은 결혼이다. 여성이 직면한 모든 현실적 고난과 역경이 백마 탄 왕자를 만남으로써 해결된다는 이야기는 동화가 아니라 그 시대의 일반적인 사고였다. 당연히 경제력이 좋은 남편을 만난 중산층 이상의 여성들이 가부장제에서 억압받는 상황을 토로하는 건 '먹고살 만한 여자'의 넋두리 정도로 치부되었다.

이인철의 〈먹고살 만한 여자〉[1989]를 보면 바깥에서는 전투경찰과 대적하면서 민주화운동이 치열하게 벌어지고 있는데 집 안에서는

* 이정희는 민족미술협의회 노동미술위원회의 여성분과 만화팀과 공동제작으로 〈여성의 역사〉를 90점 제작했다. 오진경, 「1980년대 한국 '여성미술'에 대한 여성주의적 성찰」, 『미술 속의 페미니즘』, 눈빛출판사, 2000, 234쪽.

누드의 여인이 침대에 앉아 발톱을 다듬고 있다. 열려 있는 방문 틈새로는 가사노동을 하는 가정부가 보인다. 이 작품은 중산층 여성을 팔자가 좋아 호사취미에만 몰두하는 무뇌無腦의 존재로 치부한다. 이 그림은 여성혐오, 여성경멸에 가깝다.

김인순은 가정 내의 성차별적인 상황을 그린 〈현모양처〉 이후 민중미술의 사회적 계급투쟁에 토대를 둔 여성노동자들의 세계로 작업의 방향을 틀었다. 그 이유는 '시월모임' 제2회전을 관람한 누군가가 이것은 중년 부인들의 하찮은 넋두리 전시이지 대한민국 여성의 입장이 아니라며 여성노동자와 여성농민의 입장을 생각해보라는 말에서 충격을 받았기 때문이다.*

그 후 김인순은 여성해방을 위해 노동해방이 선제되어야 한다고 인식하고 여성노동자에게 초점을 맞췄다. 그의 그림 속에서 여성노동자들은 자본가의 억압과 착취에 대항하고 투쟁해 계급해방과 여성해방을 동시에 성취하고자 한다.

이후 김인순은 노동미술위원회 대표와 노동자협의회 이사를 맡고 민족미술협의회 회장1990~1993, 2001~2003을 역임하게 된다. 물론 이 시기는 민중미술의 활력이 예전만 못하고 민족미술협의회의 영향력이 많이 쇠락해졌을 때다.

* 김인순은, "그때 저는 쇼크를 받았어요. 윤석남과 김진숙은 예술에 대한 생각이 달라 입장이 달랐지만 저는 굉장한 충격이었습니다. 그때가 인생의 가장 큰 변곡점인 것 같아요"라고 말했다(김종길, 같은 글, 268~370쪽).

여성미술연구회는 1987년부터 1993년까지 매년《여성과 현실》전을 개최하며 여성의 현실을 다양하게 조명했다.* 제1회《여성과 현실–무엇을 보는가?》전을 위한 전시준비 위원회는 미술대학을 졸업하고도 가정주부로 머무는 여성들을 사회로 이끌어내고자 했다. 그들은 미술대학을 졸업하고도 가정주부로만 생활하는 수천 명의 여성들에게 동참을 권유하는 공문을 발송했다.

그러나 40여 명 정도만 참여의사를 밝혔다. 수천 명이 한꺼번에 전시를 할 수는 없으니 다행스런 일이지만 그만큼 여성들이 자아 계발이나 사회진출에 대한 욕망을 스스로 할 수 없는 사회적 분위기가 조성되어 있었던 것이다. 제1회전에 출품한 김인순, 김종례, 구선회, 최경숙, 김영미가 공동 창작한〈평등을 향하여〉1987, 그림 71는 나중에 반환되기는 했지만 경찰에 압수당하기도 했다.

〈평등을 향하여〉의 화면 중앙에는 민중혁명을 연상시킬 정도로 여성노동자들과 여성농민들이 투쟁적으로 힘차게 시위하며 전진한다. 화면의 가장자리에는 성매매를 의미하는 듯 돈으로 성기를 가리고 있는 벌거벗은 여자, 어두운 고문실에서 성고문하는 장면 등을 볼 수 있다. 이 걸개그림은 남성 민중미술의 표현성을 뛰어넘을 정도로 직설적이고 도발적이다.

* 김종길은《여성과 현실》전이 제1회는 1987년 9월, 제2회는 1988년 10월, 제3회에서 제5회까지는 매년 9월에, 제6회는 1992년 10월, 제7회는 1993년 11월에 개최되었다고 상세하게 설명한다(김종길, 같은 글, 367쪽).

그림 71　그림패 둥지(공동창작), 〈평등을 향하여〉, 천에 아크릴, 250×400, 1987,
국립현대미술관 미술연구센터, 최열 기증.

민중미술과 연대한 여성미술은 필연적으로 계급성을 지니고 출발했다. 여성미술은 민중미술과 이념을 철저하게 공유했다. 단지 노동해방을 통한 민중해방이 여성해방으로 바뀌었을 뿐이다. 여성미술가들은 억압과 착취가 근절되는 노동해방을 통해 진정한 여성해방이 실현될 수 있다고 믿었다. 이 같은 사고는 여성미술연구회의 전개 방향이기도 했다.

그림패 '둥지'가 공동 창작한 〈우리는 일하는 기계〉[1989]를 보면 성조기를 배경으로 하는 공장 작업장에서 여성생산노동자들이 남성감독관의 감시를 받으며 작업한다. '우리는 일하는 기계'란 여성노동자들이 자본가에게 물질적 풍요를 제공하기 위한 노예로 전락했음을 의미한다. 여성노동자들은 분명 자본가와 법적으로 정당한 계약관계를 맺고 취업했을 테지만, 열악한 노동환경에서의 법적 계약이란 노동착취를 정당하게 포장해주는 역할을 할 뿐이다.

〈우리는 일하는 기계〉는 노동의 대가를 제대로 받지 못하고 열악한 환경에서 기계처럼 혹사당하는 노동자의 상황을 풍자하고 고발한다. 마르크스는 노동의 결과물인 부[富]를 자본가가 독점하는 자본주의 체제에서 노동자는 점점 궁핍해진다고 주장했다. 더욱이 여성노동자는 남성노동자에 비해 현저히 낮은 임금을 받았다. 임금이 낮으면 인간의 가치도 낮아진다. 여성미술은 가부장제와 성차별의 모순 사이에서 이중의 고통을 겪는 여성노동자의 현실을 가시적으로 고발하고, 그것을 극복하기 위한 실천적 의지가 필요하다는 자각을 고양시켰다.

〈평등을 향하여〉와 〈우리는 일하는 기계〉 등은 민주화운동, 노동

운동, 여성해방운동이 동시에 실현되어야 할 과제임을 알리고 군사정권과 자본가를 비굴하고 부도덕한 존재로서 남성으로 표현한다. 이는 남성 대 여성으로 대립하고자 하는 의도가 아니다. 오랜 가부장제에서 남성이 정치, 경제, 사회 분야에서 고위직을 도맡고 있는 현실, 이 같은 사회의 구조적 모순을 반영할 뿐이다.

김인순은 개인적인 문제에서 사회의 집단적인 문제로 주제를 확장시켜 나갔다. 김인순은 〈파출소에서 일어난 강간〉[1989], 〈그린 힐 화재에 22명의 딸들이 죽다〉[1988] 등 실제로 있었던 사건을 그려 세간의 이목을 집중시켰다. 당시 파출소에서 두 명의 경찰이 한 여성을 강간하는 사건이 있었고 소규모 봉제공장 기숙사에서 공장장이 여성노동자의 외출을 막기 위해 바깥에서 문을 잠그는 바람에 화재가 났을 때 빠져나오지 못한 22명의 여성노동자가 속수무책으로 희생된 사건이 언론에 보도되어 온 국민의 분노를 자아냈다.

또한 김인순은 "나를 공순이라고 부르지 말고 미경이라고 불러달라"*는 유서를 남기고 자결한 여성노동자를 추모하는 〈내 이름은 미경이〉[1992]로 노동해방과 여성해방이 동일선상에 있음을 인식시켰다. 당시에 여성생산노동자를 '공순이', 남성생산노동자를 '공돌이'라고 비하했고, 특히 '공순이'는 여성혐오, 여성경멸의 의미를 담고 있었다. 이 같은 작품들은 노동계급의 여성이 당하는 현실적 문제를 세상 밖으로 노출시키며 사회개혁의 필요성을 자각시켰다.

* 오진경, 같은 글, 232쪽.

1987년 6월항쟁과 7-8월 노동자 투쟁 등을 기점으로 현장 활동이 매우 활발하게 전개되었다. 이에 발맞춰 여성미술연구회는 1989년에 노동미술위원회^{회장, 김인순}를 발족했다. 적극적으로 산업현장을 찾아가 여성노동자들과 소통하고 지방순회전을 개최하는 등 현장성을 강화했다. 또한 대학의 시위와 노동투쟁 등 현장에서 필요한 걸개그림을 제작할 그림패 '둥지'와 대중과의 소통을 원활하고 적극적으로 할 수 있는 만화패 '미얄'을 하부적인 기구로 설립했다. 앞에서 언급한 〈평등을 향하여〉와 〈우리는 일하는 기계〉 등을 제작한 작가들은 김인순을 비롯해 '둥지'에 속해 있었다.

여성미술은 여성의 현실을 시각적으로 담아내어 관람자도 이러한 사회의 구조적 모순에 함께 공감하는 공동체 의식을 함양하도록 했다. 김인순은 다른 여러 여성미술가와 작업실을 공유하며 작업현장에서부터 공동체 의식을 강화시켰다. 더 이상 화가의 작업실은 창조를 위해 고뇌하는 고독한 천재의 신성한 스튜디오가 아니었다. 모두가 함께 모여 여성의 현실을 극복하고 진정한 여성해방을 실현하기 위해 탐구하는 공동의 작업실이 된 것이다.

'두렁'에서 활동하며 '여성미술연구회'에 참여한 정정엽^{鄭貞葉}은 인천 최초의 노동벽화 〈한독민주노조〉¹⁹⁸⁸를 이성강과 공동 제작했고 노동자들을 위한 문화 프로그램을 만드는 등 현장 활동에 적극적으로 뛰어들었다. 특히 영아탁아소 '새싹들의 방'을 만들어 가정생활과 사회생활을 병행해야 하는 여성들을 지원했다.

정정엽은 가정생활과 사회생활 사이에서 갈등하는, 또 갈등할 수밖에 없는 여성의 현실에 주목했다. 〈작업실 I〉¹⁹⁹¹에는 허름한 차림

의 여성이 큰 아이는 손을 잡고, 작은 아이는 등에 업은 채 벽에 잔뜩 붙어 있는 '사원모집' 구인광고를 보고 있고, 〈작업실 II(집으로 들어 가라)〉1991에서는 아이를 안거나 업은 여성들의 무리 뒤에 사회생활 을 의미하는 공장과 사무용 건물들이 보인다. 이를 통해 육아와 사회 생활을 병행하기 힘든 여성의 현실을 다루고 있다. 그때는 가정을 갖 고 사회생활을 하는 여성에게 '집에 들어가 살림이나 살아라'라고 무시하고 경멸했다. 심지어 여성이 운전을 하다 조금 잘못하면 남성 운전자가 '집에서 솥뚜껑이나 운전하라'고 소리 높이는 광경을 예사 로 볼 수 있었다.

이런 무시와 경멸은 교수, 의사, 법관 등 전문직 여성에게는 드물었 고, 민중계급의 여성노동자에게 주로 집중되었다. 이것이 여성미술 이 노동해방과 여성해방을 동시에 실현해야 한다고 주장하는 근본 적 이유였다.

여성미술은 여성도 계층에 따라 선과 악, 이분법적으로 나눴다. 〈평등을 향하여〉에서 풍만한 육체의 누드 여인은 자본가와 부도덕한 정권의 성적 대상으로 타락한 악의 종속물이다. 여성미술은 서민계 층의 여성노동자와 여성농민, 그리고 모성母性을 성역화했다. 대신에 풍만한 가슴, 쭉 뻗은 다리, 하이힐 등 서구적인 세련미를 보여주는 여성은 미국에서 들어온 자본주의가 파생한 대중소비문화의 타락된 전형으로 간주했다.

여성미술은 민중과 민족의 주체성에 집착하며 서구적인 것을 부 정적으로 받아들였으며 남성 민중미술가들과 마찬가지로 모성을 민

족과 국가를 지탱하는 근원적인 힘으로 간주했다. 사회적으로도 아들을 공부시키기 위해 온갖 허드렛일도 마다하지 않고 헌신하는 어머니, 오빠와 남동생을 위해 학업을 포기하고 공장에서 일하는 딸들은 연민과 칭송을 한꺼번에 받았다.

국가와 민족을 위해 희생한 아들을 둔 어머니는 아들의 명예를 위해 자신의 삶을 버리고 아들의 뒤를 잇는 것을 당연히 여겼다. 노동 환경의 개선을 요구하며 분신자살한 전태일의 어머니도 아들의 뒤를 이어 노동운동에 뛰어들었다. 전태일의 어머니 이소선은 자신의 행보에 대해 "아들의 유언을 이어 생전에 아들에게 하지 못한 어머니 노릇을 하고자 어머니의 길을 걸어왔다"라고 말했다.*

김인순의 〈어느 노동자의 어머니〉1989에서 격렬하게 시위 중인 노동자들을 뒤로 두고 중앙에 크게 서 있는 어머니는 성화 속의 성모나 성녀 이상으로 기념비적이다. 어머니를 둘러싸고 있는 화염병 불길을 표현하는 밝은 붓질은 후광과 같은 역할을 하며 어머니에게 신성神性을 부여한다. 수난을 겪는 아들에 대한 어머니의 피 끓는 듯한 애절한 표정은 아들이 당하는 현실적 고통의 상황을 충분히 짐작하게 한다. 이것은 십자가에 책형당해 죽어가는 아들을 바라보는 성모의 처절한 고통과 다르지 않다. 여성미술이 보여주는 모성의 우상화는 민중미술 전반에 나타나는 특징이다.

* 김의연, 「신학철과 윤석남의 작품 속에 재현된 어머니상─민중미술 시기를 중심으로」, 『한국현대미술읽기』, 눈빛출판사, 2013, 233쪽.

여성미술은 모성의 이미지, 그리고 노동해방과 여성해방을 이끄는 여성노동자와 여성농민의 이미지를 여성인지 남성인지 구별하기 힘들 정도로 중성적이고 획일적인 양식으로 표현했다. 여성미술의 양식과 기법의 획일성은 오늘날 미술사학자들에게 비판받는 부분이기도 하다. 〈맥스테크 여성노동자들〉[1988]과 〈여성노동자 만만세〉[1988], 〈평등을 향하여〉 등을 보면 인물의 모습, 기법, 구도, 양식 등이 민중미술의 걸개그림과 다를 바 없다. 단지 남성에서 여성으로 바뀌었을 뿐이다.

그러나 중성적인 여성의 모습은 획일성이라기보다 전형성으로 보아도 무방할 듯하다. 여성미술은 전형적인 이미지를 통해 여성해방의 주체가 누구인지 관객에게 각인시킨다. 여성미술에서 투쟁의 선봉에 선 여성들은 남성들이 그린 민중미술이나 그 어떤 회화에서도 볼 수 없는 활기찬 주체성을 보여준다. 여성노동자의 전투성과 투쟁성은 남성노동자나 민주화운동가 못지않다. 이들 작품에서 여성노동자들은 비굴한 남성자본가를 물리치고 그야말로 평등의 세상, 여성 상위의 세상을 펼쳐낼 듯이 보인다. 여성노동자들은 여성해방이 실현될 미래로 용감하게 전진한다. 주저하거나 두려워하지 않는다. 이보다 더 주체적인 여성이 있을 수 있을까.

'둥지'의 걸개그림 〈맥스테크 여성노동자들〉에서 만화같이 묘사된 여성노동자들은 너무나 경쾌하고 역동적으로 보여 곧 활기찬 미래가 다가올 것 같다. 삶의 고달픔이나 좌절, 절망 등을 찾아볼 수 없다. 오직 투쟁의지로 가득 차 있다. 여성미술은 우리가 흔히 '여자답다'라고 말하는 나약한 여성성을 의도적으로 배격한다. 일하는 일꾼

으로서, 투쟁의 전사로서 사회현실의 변화를 이끌어내는 진취적이고 독립적인 여성상을 만들었다.

여성미술은 남성과의 갈등과 대립을 선동하기 위한 것도 아니고 여성만을 위한 미술도 아니다. 인간이 진정 자유롭고 평등한 세상이 도래하기 위해서는 여성이 차별받는 세상부터 개혁해야 한다고 생각했다. 그러나 여성미술은 여성 전체를 아우르지 못하고 민중미술의 테두리 안에서, 즉 계급 해방적인 차원에서 진행되었다는 한계가 있다. 사실 김인순과 여성미술연구회가 주도했던 여성미술은 페미니즘 미술이라기보다 여성민중미술이나 여성노동미술이라 해도 과언이 아니다.

1990년대로 들어오면서 시대적인 상황이 급진적으로 변했다. 민중미술과 연대한 여성미술은 쇠퇴한다. 다양한 층위에서 전개되는 문화운동인 페미니즘 미술이 일어난다. 1990년대에 들어오면 서구의 문화운동이 급속도록 한국에 유입되고, 전자정보통신기술의 발달은 현기증을 일으킬 정도로 사회를 하루가 다르게 변화시켜 나갔다. 정보기술의 발달로 대중과의 소통을 위해 걸개그림, 포스터, 전단지 등이 필요하지 않게 되었다. 미술사가 김홍희가 여성미술을 유물론에 편승한 근시안적인 민족주의의 반영이며 형식과 표현기법에서도 남성들의 민중미술을 추종할 뿐이라고 비판할 정도였다.*

* 김홍희, 「한국 여성주의 미술의 방향 모색을 위한 페미니즘 연구」,

민중해방, 노동해방, 여성해방 등의 용어도 시대착오적으로 느껴졌다. 1990년대 신진 미술가들은 더 이상 민중미술 이념에 매몰된 페미니즘 미술을 원하지 않았다. 그들은 서구 포스트모더니즘의 풍부한 담론을 자료삼아 여성이 지니고 있는 고유의 감수성을 계발하고 풍요로운 형식을 탐구하기를 원했다. 포스트모던 시대의 새로운 페미니즘이 시작된 것이다.

그러나 이것 역시 1980년대의 여성미술과 연결된다. '시월모임'과 '여성미술연구회'에서 김인순과 동행했던 윤석남은 민족미술협의회의 폐쇄성과 배타성에 불편함을 느끼고 당시에 문학인이 발족한 '또 하나의 문화'에 드나들며 다채로운 문화운동 차원에서 여성주의 미술을 탐색했다. 그 후 미국에서 페미니즘 미술을 경험하고 여성적 감수성, 형식과 장르의 다양한 스펙트럼을 탐구하며 오늘날 한국 페미니즘 미술의 대모로 평가받고 있다.

1980년대 노동해방을 통해 여성해방을 꿈꾼 여성미술은 끝났다. 그러나 여성미술이 갈망한 성차별, 계급차별, 가부장제의 모순이 타파된 세상, 모두가 평등하게 존중받는 세상에 대한 바람은 끝나지 않았다. 이 바람이 계속되는 한 여성미술은 모습을 계속 바꿔가며 환생할 것이다.

『미술세계』, 1992. 8, 37쪽.

전시장 복귀와 제도권 미술로의 진입

• 에필로그

국립현대미술관은 1994년에 《민중미술 15년: 1980-1994》[1994. 2. 5-1994. 3. 16] 전시를 개최해 민중미술을 총정리하고 재조명했다. 국립현대미술관은 이 전시에서 민중미술운동을 세 시기로 나눴다. 첫째, 소집단 운동과 민중미술의 형성[1980-84]. 둘째, 전국미술인 조직의 결성과 미술운동의 확산[1985-89]. 셋째, 창작의 결실과 진전[1990-94]이다.[*] 첫째 시기에는 소집단들의 결성과 민중미술의 역할에 관해 고찰하고, 둘째 시기는 민중의 현실변혁을 위한 현장 활동을 고찰하며, 셋째 시기에는 민중미술의 쇠퇴와 새로운 방향에 관해 전시했다.

국립현대미술관은 제도권 미술을 상징하는 대표적인 기관이다. 이 기관에서 대규모 전시를 개최한 것은 민중미술이 치열한 재야투쟁을 거쳐 제도권 안으로 진입했다는 것을 의미한다. 민중미술은 광야에 홀로 선 맹수처럼 거칠고 고독하게 제도권 미술 시스템을 맹공격했다. 민중미술은 절대로 제도권 안으로 진입하지 않을 것 같았다.

[*] 민중미술 15년전(展) 추진위원회, 『민중미술 15년: 1980-1994』, 삶과꿈, 1994, 8-9쪽.

그러나 직선제 민주주의가 실현되고 군사정권이 종식되면서 시대적 분위기는 확연히 바뀌었다. 민중미술은 이제 지난날의 젊은 혈기를 추억하는 노인처럼 된 것이다.

국립현대미술관이 민중미술의 1980년대의 활동을 회고전 형식으로 대규모 전시를 개최했다는 것은 민중미술이 이제 박제화된 과거의 유산, 즉 1980년대의 시대적 유산이 되었다는 것을 의미한다. 누군가는 국립현대미술관의 《민중미술 15년: 1980-1994》 전시를 "민중미술의 장례식"이라고 표현하기도 했다.* 특히 현장 활동에 주력했던 민중미술가들은 절망했다.

1980년대는 정치적 상황의 돌파구로서 민중미술이 필요했다. 민중미술의 현장 활동은 1987년 6월항쟁 이후 노동투쟁을 계기로 절정에 달했고, 1988년 12월에는 '한국민족예술인총연합' 약칭 민예총을 설립해 제3세계 민중문화운동과 교류하는 등 활발한 활동을 펼쳤다. 현장 활동이 활발했던 시기에 '현실과 발언'은 1986년과 1988년에 겨우 두 차례 전시회를 개최했다. 공동 세미나조차 열 수 없었을 정도로 침체에 빠졌다.** 질풍노도의 시대에 한가롭게 작업실에서 그림만 그리고 있다는 비난을 받을 수도 있는 상황에 전시를 개최할 엄두가

* 양난주, 「인터뷰 "95년 미술의 해, 민족미술협의회 임옥상 대표-내가 가장 그리기 힘든 그림, 민중미술의 전망"」, 『월간 사회평론의 길』, vol.95, no.1, 1995, 181쪽.
** 〈현실과 발언 2〉 편집위원회, 「책을 펴내며」, 『민중미술을 향하여-현실과 발언 10년의 발자취』, 과학과사상, 1990, 51쪽.

나지 않았던 것이다.

국내외 정세가 갑자기 바뀌었다. 1991년 12월에 사회주의 산실인 소비에트 공화국이 무너져 세계를 충격에 빠지게 했고, 국내에서는 평생 민주화 투쟁에 몸 바쳤던 김영삼 전 대통령이 제14대 대통령 ^{1993.2-1998.2}으로 취임하고 문민정부를 출범시켜 자유로운 분위기 속에서 풍성한 문화의 시대가 열렸다. 김영삼 대통령이 3당 합당으로 여권 후보로 출마해 대통령에 당선되었기 때문에 여전히 군사독재정권의 연장으로 규정하고 노동운동이나 농민운동을 통해 대정부 투쟁을 했지만, 이전만큼 활기를 띠지 못했고 일반 국민의 절박한 공감도 끌어내지 못했다. 광야에서의 격렬한 투쟁이 과연 필요한지 의문이 제기되는 시점에 도달한 것이다. 정권타도를 위한 절박성이 사라졌고 삶의 본질적 문제, 존재에 관한 고뇌가 필요한 시대가 되었다.

현장 활동가들은 민중미술이 제도권으로 진입한 것을 권위주의로의 복귀라고 비판했다. 그러나 전시장 활동을 통해 명성을 얻은 임옥상은 "국립현대미술관은 우리가 밀고 들어간 것이지 그들이 문을 열어준 게 아니다"*라고 하며 제도권 미술의 절대 기관에 진입한 것을 민중미술의 승리로 보았다. 유홍준은 1994년 국립현대미술관의 전시 도록의 글에서 "오늘의 민중미술은 결코 침체의 상황이 아니라 깊은 모색의 단계다"**라고 말하며 민중미술의 시끌벅적한 활동은 끝마

* 양난주, 같은 글, 184쪽.
** 유홍준, 같은 글, 169쪽.

무리에 왔고 새로운 방향을 위한 깊은 모색이 필요한 시점이 되었다는 것을 선언했다.

1990년대에는 민주적인 분위기와 문화적인 욕구가 팽배해지면서 조직적인 운동을 위한 소집단조차 필요하지 않게 되었고 오히려 작가 개인의 창의성과 예술적 역량이 필요한 시대가 되었다. 1990년대 민중미술가들의 진로는 다양했다. 일부는 여전히 시위현장의 투쟁에 힘을 보태는 활동을 했지만 '군사독재정권 타도'라는 구호는 녹슨 낫처럼 되어버렸다.

작가들은 대부분 개인적인 활로를 찾아 나섰다. 작가적 역량을 키우기 위해 대학원에 진학하거나 해외유학을 떠나기도 했고, 작품제작에 몰입해 화랑에서 전시하고 작품을 판매하거나 조형예술연구소, 벽화연구소 등을 설립해 제도권 미술시스템을 활용하며 생존을 모색했다.* 다시 말해 민중미술은 현장 활동에서 전시장으로 복귀해 자본주의 시대의 미술문화시스템과 담론에 기대는 방향으로 급선회

* 1990년대 민중미술가들의 진로를 민예총 이종률 기획실장은 세 가지로 정리했다. "하나는 개인돌파론인데 화랑 등 기존 유통구조에 작품의 완결성, 기술, 전문성을 앞세워 자기를 편집해 들어가는 것이다. 제도권을 활용하자는 입장인데 예를 들어 개인전을 한다거나 작업실을 지방으로 이전해 작품에 몰두하는 모습이 이것이다. 두 번째는 준비론이다. 현재 대안이 없으니 준비해야 한다는 것인데 대학원을 가거나 유학을 간다. 세 번째는 시각전환론인데 작품발표 형식을 탈피해서 대중을 만날 수 있는 접촉면을 높이자는 것이다. 인쇄매체를 이용하는 '현실문화연구'나 벽화를 그리는 'M조형환경연구소' 등이 예가 될 수 있다"(양난주, 같은 글, 182쪽).

한 것이다.

그러나 전시장으로 복귀한다고 해서 민중미술의 이념과 목표의식을 버린 것은 아니었다. 그들은 여전히 뜨거운 열정으로 현실변혁을 꿈꾸고 있었다. 노원희는 1990년 개인전 때, "우리 시대 미술운동의 깃발은 여전히 힘차고 그 기수들의 가슴은 뜨겁다. 명민한 논리와 열정을 두루 갖춘 이론가, 작가들에 의해 미술운동의 집단적 신념과 이론체계는 한결 확고해졌다. 양심적인 실천가들은 자기모순을 해소하기 위해 마땅한 현장을 찾아들기도 한다"*라고 고백했다.

민중미술이 전시장 중심의 활동으로 돌아갔다는 것은 단순한 문제가 아니었다. 미술계의 초점이 전시장 활동을 한 미술가들에게 맞춰지면서 현장 중심의 활동을 한 미술가들이 소외되는 현상이 일어났다. 미술계에서 주목을 받으려면 예술성으로 좋은 평판을 얻어야 하는 것은 당연하다. 그러나 투쟁에 주력한 예술가들은 전시를 병행하기도 했지만, 강한 전파력을 지니는 이미지의 힘과 권위로 대중선전선동에 치중해 예술성이 부족했고 반감을 자아내기도 했다. 민중미술에 호의적인 사람들이라 해도 정치성을 예술성으로 승화시킨 전시장 미술을 더 선호했다. 민중미술의 전시장 활동은 현장 활동보다 민중문화의 이념을 예술적 가치로 승화시켜 전파했기에 더 큰 영향력을 발휘했다.

상업화랑이나 미술관은 민주주의의 실현으로 정부의 눈치를 볼

* 유홍준, 같은 글, 163-164쪽.

필요 없이 민중미술을 수용할 수 있게 되었지만, 현장 활동보다는 전시장 활동을 한 민중미술가들의 작품에 주목했다. 초창기에 전시장 활동을 통해 민중미술운동을 이끌었던 '현실과 발언'과 '임술년' 동인들 가운데 몇몇은 미술계에서 대단한 중진으로 인정받았다. 특히 오윤, 임옥상, 이종구, 신학철 등은 작품이 잘 팔리는 대표적인 작가로서 그리고 민중미술의 절대적 권위자로 성장했다.

미술평론가 이주헌은 "'현실과 발언'의 동인들은 민중미술계의 의사결정자 노릇을 하고 있다. 그만큼 이들의 권위는 막강하다"*라고 평했다. 전시장 활동을 한 민중미술가들은 그들이 비판한 모더니스트 미술가들과 다르지 않게 미술계의 권위자가 된 것이다. 심지어 그들의 작품은 유일무이성을 갖추고 있었고 고가高價에 판매되어 분명 민중과는 거리가 멀었다.

이 같은 현상은 1980년대 현장 투쟁에 열정을 바친 무명의 현장중심 민중미술가들을 당혹하게 만들었다. 혹자는 "1980년대는 정말 부지런히 뛰어다녔어요. 노동자들과 함께하려고요. 그게 민중미술이었죠. 그런데 지금은 캔버스 앞에서 그린 그림들이 1980년대를 대표하는 민중미술로 취급받고 있어요. …어떻게 민중미술이 몇몇 작가로 대표될 수 있습니까?"라고 원망스럽게 반문하기도 했다.**

현장 활동에 주력했던 민중미술가들은 시대의 분위기를 선뜻 받아들이기 어려웠다. 더구나 현장 중심의 활동을 했던 미술가들은 자

* 이주헌, 같은 글, 880쪽.
** 양난주, 같은 글, 181쪽.

본주의 사회의 문화 공급과 수요의 시스템을 거부해왔고, 새삼 그들이 문화 자본주의 분위기에 적응한다는 것도 쉽지 않았다. 1980년대 민족미술협의회 회원은 "무엇보다 중요한 것은 공동체 정신이다. 작업실을 지방으로 옮기고 개인전에 주력하는 선배들을 보면 사실 원망스럽다"*라고 분노하기도 했다.

그러나 전시장 활동을 펼친 임옥상은 1995년 한 잡지사와의 인터뷰에서 자본의 논리에 지배되는 자본주의 사회의 수요와 공급의 법칙을 얘기하면서 전시장 활동과 명성 있는 작가의 작품이 잘 팔리는 상황은 당연하다고 말했다.** 이태호는 "우리가 원하는 사회로의 변화는 바로 현재 자본주의의 생산력을 파괴하는 것이 아니라 그것을 바탕으로 하는 것"***이라고 말하며 임옥상을 거들었다.

또한 임옥상은 "미술인은 미술로 운동을 해야 한다. 운동을 위해 미술이 단순 도구로 복속되어서는 안 된다는 뜻이다. 우리는 민중에게 감동을 주어야 하고 더 나아가 반대편에 있는 사람도 감동시켜서 우리 쪽으로 오게 해야 한다. 미술은 그런 힘을 지니고 있다. 그러기

* 양난주, 같은 글, 183쪽.
** 임옥상은 다음과 같이 말했다. "수요와 공급이 있어야 한다. 사회주의권에서 지금 집단 활동이 어쩌구 하는 것은 허무맹랑한 얘기다. 자본주의 사회에, 자본의 논리에 의해 지배되고 있는 사회에 갑자기 다른 사회의 논리를 집어넣어서 왜 그것(집단 활동)이 안 되냐고 하는 건 말이 안 된다. …문화의 기본 틀거리와 사회의 성격과 제도, 이런 것과 무관한 예술논리와 활동을 펼치는 것은 말이 안 된다고 생각한다"(양난주, 같은 글, 183–184쪽).
*** 이태호, 같은 글, 302쪽.

위해서 미술적 기량을 갖춰야 한다. 전문가 역량이 필요하다는 말이다"*라며 예술적 역량을 강조했다.

민중미술의 현장 활동은 미술운동이라기보다 정치적 활동이었다고 하는 것이 더 타당한 것은 사실이다. 현장 활동의 미술가들은 미술품을 제작한 것이 아니라 정치적 목표를 달성하기 위한 도구로서 미술을 택했다. 현장 활동은 정치적 욕구를 채워줄 수 있었지만, 문화적 갈망을 충족시켜주기에는 역부족이었다.

민중미술은 군사정권이 종식된 후 1980년대 소용돌이치는 시대가 탄생시킨 미술운동으로 재평가받았지만 전시장 중심의 활동에 치중되었다. 전시장 활동 작품의 정치성을 예술로 승화시킨 조형성은 물론이고 미학적 담론도 주목을 받아 성완경, 원동석, 김윤수, 윤범모 등의 민중미술평론가들도 널리 인정받았다. 1990년대에 민중미술에 대한 관심이 급격히 성장해 민중미술협의회 미술가들이 여러 기획전에 초대되었고, 민중미술운동이 재조명되면서 『실천문학』이 폐간되기 직전에 미술평론가인 성완경이 편집장으로 초빙되기도 했다.**

민중미술은 미술사에서 한 시대를 풍미한 미술운동으로 서구미술의 담론으로 해석되기에 이르렀다. 민중미술의 특성인 리얼리즘의 부활과 사진, 회화, 오브제 등 다양한 장르와의 결합 그리고 한국의 고유한 국가적 정체성을 언어적 서술성으로 표현한 것이 서구에

* 김종원, 같은 글, 147쪽.
** 정지창, 같은 글, 263쪽.

서 급격히 유행하기 시작한 포스트모더니즘 미술의 한국적 변용으로 해석되기도 한다. 사실 민중미술의 신표현주의적 형식, 장르의 경계해체, 순수미술과 키치의 결합, 엘리트주의에서 민중주의로의 이동 등은 포스트모더니즘 미술의 특성과 상당히 유사하다. 무엇보다 양자 간에는 공교롭게도 1980년대라는 시대적 동일성이 있다.

하지만 민중미술을 포스트모더니즘 미술의 한국적 변용으로 단정할 수 없다. 포스트모더니즘 미술의 특성인 과거의 차용, 국가적 정체성과 역사성 등은 현실정치 권력의 전복을 위한 정치적 목적을 전제로 하지 않는다. 그러나 민중미술이 지향했던 전통문화 존중과 민족주의는 현실정치에 깊숙이 개입해 분단을 극복하고 군사정권을 타도해 민중에 기반한 민주주의 사회건설을 위한 민족미술문화의 실천적 담론이었다. 민중미술가들이 억척스럽게 생존해온 민중의 삶에서 도덕적 진리를, 전통민중예술에서 미적 가치를 추출한 것은, 민족미술을 구현해 강대국에 의존하는 식민지적 사고를 떨쳐내고 제국주의 문화의 영향권에서 벗어나기 위한 절박한 사명과 책임감 때문이었다.

민중미술은 현실정치 권력에 맞서 격렬히 투쟁하며 현실변혁을 목표로 삼았다. 현실변혁은 역사에 기반해 현실을 인식하고 새로운 사회를 만들어나가는 것이다. 마르크스는 "역사란 앞선 모든 세대로부터 물려받은 자원과 자본기금과 생산력을 이용해 한편으로는 완전히 변화된 환경 속에서 전통적인 활동을 계속하고 또 한편으로는 완전히 변화된 활동으로 낡은 환경을 개조하는 개별 세대들의 연속

이다"*라고 말했다. 민중미술은 자본주의와 국가권력의 결합, 강대
국의 군사적 힘에 눌린 민족의 위기, 강자에 의한 약자의 희생 등이
난무하던 시대에 지배계급 중심의 미술문화 타파와 새로운 민중적
미술문화를 건설해 새로운 역사를 구축하고자 했다.

민중미술운동은 민족적 정체성과 민중의식을 성취해내는 큰 성과
를 거두었고, 또한 작품의 창작에만 국한되었던 전통적이고 일반적
인 미술의 역할을 거부하며 미술의 체제와 제도의 본질적 구조를 변
화시켰다. 유홍준은 민중미술을 "우리 시대의 삶과 정신 그리고 예술
혼을 진정으로 드러내기 위한 예술"**이라고 말했다.

민중미술은 민중운동과 이념을 같이했지만 민주화운동과 노동운
동의 부속적인 역할을 한 것이 아니다. 미술 자체의 독립적이고 전위
적인 운동이었다. 민중미술은 1980년대 미술운동으로서 어떤 수식
어나 부연설명이 필요 없이 '민중미술'이라는 고유명사가 되어 한국
현대 미술사에 기록되었다.

* 앤서니 기든스, 박노영·임영일 옮김, 같은 책, 85쪽.
** 유홍준, 같은 글, 163쪽.

참고문헌

강대석, 『사회주의 사상가들이 꿈꾼 유토피아』, 한길사, 2018.

강요배, 『동백꽃 지다』, 보리출판사, 2008.

강태희, 「전후 한미 관계와 미술의 탈식민주의」, 『서양미술사학회 논문집』, 11집, 서양미술사학회, 1999, 231-260쪽.

게오르크 루카치, 이주영 옮김, 『루카치 미학』, 제1권, 미술문화, 2000.

구광모, 「우리나라 문화정책과 목표와 특성-80년대와 90년대를 중심으로」, 『중앙행정논집』, 제12권, 1998, 1-17쪽.

권산, 「거리의 미술가들-지역과 현장에서의 미술운동」, 『민중미술 15년 1980-1994』, 삶과꿈, 1994, 100-107쪽.

기든스, 앤서니, 박노영·임영일 옮김, 『자본주의와 현대사회이론』, 한길사, 2008.

김경식, 『게오르크 루카치』, 한울아카데미, 2000.

김봉준, 박불똥, 성완경, 이영욱, 임옥상, 「좌담: 〈현실과 발언〉 10년과 미술운동의 새로운 점검」, 『민중미술을 향하여-현실과 발언 10년의 발자취』, 과학과사상, 1990, 58-90쪽.

김영나, 『임옥상, ART VIVANT』, 시공사, 1994.

김의연, 「신학철과 윤석남의 작품 속에 재현된 어머니상-민중미술 시기를 중심으로」, 『한국현대미술 읽기』, 눈빛출판사, 2013, 223-244쪽.

김종길, 「김인순, 여성의 현실과 맞서다」, 『황해문화』, 2016. 12, 358-370쪽.

김종원, 「광주비엔날레 초대작가 민중미술인 임옥상」, 『월간 말』, 115호, 1996. 1, 146-149쪽.

김재원, 「70년대 한국의 사회비판적 미술 현상-'현실동인'에서 '현실과 발언' 형성까지」, 『한국현대미술, 197080』, 한국현대미술사연구회 심포지엄 발제문, 2002. 11. 30, 42-53쪽.

김지연, 「전두환 정부의 국풍 81: 권위주의 정부의 문화적 자원동원 과정」, 이화여대 석사논문, 2014.

김지하, 「오윤을 생각하며」, 『민중미술을 향하여-현실과 발언 10년의 발자취』, 과학과사상, 1990, 214-217쪽.

김진송, 「민정기, 개인적 삶과 사회적 삶의 긴장관계」, 『민중미술을 향하여-현실과 발언 10년의 발자취』, 과학과사상, 1990, 274-289쪽.

김태익, 「민중미술 15년 궤적 총정리」, 『조선일보』, 1994. 1. 13.

─────, 「민중미술/탈이념-문민시대 여파 퇴조」, 『조선일보』, 1993. 6. 3.

김현숙, 「1980년대 한국 동양화의 탈동양화」, 『현대미술사연구』 24, 현대미술사학회, 2008. 12, 203-214쪽.

김현주, 「한국현대미술사에서 1980년대 여성미술의 위치」, 『한국근현대미술사학』 26, 한국근현대미술사학회, 2013. 12, 131-163쪽.

─────, 「1980년대 한국의 여성주의 미술 '우리 봇물을 트자'전을 중심으로」, 『현대미술사연구』 23, 현대미술사학회, 2008. 6, 111-140쪽.

김현화, 「1980년대 민중미술-반(反)풍요와 반(反)개방」, 『미술사학』, 한국미술사교육학회, 2011. 8, 69-98쪽.

─────, 「민중미술, 원시(原始)를 꿈꾸다-바타이유(G. Bataille)와 루카치(G. Lukács) 사상으로 접목 고찰」, 『미술사와 시각문화』 10권, 10호, 미술사와 시각문화학회, 2011. 10, 322-353쪽.

─────, 「박정희 정부의 문예중흥정책과 현대미술」, 『미술사논단』 42, 한국미

술연구소, 2016, 131-159쪽.

김홍희, 「한국 여성주의 미술의 방향 모색을 위한 페미니즘 연구」, 『미술세계』, 1992. 8, 28-39쪽.

남택운, 「전북민중미술운동의 전개와 확산」, 『미술세계』 178호, 1999. 8, 182-184쪽.

노원희, 「참다운 전문성을 획득하기 위하여」, 『민중미술을 향하여-현실과 발언 10년의 발자취』, 과학과사상, 1990, 108-118쪽.

노클린, 린다, 권원순 옮김, 『리얼리즘』, 미진사, 1992, 17-18쪽.

라원식, 「밑으로부터의 미술문화운동-광주자유미술인협의회와 미술동인 '두렁'」, 『민중미술 15년 1980-1994』, 삶과꿈, 1994, 22-29쪽.

──, 「역사의 전진과 함께했던 1980년대 민중미술」, 『내일을 여는 역사』 25호, 2006. 9, 161-175쪽.

──, 「새누리를 일구어내는 페미니즘 미술-80년대 여성미술운동」, 『미술세계』, 1992. 8, 40-45쪽.

민중미술편집회, 『민중미술』, 공동체, 1985.

바타유, 조르주, 조한경 옮김, 『에로디즘』, 민음사, 1997.

──, 조한경 옮김, 『저주의 몫』, 문학동네, 2000,

박광국, 이종열, 주효진, 「문화행정조직의 개편과정 분석-비전-목표-하위목표를 중심으로」, 『한국정책과학학회보』 제7권 제1호, 2003. 4, 233-254쪽.

박미연, 「'실천'으로서의 예술-민중미술 이후, 한국 커뮤니티 아트의 '상황'」, 『한국현대미술 읽기』, 눈빛출판사, 2013, 245-266쪽.

박소양, 「기억과 망각의 시각문화-한국 현대민중운동의 정치학과 미학 (1980-1994)」, 『현대미술사연구』 18집, 현대미술사학회, 2005, 43-72쪽.

박신의, 「민중미술의 현재, 더 큰 현실에 눈뜨기」, 『창작과비평』, 21(3), 창작과

평사, 1993. 9, 276-287쪽.

박찬경, 「민중미술과의 대화」, 『문화과학』 60호, 문학과학사, 2009. 12, 149-
164쪽.

─────, 「참다운 '변혁기의 비평'을 위한 최소한의 조건」, 『문화변동과 미술 비
평의 대응-90년대 한국미술의 진단과 모색』, 시각과언어, 1994, 81-
98쪽.

박평종, 「위반의 언어-조르주 바타이유의 예술론」, 『프랑스학 연구』 39집, 프
랑스학회, 2007. 2, 153-171쪽.

반성완, 「루카치 미학의 기본 사상」, 『문예미학』, vol.9, no.1, 문예미학회, 2002,
299-312쪽.

성완경, 「두 개의 문화, 두 개의 지평」, 『민중미술을 향하여-현실과 발언 10년
의 발자취』, 과학과사상, 1990, 154-175쪽.

─────, 「오윤의 붓과 칼」, 『민중미술을 향하여-현실과 발언 10년의 발자취』,
과학과사상, 1990, 218-235쪽.

손희경, 『1980년대 한국 여성미술운동-페미니즘 미술로서의 성과와 한계』, 서
울대학교 석사논문, 2000.

슘페터, 조지프, 변상진 옮김, 『자본주의·사회주의·민주주의』, 한길사, 2011.

심광현, 「〈현실과 발언〉과 비판적 현실주의의 전망」, 『민중미술을 향하여-현
실과 발언 10년의 발자취』, 과학과사상, 1990, 119-142쪽.

─────, 「80년대 미술운동의 쟁점과 90년대 미술문화의 전망」, 『문화변동과 미
술 비평의 대응-90년대 한국미술의 진단과 모색』, 시각과언어, 1994,
13-42쪽.

─────, 「김정헌, 민중의 심성을 파고드는 그림」, 『민중미술을 향하여-현실과
발언 10년의 발자취』, 과학과사상, 1990, 256-264쪽.

양난주, 「인터뷰 "95년 미술의 해, 민족미술협의회 임옥상 대표-내가 가장 그
리기 힘든 그림, 민중미술의 전망"」, 『월간 사회평론의 길』, vol.95, no.1,

1995, 180-185쪽.

오명석, 「1960-70년대의 문화정책론과 민족문화담론」, 『비교문화연구』 4, 1998, 121-152쪽.

오진경, 「1980년대 한국 '여성미술'에 대한 여성주의적 성찰」, 『미술 속의 페미니즘』, 211-243쪽.

원동석, 「80년대 미술의 새 흐름」, 『민중미술 15년 1980-1994』, 삶과꿈, 1994, 12-21쪽.

──, 「손장섭, 치열한 의식과 부드러운 시선」, 『민중미술을 향하여-현실과 발언 10년의 발자취』, 과학과사상, 1990, 236-245쪽.

유기환, 『조르주 바타이유』, 살림출판사, 2006.

유홍준, 「저항과 도전에서 경륜의 시각으로」, 『민중미술 15년 1980-1994』, 삶과꿈, 1994, 162-169쪽.

──, 「선구와 한계를 함께 지닌 단체」, 『민중미술을 향하여-현실과 발언 10년의 발자취』, 과학과사상, 1990, 94-107쪽.

윤난지, 「혼성공간으로서의 민중미술」, 『현대미술사연구』, 22집, 현대미술사학회, 2007, 271-311쪽.

──, 『한국 현대미술의 정체』, 한길사, 2018.

윤범모, 「〈현실과 발언〉 10년의 발자취」, 『민중미술을 향하여-현실과 발언 10년의 발자취』, 과학과사상, 1990, 534-585쪽.

──, 「해외 미술 수용의 반성과 민중미술 15년」, 『민중미술 15년 1980-1994』, 삶과꿈, 1994, 250-257쪽.

이민수, 「1990년대 한국화 읽기를 위한 제언-박생광 이후 채색화의 부흥과 영향」, 『미술사논단』 46호, 2018 상반기, 229-252쪽.

이선영, 「80년대 여성주의 미술에 있어서의 주체」, http://asq.kr/fvA2ElqfnhXk

이영미, 「1970년대, 1980년대 진보적 예술운동의 다양한 명칭과 그 의미」, 『기억과 전망』 29호, 2013, 422-464쪽.

이영욱, 「80년대 미술운동/반성과 계승」, 『문화변동과 미술 비평의 대응--90년대 한국미술의 진단과 모색』, 시각과언어, 1994, 65-80쪽.

———, 「80년대 미술운동과 현실주의」, 『민중미술을 향하여-현실과 발언 10년의 발자취』, 과학과사상, 1990, 176-187쪽.

이영준, 「박불똥, 공격적 이미지가 지향하는 곳」, 『민중미술을 향하여-현실과 발언 10년의 발자취』, 과학과사상, 1990, 383-397쪽.

이영철, 「한국사회와 80년대 미술운동」, 『문화변동과 미술비평의 대응--90년대 한국미술의 진단과 모색』, 시각과언어, 1994, 43-63쪽.

이유남, 「강요배, 민중성과 리얼리즘을 향한 완만한 개화」, 『민중미술을 향하여-현실과 발언 10년의 발자취』, 과학과사상, 1990, 340-371쪽.

이종구, 『땅의 정신 땅의 얼굴』, 한길아트, 2004.

———, 「아직, 땅을 그리며」, 『제3회 가나미술상 수상기념전 전시도록』, 가나화랑, 1996.

이주영, 「루카치 후기 미학의 중심개념들」, 『미학예술학 연구』, 제5집, 한국미학예술학회, 1995, 124-143쪽.

———, 「루카치의 미메시스론을 통해 본 예술과 현실의 관계」, 『미학예술학연구』, vol.6, 한국미학예술학회, 1996, 47-57쪽.

———, 「루카치의 미술관-회화에 있어서의 리얼리즘」, 『문예미학』, 제4호, 문예미학회, 1998, 181-209쪽.

이주헌, 「민중미술의 문화사적 의미-민중미술 15년전을 보고」, 『문학과사회』 통권 26호, 1994. 여름, 문학과지성사, 876-894쪽.

———, 「제도 공간 활용해야 할 '민중미술'」, 『한국논단』, vol.52, 1993. 12, 212-214쪽.

———, 「농민 미술의 환골탈태를 위하여」, 『제3회 가나미술상 수상기념전 전시도록』, 가나화랑, 1996.

———, 「민중미술의 문화사적 의미-민중미술 15년전을 보고」, 『문학과사회』,

7(2), 문학과지성사, 876-894쪽.

이태호, 「80년대 미술성장과 임옥상」, 『민중미술을 향하여-현실과 발언 10년의 발자취』, 과학과사상, 1990, 290-302쪽.

임옥상, 『벽 없는 미술관』, 에피파니, 2017.

──, 『누가 아름다운 세상을 꿈꾸지 않으랴』, 생각의나무, 2000.

임학순, 「문화예술진흥기금의 지원프로그램에 대한 역사적 분석」, 『문화정책논총』 9, 한국문화관광연구원, 1998. 7, 79-100쪽.

임학순, 「박정희 대통령의 문화정책 인식연구-박정희 대통령의 연설문 분석을 중심으로」, 『예술경영연구』 제21집, 2012, 154-182쪽.

전두환, 『전두환 회고록』 2, 자작나무숲, 2017.

정갑영, 「우리나라 문화정책의 이념에 관한 연구」, 『문화정책논총』 5, 1993, 82-132쪽.

정지창, 「민중문화운동 속에서의 민중미술」, 『민중미술 15년 1980-1994』, 삶과꿈, 1994, 258-265쪽.

정진국, 「노원희, 현실에 대한 탁월한 상상력」, 『민중미술을 향하여-현실과 발언 10년의 발자취』, 과학과사상, 1990, 265-273쪽.

정헌이, 「1970년대 이후 한국미술의 내셔널리즘과 미술비평」, 『서양미술사학회 논문집』, 31집, 서양미술사학회, 2009, 273-297쪽.

──, 「이종구의 리얼리즘」, 『제3회 가나미술상 수상기념전 전시도록』, 가나화랑, 1996.

주창윤, 「1980년대 대학연행예술운동의 창의적 변용과정」, 『한국언론학보』 59(1), 2015. 2, 242-264쪽.

채효영, 『1980년대 민중미술 연구-문학과의 관련성을 중심으로』, 성신여자대학교 박사논문, 2008.

──, 「1980년대 민중미술의 발생배경에 대한 고찰-1960, 70년대 문학과의 관련성을 중심으로」, 『한국근현대미술사학』 14, 한국근현대미술사학

회, 2005. 8, 207-242쪽.

최열, 「전국조직건설과 미술운동의 확산-민족미술협의회와 민족민중미술운동전국연합을 중심으로」, 『민중미술 15년 1980-1994』, 삶과꿈, 1994, 92-99쪽.

최태만, 「전망상실의 시대에 전망찾기의 어려움」, 『민중미술 15년 1984-1990』, 삶과꿈, 1994, 242-249쪽.

하태수, 「전두환 정권 출범 시기의 중앙정부조직 개편 분석」, 『한국정책연구』 제11권 1호, 2011, 89-122쪽.

한양명·안태현, 「축제 정치의 두 풍경: 국풍 81과 대학 대동제」, 『비교민속학』 26집, 비교민속학회, 2004. 2, 469-498쪽.

황지우, 「권력에 대한 '웃음' 박재동 만화 아이콘 분석」, 『민중미술을 향하여-현실과 발언 10년의 발자취』, 과학과사상, 1990, 303-339쪽.

허용호, 「'그들'이 만들려 했던 공동체-1980년대 대학 대동제(大同祭) 연구서설」, 『일본학』 제29집, 2009, 123-148쪽.

C. 레비스트로스, 박옥줄 옮김, 『슬픈 열대』, 한길사, 2001.

G.H.R. 파킨슨, 김대웅 옮김, 『루카치 美學思想』, 문예출판사, 1994.

G.H.R. 파킨슨, 현준만 옮김, 『게오르그 루카치』, 이삭, 1984.

Th. 테만, 「루카치 후기저술에서 미메시스의 다원론적 존재론」, 『문예미학』, vol.4, no.1, 문예미학회, 1998, 265-285쪽.

미술비평 연구회, 『문화변동과 미술비평의 대응-90년대 한국미술의 진단과 모색』, 시각과언어, 1994.

현실과 발언 편집위원회, 『민중미술을 향하여-현실과 발언 10년의 발자취』, 과학과사상, 1990.

『광장: 미술과 사회 1900-2019』, 국립현대미술관 50주년 기념전 도록, 국립현

대미술관, 2019.

「다시 보는 80년대 민중미술, 리얼리즘과 그 시대」, 『월간 말』 177호, 2001. 3,
 238쪽.
「'민중미술의 代父' 오윤 희귀걸개그림 8점 나와」, 『조선일보』, 2019. 8. 17,
 A20면

Bataille, Georges, *The Tears of Eros*, translated by Peter Connor, San Francisco:
 City Lights Book, 1989.
———, *La Part maudite*, Paris: Les Editions de Minuit, 2011.
Hajnal, Peter, *Seeing Whole: The Old Philosophy of Art-History*, Columbia
 Universoty Ph.D, 2003,
Sanderson, Matthew, W., "Sacred Communication in the Writings of Georges
 Bataille", *International Studies in Philosophy*, State University of New
 York, 2004, p. 81.

http://bitly.kr/XEnk8QUnUy4
http://bitly.kr/Zt3NKIxUoyy
http://bitly.kr/Ldp8huaZTAI
http://bitly.kr/GeVjmxM4Xh0
http://bitly.kr/YxWwKzkxsSv
http://bitly.kr/6vQFP46peC
http://bitly.kr/UGBdX0G9pZ
http://bitly.kr/9Vqo4Zp2unb
http://bitly.kr/4ud6ACbaj1e
http://bitly.kr/eTObtqIZsn

도판목록

1) 부산미술운동연구소, 〈민족해방운동사-4·19와 5·16〉, 1989, 소실.

2) 오윤, 〈애비〉, 1981, 종이에 잉크(목판), 36×35, 광주시립미술관.

3) 카지미르 말레비치, 〈검은 사각형〉, 1915, 캔버스에 유채, 79.5×79.5, 트레티야코프미술관, 모스크바.

4) 박서보, 〈묘법NO.62-78〉, 1978, 면 천에 유채, 흑연, 72.7×90.8, 개인 소장.

5) 임옥상, 〈땅 IV〉, 1980, 유채, 103×183.

6) 이종구, 〈겨울-들불〉, 1994, 장지에 아크릴릭, 146×96.

7) 김정헌, 〈내가 갈아야 할 땅〉, 1987, 캔버스에 유채, 94×134.3, 서울시립미술관.

8) 두렁, 〈두렁창립전 열림굿〉, 1984, 경인미술관.

9) 광주시민미술학교, 〈만원버스〉, 1985, 고무판, 60×75.

10) 손기환, 〈타!타타타!!〉, 1985, 캔버스에 아크릴릭, 194×130.3, 서울시립미술관.

11) 임옥상, 〈보리밭 포스터〉, 1987, 100×100.

12) 이인성, 〈향원정〉, 연도 미상, 캔버스에 유채, 27.3×16, 대구미술관.

13) 바실리 칸딘스키, 〈원 안의 원〉, 1923, 캔버스에 유채, 98.7×95.6, 필라델피아미술관, 필라델피아.

14) 최병수, 〈한열이를 살려내라〉, 1987, 걸개그림, 한지에 목판, 46×30, 국립

현대미술관.

15) 주재환, 〈몬드리안 호텔〉, 1980, 유채, 130×100.

16) 피트 몬드리안, 〈빨강, 파랑, 노랑의 구성〉, 1929, 캔버스에 유채, 50×50, 세르비아 베오그라드 국립박물관.

17) 민정기, 〈풍경〉, 1981, 캔버스에 유채, 91×117, 서울시립미술관.

18) 후안 그리스, 〈테이블〉, 1914, 콜라주(인쇄용지 및 일반용지, 불투명 수채화, 크레용), 59.7×44.5, 필라델피아미술관, 필라델피아.

19) 오윤, 〈통일대원도〉, 1985, 걸개그림, 유채, 349×138.

20) 최병수와 35명 공동창작, 〈노동해방도〉, 1989, 걸개그림, 170×210.

21) 〈집회장에서 걸개그림 노동자대회 연세대 노천극장〉, 1988.

22) 피트 몬드리안, 〈구성 2〉, 1913, 캔버스에 유채, 88×115, 크뢸러 뮐러미술관, 네덜란드.

23) 이송열, 〈잘린 손가락〉, 1989, 가죽, 나무, 42×15×55.

24) 박건, 〈출근〉, 1985, 목판채색, 35×25.

25) 홍성담, 〈라면 식사〉, 1979, 베니어에 유채, 90.9×65.1.

26) 폴 세잔, 〈사과 바구니가 있는 정물〉, 1893, 캔버스에 유채, 65×80, 시카고미술관, 시카고.

27) 프랑스 라스코, 〈들소〉 동굴벽화, B.C. 15,000-13,000.

28) 민정기, 〈영화를 보고 만족한 K씨〉, 1981, 캔버스에 아크릴릭, 130×324, 국립현대미술관.

29) 민정기, 〈관광지에서의 식사〉, 1982, 아크릴릭, 112×145.

30) 전주겨레미술연구소, 〈민족해방운동사-갑오농민전쟁〉, 1989, 소실.

31) 임옥상, 〈나무 80〉, 1980, 유채, 121×208.

32) 강요배, 〈젖먹이〉, 2007, 캔버스에 아크릴릭, 160×130.

33) 신학철, 〈대지〉, 1984, 종이에 유채, 60.6×80.3, 국립현대미술관.

34) 김정헌, 〈풍요로운 생활을 창조하는-럭키 모노륨〉, 1981, 캔버스에 아크릴

릭, 91×72.5, 서울시립미술관.

35) 임옥상, 〈보리밭 II〉, 1983, 캔버스에 유채, 137×296, 개인 소장.

36) 루드비히 키르히너, 〈모리츠부르크의 목욕하는 사람들〉, 1909, 캔버스에 유채, 151×199, 테이트모던미술관, 런던.

37) 민정기, 〈숲에서 3〉, 1986, 석판화, 90×60, 국립현대미술관.

38) 이종구, 〈아버지의 땅, 속농자천하지대본〉, 1984, 부대종이에 아크릴릭, 200×120.

39) 이종구, 〈국토-대산에서〉, 1985, 부대종이에 유채, 195×120, 서울시립미술관.

40) 이종구, 〈들 1994-백산〉, 1994, 한지에 아크릴릭, 185×189.

41) 자크루이 다비드, 〈나폴레옹 초상화〉, 1812, 캔버스에 유채, 203.9×125.1, 내셔널 갤러리 오브아트, 워싱턴.

42) 콘스탄티노플 화파, 〈블라디미르의 성모〉, 12세기 초, 목판에 템페라, 104×69, 트레티야코프미술관, 모스크바.

43) 오윤, 〈마케팅 I-지옥도〉, 1980, 유채, 131×162.

44) 디에고 리베라, 〈카카오 수확〉, 1929-35, 프레스코, 멕시코시티 국립궁전, 멕시코시티.

45) 신학철, 〈한국근대사〉, 1983, 캔버스에 유채, 390×130.

46) 박불똥, 〈신식민지 국가독점자본주의〉, 1990, 사진 콜라주, 108×79.

47) 임옥상, 〈하나됨을 위하여〉, 1989, 한지에 아크릴릭, 먹, 한지캐스팅(저부조), 235×266×3, 국립현대미술관.

48) 손장섭, 〈역사의 창-조국통일만세〉, 1989, 캔버스에 아크릴릭, 242×242, 서울시립미술관.

49) 두렁(김우선, 양은희, 장진영, 정정엽), 〈통일염원도〉, 1985, 천에 아크릴, 300×300.

50) 신학철, 〈한국근대사-모내기〉, 1993년에 다시 제작, 유채, 160×130.

51) 손장섭, 〈조선총독부〉, 1984, 캔버스에 아크릴릭, 127.5×158.

52) 임옥상, 〈독립문〉, 1975, 유채, 175×126.

53) 〈독립문〉, 1897년 완공.

54) 임옥상, 〈일월도 I〉, 1982, 아크릴릭, 140×320.

55) 임옥상, 〈촬영〉, 1989, 유채, 140×180.

56) 임옥상, 〈한국인〉, 1978, 유채, 158×84.

57) 임옥상, 〈가족 I〉, 1983, 종이부조와 아크릴릭, 73×104.

58) 김용태, 〈동두천〉, 1984, 수집한 사진 설치.

59) 임옥상, 〈죽창 십자가〉, 1991, 천에 아크릴릭과 흙, 31×21.

60) 오윤, 〈원귀도〉, 1984, 캔버스에 유채, 69×462, 국립현대미술관.

61) 호세 과달루페 포사다, 〈Calavera Oaxaqueña〉, 1910, 동판화, 21.3×33.8, 미국 의회 도서관, 워싱턴.

62) 강연균, 〈하늘과 땅 사이 1〉, 1981, 종이에 수채, 과슈, 193.9×259.1.

63) 미켈란젤로 부오나로티, 〈피에타〉, 1498-99 대리석, 174×195, 성 베드로 대성전, 바티칸.

64) 이쾌대, 〈군상 IV〉, 1948, 캔버스에 유채, 177×216.

65) 오경환, 〈인간과 물질 사이에서〉, 1980, 캔버스에 아크릴과 석고, 신문지.

66) 광주시각매체연구소, 〈민족해방운동사-광주민중항쟁〉, 1989, 소실.

67) 엉경쉬, 〈7, 8월 노동자 대투쟁도〉, 1998.

68) 김환영·남규선 외, 〈통일의 기쁨〉, 1986, 벽화, 신촌, 소실.

69) 유연복 외, 〈상생도〉, 1986, 벽화, 정릉, 소실.

70) 김인순, 〈현모양처〉, 1986, 캔버스에 아크릴, 91×110, 국립현대미술관.

71) 그림패 둥지(공동창작), 〈평등을 향하여〉, 천에 아크릴, 250×400, 1987, 국립현대미술관 미술연구센터, 최열 기증.

찾아보기

ㄱ

가는패 247, 262, 264

가부장제 124, 269, 274, 277, 286

〈가족〉 201

감로탱화 185, 262

갑오농민전쟁 264

강대규 38

강연균 221, 226, 231

강요배 96, 119, 120, 122, 213, 255, 256

걸개그림 37, 43, 233-235, 237, 245, 249, 251, 255, 261-265, 276, 284, 285

〈겨울-들불〉 152

공동체 37, 44, 50, 72, 75, 96, 106, 129, 132, 160, 185, 190, 231, 234-237, 244, 252, 261, 281, 293

〈공주교도소 벽화〉 258

〈관광지에서의 식사〉 105, 106

광주시민미술학교 39

광주자유미술인협의회 38, 39, 41, 44, 52, 232, 233, 252, 261

광주전남미술공동체 242

구상 54, 71, 170

국가보안법 265

국립현대미술관 263, 287-289

〈국토-대산에서〉 145

국학 180

군사쿠데타 10, 22

굿그림 188, 232

굿판 232, 237

〈그린 힐 화재에 22명의 딸들이 죽다〉 280

그림마당 민 44

〈기념비〉 201

기념비성 148, 153

기든스, 앤서니 86, 98, 155, 165, 234, 235, 237, 296

〈기지촌 인상〉 207, 209

김건희 24, 61
김경인 22
김광진 89
김봉준 35, 37, 44, 75, 76, 129, 250, 254, 261
김산하 38
김용채 38
김용태 22, 44, 61, 201, 207, 209, 210, 213
김우선 35, 185
김우선 35, 185
김윤수 35, 44, 47, 294
김인순 124, 175, 267-269, 272, 275, 276, 280, 281, 283, 285, 286
김정수 22
김정헌 22, 44, 53, 61, 125, 127, 129, 132, 213, 258
김준호(본명 김주형) 35, 37, 261
김지하 20, 25, 71, 124, 138, 142, 160
김진숙 267, 268, 272, 257
김진열 87
〈꽃밭〉 112, 113

ㄴ

NL(National Liberation) 83
낙동강 247
남성중심주의 201

〈내 이름은 미경이〉 280
〈내가 갈아야 할 땅〉 132, 133
노동자복지협의회 11
노동해방 76, 263, 275, 277, 280, 282, 283, 286
〈노동해방도〉 263
《노동현장미술》전 250
노블레스 오블리주(Nobless Oblige) 95
노원희 24, 61, 77, 87, 106, 124, 213, 246, 291
노장사상 22, 25
노제(路祭) 234, 263
논두렁 249

ㄷ

다리파 135
다비드, 자크루이 149
단일민족 180
당파적 현실주의 76, 77
대구경북민족미술인협의회 242
대동세상 13, 234, 258
대동제 12, 13, 233
대중선전선동 64, 175, 250, 258, 262, 263
대중선전성 62, 72
대중소비문화 160, 165, 282
〈대지〉 124

〈독립문〉199

〈동두천〉201, 207, 209

〈두들겨 맞는 사람〉87

두렁 35, 37, 38, 41, 43, 44, 46, 52, 75, 185, 232, 233, 244, 245, 249, 250, 254, 261, 262, 281

둥지 247, 277, 281, 284

〈들 1994-백산〉147

들라크루아, 외젠 226

들불 113-115, 152

디오니소스 135

〈땅 IV〉112

ㄹ

라원식 37-39, 41, 46, 47, 51, 52, 233, 244, 249, 255, 256, 260, 261, 264, 267, 272, 73

라캉, 자크 182

레비스트로스, 클로드 137

레이건, 로널드 172

루브루아, 클로드 앙리 드 85

루소, 장 자크 133

루카치, 죄르지 13, 14, 59, 60, 72, 73, 93, 98, 100, 119, 149, 170, 172, 230, 231, 233, 236, 243

리얼리즘 31, 34, 46, 53, 54, 59-62, 64, 65, 69, 73, 75, 77, 96, 149, 157, 161, 166, 167, 170, 188, 230, 256, 294

린다 노클린 71

ㅁ

마그리트, 르네 147, 149

마당극 187

마르크스, 칼 13, 54, 60, 62, 81, 98, 247, 250, 277, 295

〈마을을 지키는 김씨〉129

〈마케팅-지옥도〉156, 157, 160, 161

맥아더, 더글라스 194

〈먹고살 만한 여자〉274

멕시코 리얼리즘 75, 157, 161

모더니즘 22, 25, 27, 53, 56, 59, 65, 72, 81, 129, 161, 163, 164, 166, 167

「모래시계」273

〈몬드리안 호텔〉163

몬드리안, 피트 22, 81, 163

몽타주 166, 167, 170, 172

무속화 185, 188, 262

무위자연 22, 113, 114

문영태 44, 96

문예중흥 5개년 118

문익환 177, 179, 181

문화정치 15, 27

미메시스 59, 69, 71

미얄 281

〈미제껌 송가〉 164, 213

민정기 24, 61, 65, 69, 89, 101, 105, 106, 137

민족미술 38, 44, 47, 75, 76, 83, 84, 242

민족미술협의회 43, 44, 242, 255, 267, 269, 272, 274, 275, 288, 293

민족민중미술 47

민족자결론 83

민족주의 14, 138, 166, 180, 182, 185, 190, 193, 201, 204, 207, 211, 213, 267, 285

〈민족통일도〉 43

〈민족해방운동사〉 264, 265

민주주의 12, 13, 14, 60, 69, 128, 185, 263, 265, 288, 291, 295

민주화운동 10, 39, 45, 85, 112, 247, 274, 277, 284, 296

민주화운동청년연합 11

민중문화운동 10-14, 41, 43, 46, 288

민중문화운동협의회 11, 41, 43

《민중미술 15년: 1980-1994》전 288

민중미술운동 24, 41, 45, 46, 49, 84, 97, 124, 241, 242, 246, 249, 251, 264, 265, 287, 292, 294, 296

민중민주주의 35, 97

민중성 13, 50, 62, 76, 86, 87, 92, 118, 122, 128, 160, 161, 165, 172, 233, 234, 237, 244, 246, 250-252, 256, 258, 260

민중주의 12, 13, 50, 161, 185, 190, 260, 295

민중해방 76, 277, 286

민중혁명 95, 115, 187, 214, 237, 276

ㅂ

바타유, 조르주 14, 95, 98, 100, 106, 209, 231

박건 89, 96

박경리 124

박불똥 25, 43, 65, 156, 166, 172-175, 211, 213

박정희 20, 25, 183

박종철 45, 263

박홍순 30, 87

《반半에서 하나로》 268, 269

반미 191, 193, 199, 258

반일 191, 193, 199

밭두렁 249

백골단 265

백낙청 87

백수남 24, 61

베이컨, 프랜시스 171, 227

변혁적 현실주의 76, 77, 83

〈보리밭 포스터〉 128

〈보리밭 II〉 128

〈복서 24〉 87

〈봄은 오는가〉 268

봉건제 135

부마항쟁 264

부산미술운동연구소 242, 247, 264

북한 83, 84, 105, 177, 179, 180, 182, 190, 191, 211, 260, 265

분단 12, 14, 46, 60, 83, 177, 181-183, 185, 193, 196, 213, 215, 218, 295

불화 157, 160, 161, 185, 188, 262

브레히트, 베르톨트 60

블랙 유머 163

비판적 현실주의 73, 76, 77, 81, 188

ㅅ

4·19혁명 13

4·3 사건 119, 120

《실재의 예술The Art of the Real》71

사실주의 54

사회주의 13, 14, 59-62, 73, 83, 84, 95, 129, 135, 137, 138, 161, 165, 166, 179, 181, 247, 260, 289

산업혁명 100, 129

《삶의 미술》전 96

〈상생도〉 260

서울미술공동체 43, 44, 46

서재필 194, 199

선사시대 98, 230

성완경 24, 27, 44, 47, 49, 50, 61, 174, 196, 241, 252, 294

세잔, 폴 93

'땅' 44, 113, 114, 254

손기환 43

손장섭 22, 61, 118, 183, 193, 196, 207, 209

송만규 254, 265

송주섭 30

송창 30

수원미술인협의회 242

순교자 214, 220

〈숲에서〉 137

쉴러, 프리드리히 100

『슬픈 열대』137

시각매체연구소 264

시걸, 조지 89

시왕도 185, 262

시월모임 268, 269, 275, 286

신경호 24, 61

신명 187, 188, 235-237, 245

〈신식민지 국가독점자본주의〉 166

신표현주의 46, 295

신학철 65, 124, 156, 166, 167, 170-172, 174, 175, 190, 191, 211, 283, 292

실재 32, 56, 69, 144, 182

『실천문학』294

심광현 46, 47, 53, 73, 76, 77, 132, 241

심정수 61

씻김굿 188, 233, 232

ㅇ

5·18민주화운동 13, 39, 43, 60, 93, 112, 113, 118, 209, 213, 220, 221, 226, 227, 232

〈5월의 함성〉209

6·25 218, 264

《6·25》전 218, 220

AG(한국 아방가르드 협회) 116

NL(National Liberation) 83

안중근 183

〈애비〉138

애오개 소극장 232, 254

〈어느 노동자의 어머니〉283

〈어룡도〉199

엉겅퀴 247, 262

에로티시즘 207, 209, 211

엥겔스, 프리드리히 54, 60, 64, 81

《여성과 현실》전 275, 276

여성미술 267-269, 272-274, 276, 277, 281-286

여성미술연구회 267, 272, 275, 277,

281, 285, 286

〈여성의 역사〉273

여성해방 269, 274, 275, 277, 280-284, 286

〈역사를 캐며〉268

〈역사의 창-조국통일만세〉183

역사화 118-120, 218

영은문 199

〈영화를 보고 만족한 k씨〉101, 105

오경환 20, 221, 226, 227, 230, 231

오윤 20, 22, 49, 61, 75, 138, 156, 157, 160, 161, 185, 187, 188, 215, 218, 220, 231, 242, 292

〈우리는 일하는 기계〉277, 281

《우리들의 만남》전 250

〈웅덩이 V〉114

원귀 215, 220, 230, 232

〈원귀도〉215, 218, 220, 231

원동석 22, 27, 41, 46, 47, 48, 50, 61, 86, 118, 183, 251, 294

원시공동체 135, 137, 190

원시시대 98

유홍준 44, 49, 62, 83, 84, 92, 127, 247, 289, 291, 296

윤남숙 124, 175

윤범모 22, 27, 51, 61, 86, 183, 242, 294

윤석남 124, 267-269, 272, 275, 283,

286

〈은행동 류씨〉 154

이기연 35, 245, 254

이명복 30

이발소 그림 65, 69

이성강 281

이송열 87

이영욱 72, 76

이영채 38

이영철 47, 56, 65, 77, 188, 246

이인철 274

이정희 267, 274

이종구 30, 32, 34, 64, 95, 96, 139, 141-145, 147, 149, 152-154, 292

이청운 89

이콘 149

이쾌대 221, 226

이한열 263

〈인간과 물질 사이에서〉 221, 226, 227, 230

인상주의 56

일루전 144, 153

〈일월곤륜도〉 199

〈일월도 I〉 199, 201

일제강점기 56, 118, 119, 141, 194, 196, 200, 215

《일하는 사람들》전 250

임세택 20

임술년 30, 32, 34, 35, 64, 77, 139, 292

임옥상 19, 24, 25, 27, 34, 35, 49, 54, 61, 76, 89, 107, 111-115, 118, 122, 128, 129, 165, 177, 181, 199-201, 204, 207, 213, 214, 288, 289, 292, 293

ㅈ

자본주의 14, 60, 72, 73, 75, 85, 86, 96, 101, 105, 125, 127-129, 155-157, 160, 164-167, 171-173, 175, 190, 191, 213, 243, 245, 246, 247, 249, 251, 282, 290, 293, 296

자연주의 54, 56, 113

〈작업실 I〉 281

〈작업실 II〉 282

〈잘린 손가락〉 87

장진영 35, 185, 254, 261

저곡가 정책 153

전국민족민주운동연합(전민련) 177

전두환 14, 41, 64, 112, 113, 156, 173, 242

전봉준 218, 220

전주겨레미술연구소 242, 264

전준엽 30

전통연희예술 232

전형성 62, 64, 139, 141-143, 284

〈정동 풍경〉 200

정정엽 185, 269, 281

〈젖먹이〉 120

제국주의 59

제리코, 테오도르 226

제의 13, 115, 118, 152, 160, 203, 234, 237

조국평화통일위원회 177

조선미술전람회 56

조선미육군사령부군정청(미군정) 196

조선총독부 183, 193, 194, 196

주재환 22, 61, 65, 163, 164, 213

〈죽창 십자가〉 214

〈줄서기〉 105

지배계급 11, 27, 45, 51, 83, 96, 124, 174, 220, 233, 265, 296

ㅊ

〈7,8월 노동자 대투쟁도〉 248

천광호 30

초현실주의 62, 147, 167, 170

〈촬영〉 201, 204

최민 20, 22

최민화 44, 96

최병수 64, 263

최열(본명 최익균) 38, 43, 44, 242, 252

충북민족미술인협의회 242

ㅋ

카유아, 로제 171

카타르시스 163, 235-237

〈코화카엽콜병라〉 213

콜라주 43, 65, 69, 166, 167, 170, 172, 174

큐비스트 69

클로즈업 141, 144, 147

키치 64, 65, 69, 157, 161, 163, 295

ㅌ

탐라미술인협의회 242

탱화 185

통일 12, 44, 177, 179-183, 185, 187, 188, 190, 191, 193, 234, 258, 264

〈통일대원도〉 185, 187, 188, 190

〈통일염원도〉 185, 187, 190

〈통일의 기쁨〉 258

〈투사〉 149

'터' 동인 269

ㅍ

PD(People's Democracy) 83

〈풍경〉 65

파시즘 85, 167, 172

〈파출소에서 일어난 강간〉 280

『판화달력 열두마당』 255

판화운동 41, 255
팝아트 160, 164
페미니즘 267, 268, 285, 286
〈평등을 향하여〉 276, 277, 281, 282, 284
포사다, 호세 218
포스트모더니즘 286, 295
〈포옹〉 181
포토리얼리즘 166
포틀래치 95
《푸른 깃발》전 43
〈풍요로운 생활을 창조하는-럭키 모노륨〉 34, 127
프로파간다 173
플라톤 69
피지배계급 96

ㅎ
〈하나됨을 위하여〉 177
《하나되는 노동자, 단결하는 노동자》전 250
〈하늘과 땅 사이 I〉 221
하우저, 아놀드 13, 60
하이퍼리얼리즘 34, 144, 145
하트필드, 존 174

〈한국근대사〉 166
〈한국근대사-모내기〉 190, 191
《한국미술 20대의 힘》전 43, 46, 47, 256
한국민족예술인총연합 288
〈한국인〉 204
한국전쟁 118, 164, 183, 194, 215, 218, 220
〈한독민주노조〉 281
〈한라산 자락 사람들〉 119
〈한열이를 살려내라〉 64, 263
《행복의 모습》전 106
〈현모양처〉 269, 275
현실과 발언 20, 24, 25, 27, 30, 32, 35, 38, 44, 49, 54, 61, 64, 71, 73, 75, 77, 86, 106, 118, 132, 138, 145, 213, 218, 220, 241, 256, 288, 292
현실동인 20, 22, 24, 35, 71, 73, 75, 142
현실비판 13, 32, 34, 69, 76, 77, 81, 89, 93, 118, 173, 230, 241, 242
현실주의 38, 71-73, 75-77, 188, 246
홍성담 38, 43, 44, 92, 93, 265
활화산 247
황재형 30, 34
휴머니티 14, 84, 93, 175

민중미술

지은이 김현화
펴낸이 김언호

펴낸곳 (주)도서출판 한길사
등록 1976년 12월 24일 제74호
주소 10881 경기도 파주시 광인사길 37
홈페이지 www.hangilsa.co.kr
전자우편 hangilsa@hangilsa.co.kr
전화 031-955-2000~3 **팩스** 031-955-2005

부사장 박관순 **총괄이사** 김서영 **관리이사** 곽명호
영업이사 이경호 **경영이사** 김관영
편집 김대일 백은숙 노유연 김지연 김지수 김영길
관리 이주환 문주상 이희문 원선아 이진아 **마케팅** 서승아
디자인 창포 031-955-2097
CTP출력·인쇄 예림 **제본** 예림바인딩

제1판 제1쇄 2021년 1월 4일

값 17,000원
ISBN 978-89-356-6856-4 03600